本成果受到中国人民大学985工程"视觉传播研究"的支持。

The Construction of An Imagined Empire: A History of Early American Cinema

帝国的想象与建构
美国早期电影史

常 江 著

图书在版编目(CIP)数据

帝国的想象与建构:美国早期电影史/常江著. —北京:北京大学出版社,2011.12

ISBN 978-7-301-19824-7

Ⅰ. ①帝… Ⅱ. ①常… Ⅲ. ①电影史-美国 Ⅳ. ①J909.712

中国版本图书馆 CIP 数据核字(2011)第 252248 号

书　　　名:	帝国的想象与建构——美国早期电影史
著作责任者:	常　江　著
责 任 编 辑:	周丽锦
标 准 书 号:	ISBN 978-7-301-19824-7/G·3276
出 版 发 行:	北京大学出版社
地　　　址:	北京市海淀区成府路205号　100871
网　　　址:	http://www.pup.cn
电 子 邮 箱:	ss@pup.pku.edu.cn
电　　　话:	邮购部 62752015　发行部 62750672　编辑部 62765016
	出版部 62754962
印 刷 者:	三河市博文印刷厂
经 销 者:	新华书店
	965毫米×1300毫米　16开本　14印张　160千字
	2011年12月第1版　2011年12月第1次印刷
定　　价:	30.00元

未经许可,不得以任何方式复制或抄袭本书之部分或全部内容。
版权所有,侵权必究
举报电话:010-62752024　电子邮箱:fd@pup.pku.edu.cn

献给我平凡的父母。

序 一

尹鸿(清华大学新闻与传播学院常务副院长、教授)

美国,作为当今世界头号超级大国,不仅有经济军事层面上的超级硬实力,同时也具有制度文化上的超级软实力,在一定程度上,软实力美化了硬实力,而硬实力则强化了软实力,共同构成了所谓的美利坚帝国。而在美利坚帝国的建构中,好莱坞则起到了难以准确评估的巨大作用:好莱坞电影占据着世界电影市场70%以上的份额,好莱坞明星往往代表着全球时尚,好莱坞风格正在成为全球电影的共同风格,而美国也因为好莱坞所创造的景观而成为世界头号旅游大国,甚至连全世界的军队服装、军械、队列、手势,都在好莱坞电影影响下,变得越来越美军化……好莱坞电影,在一定程度上可说是整个美国的植入广告。

所以,认识美国、理解美国的文化软实力,好莱坞肯定是一个重要的窗口。常江博士的这本著作,敏锐地选择了好莱坞与美利坚帝国作为自己的研究对象,为我们理解好莱坞对美国国家形象建构所产生的作用和影响,带来了丰富的资料、严肃的分析和反思性的观点,特别是将第一次世界大战前后开始的美国电影的兴起放到美国兴起的历史

大背景中来动态地、过程性地还原好莱坞成长与美利坚帝国形成的内在联系,从社会、文本、机构三个层面展开论述,既有厚实的历史感,也有论证的说服力,显示了本书的研究价值。

好莱坞研究在西方,特别是美国,可以说是汗牛充栋,如国内有翻译的刘易斯·雅各布斯的《美国电影的兴起》、托玛斯·沙兹的《旧好莱坞/新好莱坞:仪式、艺术与工业》、巴里·利特曼主编的《大电影产业》等等,都深入剖析了好莱坞电影工业发展的政治、经济、社会和文化背景以及其特殊的发展过程。从本书所引用的文献中,读者可以看到作者借助他在美国访学期间的优越条件,广泛涉猎了国外的好莱坞研究成果,使本书的研究有了一个坚实的基础。同时,作为一个中国学者,他又自觉地加入了中国视野,一个发展中国家、一个电影产业正在高速发展的发展中国家的学者眼光,用探究的、批判性的态度,借用文化帝国主义的理论,对好莱坞电影的文化建构功能及其形成进行了深入研究。

应该说,本书的许多分析都是有其独特的参照价值的。比如,对好莱坞如何对内创造民族身份认同与对外创造美国帝国形象的关系的论述,对好莱坞如何将文化的多元性熔铸为美国的共同性的研究,对好莱坞如何通过市场的无形之手完成帝国政治的目的的分析,对于正在热烈讨论文化软实力的中国来说,都有重要的启发作用。

当然,由于篇幅和时间的限制,本书研究的好莱坞,还主要是20世纪前半叶的好莱坞,集中研究的是好莱坞如何完成对美利坚帝国的塑造,而对全球化、全媒体化、后冷战时期的好莱坞还没有来得及展开研究。常江博士是一位刚刚从清华大学获得博士学位的才华横溢的年轻学者,他未来的研究道路还很长,相信这已成的研究会成为他学

术道路上的一个重要台阶,而未成的研究则将成为他未来的研究目标。

　　好莱坞每天在世界的各个地方,为成万上亿的全球观众讲述着各种悲欢离合、柳暗花明、腥风血雨、善恶有报的故事。这本书,其实是唤起我们对这些故事的一种理性自觉:好莱坞创造的其实是一个世界共享的美国梦。至于这个梦,究竟给世界、给我们的生活带来了什么影响,至少是一个问题,一个值得扪心自问的问题。

<div style="text-align:right">于清华大学</div>

序 二

李彬(清华大学新闻与传播学院教授)

常江博士的《帝国的想象与建构:美国早期电影史》,即将由北京大学出版社出版。作为他的导师,笔者自然感到格外欣悦,遵嘱作序更是难拂其请。

已经执教中国人民大学新闻学院的常江博士,是北大与清华新闻传播教育珠联璧合的结晶。2001年与2002年的暮春时节,北京大学与清华大学相继成立新闻与传播学院,原《人民日报》一对"黄金搭档"——社长邵华泽与总编辑范敬宜分任两院的首任院长。作为吉林省高考"文科状元",常江有幸成为北大新闻与传播学院的"开门弟子"。读书期间,他曾获得丹麦政府资助,赴哥本哈根大学交流。大学毕业后,又以专业第一名的成绩被录取为研究生。

2008年的博士生入学考试一波三折,悲欣交替。起初,过五关,斩六将,常江一路冲进录取范围,可惜名额告罄。多亏郭镇之教授见有如此人才,"慷慨解囊",让予一个名额。于是,这一年我一举录取了三位青年才俊——如今分别在南开大学、清华大学和中国人民大学任教的吴风、姚遥与常江。

名校高徒，洵不虚传。读博三年期间，除了在学术期刊上发表中英文学术论文，常江还出版了4部译著，包括美国新闻社会学领域的奠基之作《发掘新闻：美国报业的社会史》、媒介文化研究的经典著作《文化理论与大众文化导论》、在欧美学界影响广泛的《媒介研究经典文本解读》——均由北京大学出版社出版。此外，他还在新华社《新华每日电讯》上开设时评专栏，每周发表一篇文章，迄今已有百余篇。2009年暑期，他与郭镇之教授的学生张梓轩一同参加清华博士生社会实践团，赴新疆巴音郭楞蒙古族自治州，其间突逢"7·5事件"，不仅得到锻炼，而且也以自己的专业贡献了心力。同年，常江与张梓轩均获国家留学基金委资助，又同赴美国传播学重镇——西北大学传播学院留学。一年之间，他遍访名师，广搜博览，孜孜矻矻，寻寻觅觅，最终完成了这部高水平的著述。

本书从文化研究的视角，以文化帝国主义的范式和媒介史的方法，对美国早期电影进行了别有新意的探讨，不仅为传播研究、影视研究、文化研究等提供了不无启发的思想成果，而且也为中国电影提供了可资参考的历史殷鉴。关于论文的主要贡献，我在导师评语里写到三点：

第一，在充分爬梳和掌握相关资料与文献的基础上，对1950年之前的美国电影业，特别是初期的发展状况及其社会背景进行了深入细致的考察，发掘了一些颇有价值的新材料，提出了颇有见地的新观点。

第二，将好莱坞电影置于美利坚帝国的崛起背景下，借助媒介社会学，透视了大众化电影对美利坚民族及其共同心理的塑造过程，分析了美国崛起与美国电影之间丰富而复杂的蕴涵，进而揭示了一种新兴媒介与社会变迁的互动关系，为认识大众媒介及其功能开拓了新思路。

第三，论文虽然属于媒介史与影视传播的一个专题，但在研究思路与研究方法上的一些尝试对整个学科都不无启发与借鉴。具体说来，将文本史、媒介史与社会史融会贯通，既有助于在更加深广的维度上认识媒介问题，也为方兴未艾的"总体史"范式提供了传播研究的新成果。

常江博士之所以取得如此成绩，除了自身的禀赋、天分与勤勉，显然也得益于两所名校相辅相成的熏染。无论世人对北大、清华如何比较，如何评述，常江的为人为学都颇似傅雷先生所说的，"又热烈又恬静，又深刻又朴素，又温柔又高傲，又微妙又率直"。

回想三十余年前，笔者参加"文化大革命"后的第一次高考，第一志愿是北京大学，结果名落孙山。十年前，北大新闻与传播学院成立前夕，在当时的负责人龚文庠教授的热心力促下，笔者已经拿到北大的工作调令，谁料又失之交臂。后来到清华报到前，特意来到未名湖畔，徜徉良久，徘徊不去，当日细雨霏霏，杨柳依依，心想此生同北大无缘了。如今，常江博士及其这部北大出版社即将付梓的著作，也算多少宽慰了这番未了之情。

长江后浪推前浪，江山代有才人出。如果说共和国六十多年来的新闻传播学，以甘惜分、王中、方汉奇等为第一代，以刘建明、童兵、李良荣、郑保卫等为第二代，以当下正执牛耳的一批中年学者为第三代的话，那么常江等年轻学者就属于第四代了。他们生逢改革开放的年代，身处面向世界的潮流，肩负民族复兴的伟业，从而更具有文化自觉与学术自觉，更体现历史意识与批判意识，更兼顾新闻与传播、中国与世界、理论与实践的会通。随着中国的发展与学术的繁荣，未来他们当会大有作为。

是为序。

目 录

第1章 引言：文化帝国主义再思考 ········· 1
 1.1 文化帝国主义：四种视角 ········· 2
 1.2 影像、表征与霸权 ········· 16
 1.3 研究的问题 ········· 19

第2章 帝国初现：好莱坞诞生时的美国社会 ········· 22
 2.1 电影业对新移民的整合 ········· 23
 2.2 一个国家的诞生 ········· 32
 2.3 大众文化权力中心的西迁 ········· 39
 2.4 明星与身份认同 ········· 42
 2.5 电影成为共享文化 ········· 47
 2.6 好莱坞走向全世界 ········· 53

第3章 帝国影像：文本与身份想象 ········· 61
 3.1 喜剧电影中的阶级矛盾 ········· 64
 3.2 幻想中的世界新秩序 ········· 69
 3.3 历史的重述与重构 ········· 74
 3.4 从好莱坞看东方 ········· 82

3.5　总结:从影像到现实 …………………………………… 90

第 4 章　文化帝国的政治逻辑 ………………………………… 101
　　4.1　国内冲突的淡化与转移 ……………………………… 103
　　4.2　审查与自查 …………………………………………… 111
　　4.3　矛盾与争斗 …………………………………………… 116
　　4.4　好莱坞与华盛顿的决裂 ……………………………… 128

第 5 章　帝国的建成与好莱坞的衰落 ………………………… 136
　　5.1　二战时期的美国社会 ………………………………… 137
　　5.2　战时好莱坞的机构变迁 ……………………………… 142
　　5.3　《北非谍影》:文化帝国成功的隐喻 ………………… 151
　　5.4　好莱坞的衰落 ………………………………………… 159

结　论　从好莱坞到第三世界 ………………………………… 166

参考文献 ………………………………………………………… 178

附　录　文中所涉影片列表 …………………………………… 196

后　记 …………………………………………………………… 201

第1章　引言：文化帝国主义再思考

"文化帝国主义"(cultural imperialism)作为一个带有批判色彩的表述,历史并不久长。自20世纪60年代问世以来,不同学派、不同倾向的文化与社会理论家便不懈地以之构画宏大的理论体系。然而,经由半个世纪的发展,中西学界非但未能形成一个坚固的"文化帝国主义"理论内核,反而在无尽的论辩与争鸣中使这一表述的内涵和外延日趋模糊。一如约翰·汤林森(John Tomlinson)所言:"文化帝国主义这个命题根本没有什么原初的形态,有的只是各种表述的样式和版本(Tomlinson,1991,p.9)。

"文化帝国主义"的含混暧昧,在很大程度上源于"文化"一词丰富的含义。雷蒙德·威廉斯(Raymond Williams)曾声称:"(文化)是英语之中含义最复杂的两三个词之一"(Williams,1983,p.87)。20世纪50年代,两位人类学家仅对英美两国的资料和文献进行研究,便总结出超过150个"文化"的定义来(Kroeber and Kluckhohn,2001)。此种混乱的状况随着英国文化研究的勃兴而渐渐改观。目前,绝大多数从事文化研究的理论家都将威廉斯为文化所下的定义作为考量的出发点。威廉斯认为,可以从三个层面上把握文化的含义:第一,文化

可以指"智力、精神和美学发展的一般过程"（Williams, 1983, p.90），这意味着我们可以将文化理解为人类在文学、艺术、哲学、美学等领域所取得的成就。事实上，这也是威廉斯之前的利维斯主义（Leavisism）的观点。第二，文化是"一群人、一个时期或一个群体的某种特别的生活方式"（同上）。在这一点上，威廉斯与利维斯主义彻底划清了界限——文化不仅仅局限于文化精英（如文学家、艺术家、哲学家等）在精神领域所取得的成就，更涵盖了所有普通人在一切日常生活中的普通实践。最后，文化还可以是为实现某种意义而创造的"作品"，亦即我们常说的"文本"。由此，文化就成了普通人在日常生活中不断进行着的"指意实践"（signifying practices），是文本与个体互动、冲突、交融、妥协的领域。

遗憾的是，尽管威廉斯的文化观成为当代文化理论研究的基石，却并未为大多数文化帝国主义研究者所吸纳、接收。对此，我们将在下文进行专门的讨论。

1.1 文化帝国主义：四种视角

对"文化帝国主义"命题感兴趣的学者来自多个学科，他们大多从自己感兴趣或擅长的领域出发，对这一话题做出多方面的理论诠释。然而无论来自哪个学科——社会学、传播学、经济学、政治学——学者们对于"文化帝国主义"的基本预设均体现出高度的同质性和集中性。结合相关文献，我们不妨先对现存的四种主流视角进行一番评述。

第一种视角可称为马克思—列宁主义视角，其基本理论来源于列

宁于1916年所著之《帝国主义是资本主义发展的最高级阶段》("Imperialism: The Highest Stage of Capitalism")一文,文章指出帝国主义是高级垄断资本主义发展的必然结果,其主要特征是生产与资本的高度集中。国际性垄断组织得以形成并组织起来,以强化资本输出的优势地位,并为后者提供给养(Lenin, 1963)。诚如列宁在文中所言:

> 如果必须给帝国主义下一个尽量简短的定义,那就应当说,帝国主义是资本主义的垄断阶段……因为一方面,金融资本就是和工业家垄断同盟的资本融合起来的少数垄断性的最大银行的银行资本;另一方面,瓜分世界,就是由无阻碍地向未被任何一个资本主义大国占据的地区推行的殖民政策,过渡到垄断地占有已经瓜分完了的世界领土的殖民政策(Lenin, 1963, p.722)。

列宁对帝国主义的定义和分析对后世的文化帝国主义命题产生了深远的影响,这主要体现在两个方面。第一,一些持经典马克思主义立场的学者转向教条主义,将文化问题简单还原为经济问题,进而也就将"文化帝国主义"视为作为垄断资本主义的"帝国主义"的子命题。事实上,马克思主义发展至今,早已对僵化的经济还原论做出了修正,但以"经济基础决定上层建筑"的公式来解答文化问题仍然是当下不少马克思主义批评家的惯性思路。例如,有人曾指出,资本主义社会的大众传媒只发挥三种功能:第一,掩饰阶级冲突与异化的征兆;第二,宣称对既存社会秩序构成挑战的观念为非法;第三,追求利润(Nordenstreng and Varis, 1973)。亦有中国学者声称:文化帝国主义是以文化作为工具,通过征服其他国家公民的思想意识来实现征服国的最大利益,因此,文化仅仅是经济渗透和政治控制的工具而已(王晓

德,2009,p.35)。

李金铨曾对列宁主义的文化帝国主义理论做出新的概括。他指出,这一视角存在四个方面的问题:第一,将"依附"(dependency)作为一个科学的概念加以运用,其准确性是可疑的;第二,过分强调经济决定论;第三,专注于宏观的世界体系分析而忽略了许多民族国家的内部动力;第四,将"社会主义道路"作为解决一切问题的万能良方(Lee,1979,p.32)。实际上,坚持经济决定论而罔顾"具体问题具体分析"本身就是对经典马克思主义的曲解。对此,恩格斯在致布洛赫(Joseph Bloch)的信中做出过如下声明:

> 唯物史观告诉我们,在历史中发挥决定作用的因素是对实在生活的生产和再生产。马克思和我所要强调的仅此而已。如果有人非要歪曲我们的本意,宣称经济因素是唯一的决定性力量,那么这一论断就变成了一句抽象、荒谬且毫无意义的口号。经济条件是基础,但上层建筑中的某些成分……同样对历史斗争过程产生了影响力,并且在很多情况下直接决定了这些斗争的形式……人类创造了自己的历史,但这一过程首先是在特定的假设和条件下完成的。经济条件是所有条件中的最终极的决定因素,但政治因素以及萦绕在人们心间的种种传统也发挥了作用,尽管不是决定性的作用(Engels,2009,p.61)。

路易·阿尔都塞(Louis Althusser)也曾指出,文化(意识形态)并非对经济基础的被动反映,而是后者得以存在的重要前提(Althusser,1969)。尽管特定时期的经济生产方式最终决定着该时期文化的状况和风貌,但这种决定与被决定的关系是辩证的而非机械的。例如,同

为高度发达的资本主义西欧国家,亦始终饱受美国文化侵袭的困扰,这一点和广大经济落后的第三世界国家没有本质不同。表1.1通过产业数据揭示了欧美若干发达国家电影业受好莱坞侵入的情况:

表1.1 主要发达资本主义国家电影市场结构(2006年)①

	影片生产数量	票房总收入 (百万欧元)	本国影片 占票房比重(%)	美国进口影片 占票房比重(%)
德国	122	814.4	21.5	72.0
英国	134	762.0	19.1	77.1
澳大利亚	36	555.7	4.6	87.5
西班牙	150	636.2	15.4	71.2
意大利	116	606.7	24.8	61.9

由此可见,将文化帝国主义视为资本主义世界经济体系在文化领域的直接反映,不但曲解了经典马克思主义的本意,更会将相关讨论和思索引入歧途。

第二种视角可以简单概括为"媒介帝国主义"或政治经济学视角,其拥护者包括但不限于若干后马克思主义的政治经济学家。所谓媒介帝国主义,指的是某一国传媒业的所有权、结构、发行渠道或内容受到他国传媒操纵和影响而无法做出相应还击的状况(Boyd-Barrett,1977)。这一视角的代表人物是美国学者赫伯特·席勒(Herbert Schiller)。他在《大众传播与美利坚帝国》(Mass Communication and American Empire)一书中指出,西方国家(主要是美国)的大众传播领域乃是由军事与工业力量的合力所控制的。一方面,在电信频谱资源分配和相关政策制定上,五角大楼甚至僭越了联邦通讯委员会(FCC)成为直接的操纵者;另一方面,跨国传媒企业亦在国家安全问题上发

① 数据来源:Centre National du Cinéma et de l'Image Animée (www.CNC.fr), 2009。

挥着不容忽视的作用。换言之，美国的媒介政策几乎就是美国外交与国防政策的翻版，并对后者的稳定性发挥着不可替代的作用（Schiller，1969）。在席勒看来，媒介帝国主义的发生是西方国家政治与商业精英相互勾结、操纵政策的结果，其首要出发点是确保中心国家的国际安全。与之相应，爱德华·赫尔曼（Edward Herman）与诺姆·乔姆斯基（Noam Chomsky）也指出，美国大众传媒的主要功能在于"为宰制着国家与私人行为的特殊利益提供服务"（Herman and Chomsky, 1988, p. xi），其运作模式与苏联的党报宣传没有什么本质的不同。

不可否认，政治经济学学者对文化的理解具有一定的合理性，这集中体现为他们得以在批判的视野中考察文化的功能。既然文化被政治与商业精英用来为各自的既得利益服务，那么文化帝国主义自然就成为文化之"卫道士"，具有跨越国界的运作机制了。但问题也随之而来：

第一，席勒的"媒介帝国主义"是建立在对传媒业进行政治经济学分析的基础上的，但具有机构形态的传媒究竟能在多大程度上代表作为人类"指意实践"的文化？政治和商业精英的意图能够始终通过文化体系加以传播和扩散吗？迈克尔·舒德森（Michael Schudson）曾举越战期间美国媒体的表现为例，指出这一时期的媒体与其说是贯彻与强化了政治与商业精英的意图，不如说是通过一种"令人瞠目"的方式"将精英集团内部的不谐公诸于众"（Schudson, 2000, p. 181）。媒介系统只不过是人类文化实践的一个组成部分。将文化帝国主义等同于媒介帝国主义，是将微妙的文化现象机构化（institutionalized）了。这样有助于政治经济学分析，却极有可能误解了文化的内涵。

第二，退一步讲，就算以媒介机构为落脚点来分析文化传播问题，

也必须弄清一个基本前提:媒介文化产品并不是汽车、家具之类的一般商品,受众消费的乃是媒介文本的"意义"(meaning)。在文化帝国主义命题中,我们如何确保"文化宗主国"政治与商业精英的思路能够在"文化依附国"的受众之中赢得共鸣、产生意义?政治经济学试图将文化装进一个容器,将文化产品等同于一般商业产品,将受众的消费行为等同于文化的接收行为,同样是将"文化帝国主义"直接还原为"帝国主义"。正如欧内斯托·拉克劳(Ernesto Laclau)所言:

> 处于霸权地位的阶级并不一定能够将一套整齐划一的世界观强加给整个社会,却往往可以用各种不同的方式来描述世界,进而将潜在的敌对力量消弭掉。英国中产阶级之所以在19世纪转变成为霸权阶级,并非因其将某种单一的意识形态灌输给其他阶级,而是源于其成功地接合(articulate)了不同的意识形态,消除了其他阶级的敌视态度,扫清了霸权征途上的绊脚石(Laclau, 1993, pp.161—162)。

抛开文化独特的特性与微妙的运作机制来讨论文化帝国主义问题,是行不通的。

第三种视角可被概括为"自由多元主义"视角。持这一视角的学者观念比较驳杂,总结起来主要包括如下一些要点:第一,将文化帝国主义简化为"大众传媒跨国传播的效果分析"(Salwen, 1991, p.29);第二,认为"文化帝国主义"话语忽略了受众依照个体文化经验对外来文化加以鉴别的能力(Liebes and Katzs, 1990; Scott, 2005);第三,强调全球文化的趋同性是近乎无害的"现代性"或"全球化"的必然结果;第四,坚称文化帝国主义仅仅是一个存在于历史中的概念(Scott,

2005)。总体上,在自由多元主义的视角下,"文化帝国主义"这个命题是没有什么意义的,因为全世界的文化都"注定要走向现代性",这是一种基于社会进化思想的"宿命论"(Tomlinson,1991,p.41)。所谓"帝国主义",只不过是"过分意识形态化的耸人听闻"(Salwen,1991,p.29)。诚如汤林森所言,"现代性"或许代表着技术与经济上的巨大进步,却毫无疑问地导致了文化的"虚弱"。而所谓的"文化帝国主义"话语,恰恰是对这种因现代性而导致的"文化虚弱"的反抗。这种反抗不恰当地采用了诸如"宰制"、"侵袭"等来自帝国主义和殖民主义时代的表达方式(Tomlinson,1991,pp.173—174)。既然现代性的扩散是一个不可避免的过程,那么也就不存在所谓"文化宗主国"和"文化依附国"——文化帝国主义是全人类的共同遭遇。

汤林森的观点是偏颇的。不可否认,"现代性"是现代社会人类文化发展的重要趋势,但现代性本身并不能消解民族与民族、国家与国家之间存在的文化权力差异问题,因为这种权力差异的存在是历史地形成的,其在人类社会中的存在要远远早于"现代性"的出现。归根结底,对"文化帝国主义"命题加以分析的基本单位应当是"民族"或"国家",此其一。其二,假若我们承认文化是人类普遍的"指意实践"的话,就无法回避文化过程中存在着争夺意义解释权的斗争。无论我们讨论何种文化问题——任何问题而不仅仅局限于文化帝国主义问题——都必然意味着有一个"他者"是缺席/在场的(Storey,2009,p.1),是一种意识形态或思想观念的冲突。正像斯图亚特·霍尔(Stuart Hall)指出的那样:"意义……控制和组织着我们的行为和实践;它设定了规则、标准与惯例,而社会生活也因意义的存在而井井有条。于是,意义就成了那些想要操纵他人行为和思想的人竭尽全力抢

占的'必争之地'"(Hall,2002a,p.4)。这种争夺是无远弗届的。抛却"民族"与"国家"的概念,"文化帝国主义"的命题就没有任何意义。在这一点上,李金铨的观点有一定道理:

> 信息在国际传播中的流向与国际权力结构的分层有密切关系,亦即,由每一个国家在政治经济权力的等级次序中所处的位置所决定……传播流向与国际权力结构分层之间的关联十分紧密,却永不可能成为一个总体……人们往往忽视在第一世界和第二世界之间,即在同为高度发达的工业化国家之间,同样存在着文化的不平等(Lee,1979,pp.60—61)。

除汤林森外,美国学者艾伦·斯科特(Allen Scott)的观点亦很有代表性。他坚称文化帝国主义"适用于过去,但不适用于现在,因为拥有全球传播能力的传媒巨头已经不止存在于美国",从生产规模上看,美国文化一枝独秀的局面已经不复存在(Scott,2005,pp.165—166)。他主张用"文化生产的新地理学"来重新审视全球文化传播的问题:

> 好莱坞早已不是唯一的主角,其他国家的尖端城市正在拥有日益显著的影响力,其中尤以伦敦、巴黎、东京、北京、香港和墨西哥城为佼佼者。是这些新型的大都会区而非好莱坞对全球资本主义文化经济的形态发挥着主要的塑造作用(Scott,2005,p.167)。

斯科特的观点看似新颖,实际却犯了一个常识性错误:决定文化产品影响力大小的主要因素并非文化生产的规模,而是文化文本对受众的认知、行为和世界观进行塑造的能力。当两个国家的文化不能在

彼此之间形成对等的影响力而出现巨大的落差,文化帝国主义就会出现。举例来说,2008年,中国总共生产了406部故事长片,美国总共生产了520部故事长片,从影片生产数量上看两者相差并不大。而另一组数据显示,2008年中国票房超过6000万元人民币的影片中有11部来自好莱坞,却只有10部是国产影片或合拍片;至于中国电影的海外输出情况,除了合拍片之外,只有二三十部电影通过国际电影节等专业渠道进入美国的小众化艺术院线和电视播映、录像带终端。① 如果就此下结论,认定北京已经成为能够与好莱坞分庭抗礼的"文化传播基地",无疑是站不住脚的。

关于文化帝国主义命题的第四种视角,是文化研究的视角。许多文化理论家和文化研究学者并未如政治经济学家一般提出旗帜鲜明的"文化帝国主义"概念,他们对这一领域的探索最初是在研究方法的操作层面上进行的。

爱德华·萨义德(Edward Said)是后殖民主义理论的代表人物之一,他的著作《东方主义》(*Orientalism*)通过对经典西方文学作品进行深入的文本分析,揭示出西方世界如何利用一种东方的话语来建构关于东方的"知识"的过程,探索相应而生的"权力-知识"体系如何在西方强权的利益中得到接合。在萨义德看来,"'东方'完全是被欧洲人发明出来的"(Said, 1985, p.1)。

> 在讨论及分析东方主义时,可将其视为"处理"东方问题的某种组织机制(corporate institution),其具体方式包括:制造对东方

① 中国电影业的相关数据来自中国电影家协会产业研究中心编:《2009中国电影产业研究报告》,中国电影出版社2009年版。美国电影业的相关数据来自Centre National du Cinéma et de l'Image Animée (www.CNC.fr)。

的叙述、赋予某些关于东方的观点以权威性、描绘东方、教授东方的知识、对东方进行殖民、统治东方,等等。简而言之,东方主义就是西方对东方加以宰制和重构,进而凌驾于东方之上的一种方式(Said, 1985, p. 3)。

在《文化与帝国主义》(Culture and Imperialism)一书中,萨义德从文化理论角度对"帝国主义"做出了如下定义:它是一种旨在控制遥远土地的宗主国中心的实践、理论与态度,尽管它在当代世界不再以军事占领的方式被形构,但它在人们的潜意识中是长期存在着,且左右着人们对世界的看法(Said, 1993, p. 9)。对萨义德而言,文化帝国主义(尽管他始终未曾直接提出这一概念)是文化宗主国对关于文化附属国的知识进行文本建构的一套观念和实践,这种观念和实践的机制与传统的、基于军事占领与经济渗透的"帝国主义"有密切关联,却并不以后者的存在为必要条件。在这个意义上,文化帝国主义是一个"后殖民"的概念。

萨义德的观点对于文化帝国主义理论的发展具有重要意义,因为他澄清了前人的一个普遍误解:文化帝国主义并非帝国主义的组成部分、附庸或工具——在当今世界,文化帝国主义就是帝国主义本身。在赤裸裸的殖民主义与军事占领已然无法大规模推行的情况下,对领土的争夺演变成了对意义的争夺——文化文本取代了鸦片枪炮,构成了当今世界帝国主义命题的主要内容。"文化宗主国"借助殖民时代遗留下来的经济、政治与语言优势,借助文本的力量建构关于"他者"的话语,并将其灌输给"文化附属国"的受众。这种话语并非仅仅反映社会现实,更通过赋权、限制和建构等方式支配着社会现实(Foucault, 1989)。文化同时向孤立在不同时间和空间的个体提供一系列共同的

图像和文本,将孤立的个人联系起来,构成了一种集体的文化记忆和体验(Lipsitz, 1990)。本尼迪克特·安德森(Benedict Anderson)也在其著作《想象的共同体:民族主义的起源与散布》(*Imagined Communities: Reflections on the Origins and Spread of Nationalism*)中指出:报纸是形成民族国家认同的重要因素,报纸使用通用的语言向读者提供公共故事,使国境内无数彼此陌生、素未谋面的读者产生一种共同的想象,即自己正在与无数"同胞"分享着相同的生活经验。即使是最小的国家内的成员,既未见过也未听说过大多数"同胞",但因为有了传媒,在每个成员的脑子里就形成了一个共同的国家形象。因此,安德森总结道:印刷的语言,而不是某个特定的语言,发明了民族主义(Anderson, 1991)。

然而,问题也随之而来:如果文化是普通人在日常生活中通过文本而进行的指意实践,那么文化宗主国生产的知识、话语或文本必然会被文化附属国的受众全盘接受吗?为了解答这个问题,我们不妨回到20世纪80年代,看看当时的学者对彼时风靡全球的一部美国肥皂剧的解读。

电视剧《豪门恩怨》(*Dallas*)是美国哥伦比亚广播公司(CBS)于1978到1991年间播放的一部电视肥皂剧。20世纪80年代初,该剧风靡全球,总计在90余国的荧幕上播出。因此,该剧吸引了著名评论家、法国文化部部长雅克·朗恩(Jack Lang)的注意,他甚至将其视为"美国文化帝国主义"的最后一个典范(转引自Ang, 1985, p.2)。这一成功实现全球传播的文本引起了文化学者的广泛关注,他们对《豪门恩怨》现象的解读为我们今天理解文化帝国主义的话题提供了难能可贵的视角。

当时,荷兰学者洪美恩(Ien Ang)在杂志《欢腾》(Viva)上刊登广告,征集观众来信,并通过对42封信件的文本分析来解读《豪门恩怨》在跨国传播过程中的意义流动问题。她指出,荷兰观众在观看《豪门恩怨》时,大致持有四种解读立场,分别为"厌恶"、"喜爱"、"讽刺"与"民粹主义"(Ang, 1985)。但无论持有何种立场,没有任何一个观众是对电视剧所传达的意义进行全盘接受的,他们在不同程度上认为电视剧是自己对现实的理解与文本对现实的呈现之间的一种妥协。换言之,无论持有何种态度,观众都成功地将《豪门恩怨》这一带有显著文化帝国主义色彩的文本"为我所用",将其转化为缓解现实生活中的困境与矛盾的"解决方案",诚如洪美恩所总结的那样:

> (幻想和虚构)并不会替代生活的维度(社会实践、道德意识、政治观念等等),而是与之共生。它……是快感的源泉,因为它将"现实"括了起来。在幻想和虚构中,现实世界的烦闷与压抑,盘根错节的宰制与压迫,统统变得简单明了;而文本正是通过此种方式为真实的社会冲突构建了想象性的解决方案……因此,尽管虚构与幻想为当下的生活带来愉悦,至少使生活"过得下去",却并不意味着激进的政治理念与实践就被抛在脑后了(Ang, 1985, pp.135—136)。

相较洪美恩粗线条的"受众分析",卡茨(Elihu Katzs)和利比斯(Tamar Liebes)的研究具有更强的实证性。他们在以色列进行了一次较大规模的接受分析,并将《豪门恩怨》的以色列观众与美国观众做出比较,进而得出结论:受众是具有高度主动性的,与其说他们接受意义,不如说他们建构意义——在特定的文化语境下与文本"协商"进而

得出自己的意义(Katz and Liebes, 1985)。他们指出,人们对文化帝国主义的理解是缺乏科学证据支持的:

> 大家已经对美国文化跨越国家和语言的界限大肆传播的现象习以为常,以至于没有任何人展开系统的研究来解释"为何美剧如此成功"的问题,没有人把握问题的实质,即美国的文化产品是怎样被外国人理解的。我们习惯了将此类现象归咎为"文化帝国主义",而人们所理解的文化帝国主义,无外包括以下三点:第一,美国人在文本的内容和形式中融入了自己的信息;第二,上述信息不知怎样就被观众接受了;第三,拥有不同文化背景的观众居然以同样的方式接受了美国文化(Katz and Liebes, 1985, p.187)。

无论是洪美恩的"粗线条研究",还是卡茨与利比斯的"科学调查",都体现出一种共同的思路,即将葛兰西的"霸权"理论作为理解文化帝国主义问题的基础。意义的建构是文化宗主国的传播者与文化附属国的受众以文本为场域相互争夺、协商和妥协的结果。个体对文本的解读受制于生产关系、知识框架与技术结构等因素(Hall, 2003),是一种高度主观性的行为。迈克尔·萨尔温(Michael Salwen)所倡导的"文化帝国主义的传播效果测量"在实践层面上固然面临诸多困难,但却揭示了该命题中一个至关重要的方面:文本对意义的建构是一个循环往复的复杂过程,从语言和视觉符号的拼装到某种身份想象的形成看似约定俗成,实则经过了漫长的演进。2009与2010年之交的美国商业大片《阿凡达》(*Avatar*)仅在中国市场就获得了超过10亿元人民币的票房收入。很多影评人指出该片情节毫无新意,无外

是"白人统治者倒戈,帮助弱势群体反抗白人暴政"的老调。① 但不可否认的是,这般"俗套"其实是西方经典叙事传承、发展至今的结果,其意蕴与约瑟夫·康拉德(Joseph Conrad)的小说、好莱坞早期西部片是一脉相承的。

看来,无论政治经济学还是自由多元主义,其对文化帝国主义的理解都犯了一个基本的逻辑错误:经济渗透和政治控制并非文化帝国主义的目的,而是文化帝国主义的动因。好莱坞电影之风靡全球,得益于历史地形成的一系列政治经济结构,包括垄断资本主义的发展、政府的参与和推动,以及"理性—现代性"的流变与"破产"——后者是前者的原因而非结果。事实上,文化的侵占并不必然导致经济与政治层面的亲缘,很多时候甚至走向相反的局面(不妨考虑同样使用汉字的中国和日本、韩国、越南)。文化利益并不是牟取政治利益与经济利益的工具,意义、表征、话语和知识的侵略本身就是一种自洽的利益。在这个意义上,文化帝国主义是一个不断进行中的过程,而不会成为一个最终的结果,因为只要人类还有能力理解自身与社会现实之间的关系,对于意义的建构行为就永不会终止。

综上所述,我们不妨将文化帝国主义理解为文化宗主国输出的霸权文本对文化附属国受众的文化身份进行持续性建构的机制。这种建构表面上是通过描绘社会现实的方式实现的,实际上则是通过建构受众对自身文化身份的想象完成的。鉴于此,这一机制就无法通过"传播效果测量"等方法予以揭示,而是要立足于文化理论,如葛兰西的霸权理论,在地域、种族、语言和意识形态等多个维度上进行考察,

① 相关资料来自 2010 年 1 月《新京报》、《新快报》、《扬子晚报》等中国媒体的报道。

在历史与社会的演进中把握文化帝国主义的发展脉络。

1.2 影像、表征与霸权

法国哲学家居伊·德波（Guy Debord）在《景观社会》（*The Society of the Spectacle*）一书中指出，诉诸视觉性的"景观"（Spectacle）是工业社会的必然后果，消费主义占据社会经济生活的统治地位，使得当代社会的特征由笛卡儿时代的"存在"（being）蜕变至马克思时代的"所有"（having），直至现在的"表象"（appearing）。影像取代了宗教，使社会现实哲理化，为人们提供了一种共同的思维方式（Debord, 1995）。他的理论揭示了当代文化生活的一个重要特征：视觉性。视觉的符号和视觉的语言已经取代文字的符号与文字的语言，成为人类理解自身与社会现实之间关系的主要媒介。

造成这种状况的原因是多方面的，不同学科领域的学者曾做出不同的解释，此处不再赘述。对于本项研究而言更为重要的是视觉媒介在文化帝国主义机制中具备何种功能。这里，瓦尔特·本雅明（Walter Benjamin）和斯图亚特·霍尔两位学者的观点更值得关注。

本雅明在《机械复制时代的艺术作品》（*The Work of Art in the Age of Mechanical Reproduction*）一文中，对以电影为代表的"机械复制艺术"的民主化功能进行了细致的考察。他指出，机械复制的出现导致艺术作品的"灵韵"（aura），即本真性和权威性的丧失，进而使艺术摆脱了精英主义的"仪式"而成为普通大众在日常生活中的政治。大众对艺术的态度发生了颠覆性的变化："面对毕加索的画作，人们只能产

生一种极端保守反动的反应;而面对卓别林的电影,人们心中激起了进步的观念"(Benjamin, 2002, p.116)。因此,他得出结论:

> 在世界历史的进程中,机械复制第一次将如寄生虫般附着在仪式上的艺术作品解放了出来。更重要的是,机械复制的艺术作品仿佛专为其机械复制性而生。只要有一张负片,人们就能制造出大量复制品,想要找出"本真"的那一张,几乎成了无稽之谈……艺术的功能由是被颠覆。艺术不再基于仪式,而在另一种实践——政治——那里,找到了新的寄托(Benjamin, 2002, p.106)。

不可否认,本雅明坚信以电影为代表的"机械复制艺术"必然将人类引领至"解放"的乌托邦,体现了一种不切实际的民粹主义式的乐观。另外,本雅明自己也声称,能够激发艺术的民主化功能的并非以明星制为特色的好莱坞电影,而是西欧的艺术电影。换言之,电影之保持艺术"本色"的基本前提是杜绝使自身变为商品,这自然也违背了电影的基本媒介特征:电影终究是以机械技术和大众传播为基础的流行艺术。电影最强大之处体现于其得以在最大范围内接合公众的需求、兴趣和欲望(Nowell-Smith, 1997, p.xix)。

本雅明的理论对于文化研究最大的贡献在于强调意义是在受众的消费过程而非传者的生产过程中被建构出来的。这也标志着本雅明与其法兰克福学派"同仁"的决裂——阿多诺和本雅明之间的分歧源于前者从社会心理学的角度认定生产对消费起着决定性的作用,而后者则坚信消费本身就是一种政治行为:"阿多诺让我们去分析娱乐业的经济学以及意识形态效果……而本雅明则让我们去关注……人

们在消费中创造自己独特意义的……斗争过程"(Frith,1983,p.57)。

相较而言,霍尔对表征(representation)问题的关注更加强调文本自身的力量。他援引《牛津简明英文词典》,指出这一概念有两层含义:

(1)对某物的记述或描写,通过描绘、刻画或想象的方式将其形成印象。

(2)使用符号作为对某物的象征、代表、范例或解释。

上述含义阐明了表征的两个基本特征:首先,表征是对某物的描述与复制,这种描述和复制势必借助于符号和媒介;其次,表征又不仅仅是单纯的描述和复制——在描述和复制某物的同时,也产生了对此物的看法,因为对符号和媒介的选择是一个高度情境化的过程,不存在放诸四海而皆准的标准(Hall,2002b,p.16)。由此,不难看出,表征其实就是一个编码(encoding)的过程,它既是动词(represent),又是名词(representation)。文本中的种种"描绘"、"记述"、"刻画"等,其实代表了某些个人或群体对其他个人或群体,乃至整个世界的看法。

表征功能的存在使影像成为权力斗争的焦点场域。不同的利益群体在符号层面上展开争夺,竭力使自己对他人和世界的看法成为"常识",成为"自然而然"的事物(Fiske,1992,p.285)。这一现象在电影、电视、互联网等视觉化媒体大行其道的今天已十分显著。正如约翰·伯格(John Berger)在《观看之道》(*Ways of Seeing*)一书中所指出的那样:以摄影术为代表的现代媒介摧毁了影像作为一种视觉艺术的权威性和神秘性,使之变成昙花一现的、异地同现的、有形无实的物象,已经成为日常言语的一部分,不再是"审美的",而成了"政治的"(Berger,1990)。这意味着"通过影像来表征他人和世界"并不是艺术

技能的问题,而是权力的斗争。在这场斗争之中,在阶级、种族、性别、年龄等不同的文化维度上,各个利益群体之间存在着永不止歇的互动与博弈。

1.3 研究的问题

电影的诞生对人类社会的文化生活产生了深远的影响,主要体现在如下几个方面:首先,电影是人类历史上第一种工业化的艺术样式,这使得电影在社会维度方面超越了绘画、雕塑与摄影,成为史无前例的大众艺术而非文化精英的禁脔;其次,电影诞生于19世纪末,成长于比以往任何一个时代都动荡纷繁的20世纪,这赋予了电影非常深刻的政治与文化意涵,并使电影从一诞生起就最大程度地参与到人类社会的发展历程中;最后,也是最重要的一点,电影的出现改变了人们理解自身与社会现实之间关系的途径,使影像最终成为语言文字之后个体观察世界、理解世界,进而建构自身身份的又一主要媒介。

作为世界电影工业的中心,好莱坞在全球电影业中的影响力及其对人类文化生活和思维方式的建构能力是毋庸置疑的。在一个多世纪的发展历程中,好莱坞设立了一种不可超越的商业典范,以至于其他国家的电影若想在竞争中获得一席之地,除了模仿好莱坞之外别无他法(Gomery,1997,p.43)。吉姆·柯林斯(Jim Collins)甚至声称:好莱坞"简直就是写在胶片上的霸权意识形态"(Collins,1989,p.90)。

然而问题也随之而来。

第一,好莱坞的崛起与风靡,真的是一个纯粹的、"自然而然"的商业过程吗?实际上,在好莱坞发展的历程中,有一种支配性的结构在主导着其前行,无论大制片厂体制的完善与解体,还是类型片机制的确立与嬗变,莫不遵循着一套固定的逻辑,即确保生产出来的影片"只是一种无害的娱乐",进而"在最大程度上迎合每一个潜在的观众"(Maltby,1983,p.13)。那么,究竟是怎样的政治、经济与文化结构导致上述逻辑的出现?

第二,美国在当今世界建立文化霸权是一个不争的事实。美国的政治理念、文化信仰与价值观经由传媒、教育、非政府组织等机构形态在全球范围内广泛传播,单就信息的流向与强度看,远远超过了眼下其他国家。那么,好莱坞究竟于其中发挥了怎样的功能?换言之,假若我们将文化帝国主义视为潜藏在好莱坞发展历程中的一种深层的结构,那么这种结构在文本、机构和社会语境等方面究竟如何运行?

第三,探讨"好莱坞"与"美利坚帝国"之间的关系固然是本书最重要的议题,但在这个从个体到社会统统浸润在影像之中的时代里,作为一位来自第三世界国家的媒介研究者,应当如何站在自己的民族与国家的立场上去改变现状?诚如霍尔在一篇文章中所言:

> 文化研究的使命即在于将种种思想精神资源调动起来,帮助我们理解生活的构成与所处的社会,理解因差异的存在而显得极度惨无人道的世界。幸运的是,文化研究不仅仅是学者与知识分子的禁脔,更是广大人民群众的武器。民族问题始终困扰着我们的世界,对此视而不见的知识分子绝不值得尊敬,对此漠然置之的学术机构也决然无法昂首挺胸踏入 21 世纪。对此,我无比坚信(Hall,1996,p.343)。

综上,本书主要运用文化帝国主义的相关理论与文化研究的方法,对电视诞生以前(1896—1950年)的好莱坞(美国商业电影)的历史进行批判性研究,并尝试站在第三世界的立场上建构考察民族电影的理论模型。文化帝国主义将被视作美国文化全球扩张中的一种不言自明的结构,而好莱坞与这一结构之间保持着制度性的角色关系,发挥着不可替代的功能。具体来说,对"好莱坞"与"美利坚文化帝国"之间的关系可以在下述三个维度上予以考察:(1)视觉文本层面,即作为权力文本的好莱坞电影如何通过种种手段对世界加以表征并使这种表征合法化;(2)社会机构层面,即作为一个影像生产机构的好莱坞如何在帝国主义的意识形态之内进行自身结构的变迁;(3)社会语境层面,即美国的其他政治、经济、文化力量如何通过种种方式对好莱坞进行规训,使之为美利坚帝国的形成与巩固所用。

第 2 章 帝国初现:好莱坞诞生时的美国社会

历史学家罗伯特·斯科拉(Robert Sklar)在《影像美利坚:美国电影文化史》(Movie-Made America: A Cultural History of American Movies)一书中如是描述19世纪90年代到20世纪初的美国社会:

> 城市人口成倍增长,成百上千万来自东南欧的移民带着他们新奇的语言、宗教信仰与文化习俗来到新大陆,为这个国家增添了史无前例的多样性。长长的马车与电车轨道从城市中心四下蔓延,越来越多的人成为近郊的居民。工业移入城市,中产阶级则不断迁出,遗留下来的旧房子便成了外国人与移民的栖居之地(Sklar, 1994, p.3)。

而电影作为一项新奇的技术、一种打破原有时空规律的"奇观",就是在这样的情境下于美利坚的土地上生根发芽的。

诞生初期的电影无论从成像质量还是操作便宜性角度看,都未对静物摄影有太多超越(Pearson, 1997a, p.13)。但美国电影技术发展的先锋托马斯·爱迪生(Thomas Edison)却因身兼发明家和企业家的双重身份,而成功地在电影诞生初期便将其转化为一种商业。尽管此

时电影尚未形成自己独立的叙事语言,在形式上亦更多倚赖业已成熟的舞台剧,却毫无疑问地成为纽约、芝加哥和费城等大都会中底层民众最为青睐的娱乐形式。

然而,如人类历史上一切新兴传播技术一样,电影自诞生之日起便陷入了对"控制权"的争夺战。精英阶层,尤其是以爱迪生为代表的白人盎格鲁—撒克逊新教徒(WASP)阶层利用手中的政治、经济及文化权力,努力将电影变成中产阶级的娱乐方式。在好莱坞取代纽约成为美国电影业的中心之前,美国电影业的发展几乎可被视为新移民与原有政治文化精英强夺控制权的历程。借助电影整合多民族的"美利坚文化帝国"的宏愿,也便步履维艰。

2.1 电影业对新移民的整合

迈克尔·舒德森在解释19世纪末20世纪初纽约报业迅速发展的原因时,曾举出如下事实:

> 19世纪80至90年代的纽约是一个移民的城市。1881年来到美国的移民人数首次突破50万大关,在其后的12年中有6年每年都达到甚至超过了50万。1896年,来自东南欧的移民数量首次超过了来自西北欧的移民。这就意味着,当时不但移民数量比以往任何时候都要庞大,而且这些人更像"外国人",特别是在语言方面。到1900年,美国公民中有2600万是第二代移民,还有1000万是第一代移民,总共占到了美国人口的46%。大多数移民在城市定居下来,其中有很多安顿在纽约。纽约的移民人口

从 1880 年的 47.9 万人增长到 1890 年的 64 万人，此时移民占到了城市总人口的 40%（Schudson, 1978, p.97）。

以东南欧移民为主体的"新美国人"无论在宗教信仰还是在生活习俗上，都与当时的中产阶级有极大的不同。他们涌入城市，以从事初级体力劳动为生，这导致旧有城市文化生活格局发生了巨大的改变。及至 20 世纪初，以纽约为代表的大都会中出现了界限明晰的阶层隔离，不同阶层的人们生活在不同的城市区域中，中产阶级竭力用收入、服饰、工种、消费方式等"标签"来标榜自己与以新移民为主体的工人阶级的不同。

为了适应新的环境，新移民不得不辛苦劳动以维持生计。他们每天工作 12 个小时以上，早出晚归，"冬天到来时甚至无法看见户外的太阳"（Sklar, 1994, p.4）。教堂、兄弟会和学校大多把持在信仰新教的西北欧裔美国人手中，信仰天主教、东正教或犹太教的新移民极难从中获得灵魂与心灵的栖息。唯一能够为工人阶级年轻人提供休闲娱乐的场所是所谓的"沙龙"（Saloon）——某种一度盛行于西部矿区的"类酒吧"，年轻人可以于其中饮酒、跳舞、溜旱冰或打桌球。不过由于此类场所经常被警方认定为"高犯罪率区域"，因此大多不能长久经营，逢遇经济下滑便会成批倒闭。从事高强度体力劳动的新移民需要的是现成的、预先包装好的、能够提供即刻的快感却又价格低廉的娱乐方式。这为电影的迅速繁荣提供了坚实的社会基础。诚如一位学者所言：

> 对于那些观众而言，电影意味着一种精神领域内的逃逸。每天面对拥挤不堪的廉租公寓、摧残心性的血汗工厂、少得可怜的

微薄收入以及令人恐慌的疟疾伤寒，电影几乎成了移民们的"难民营"。就像赛马场、赌场、算命馆或沙龙一样，电影提供了一个场所，让工人们暂时躲避严寒，在黑暗中静静地坐着（Merritt，1985，p.88）。

电影在世纪之交的美国得以迅速流行的另一个原因是摄影机和放映机生产技术的革新，这在很大程度上归功于爱迪生及其助手（后成为竞争对手）威廉·迪克森（William Dickson）的不断创新。迥异于其欧洲同行艾蒂安—朱尔·马雷（Étienne-Jules Marey）与埃德沃尔德·麦布里奇（Eadweard Muybridge），爱迪生身兼科学家与商人双重身份，他在日新月异的电影技术中看到的不仅仅是人类认知方式的拓展，更有无尽的财富——他有一种创建"帝国"的野心，如哥伦布一般，要将所能想象到的一切据为己有（Sklar，1994，p.9）。为了在法、德、英等国发明家的竞争中占得先机，爱迪生一边责成助手迪克森在新泽西州的西奥朗治（West Orange）领导一支精英团队加速摄影机和放映机的研发，一边利用报纸放出虚假烟幕，称自己正在发明的设备结合了留声机（phonograph）与摄影术，可以实现音画同步，以迷惑与打击竞争对手。就这样，爱迪生的工作室于1893年正式将活动摄影机（Kinetograph）和活动放映机（Kinetoscope）推向市场。"从此，美国人的生活与文化发生了翻天覆地的变化"（Musser，2002，p.21）。1896年6月，法国卢米埃尔兄弟的放映机全面进入美国市场，其技术上的先进性和便利性远超爱迪生的放映机。然而不到一年时间，美国的摄像及放映技术便迅速超越了其法国竞争者，而卢米埃尔兄弟的美国分公司亦于1897年4月被迫破产。

爱迪生生产的活动放映机及其后来从其他发明家手中购买的新

式放映机（Vitascope）可以拍摄40英寸长的胶片，进而形成长度为20余秒的短片。1896年4月，爱迪生的公司将6部短片连起来第一次在纽约公开播放，一时间引起轰动，这一年被视为"美国电影元年"。此后10年间，民间放映剧场如雨后春笋一般在工人阶级和移民聚居的区域涌现，其经营者大多是刚刚移民至美国的犹太商人。这些思维敏锐的犹太人很清楚自己无法跻身由WASP垄断的影片生产环节，便从影片放映环节打开了缺口。他们在不到10年的时间里迅速使小型社区影剧院遍布美国主要城市。及至1905年，第一家"镍币剧院"（nickelodeon）在宾夕法尼亚州的匹兹堡市出现，原本25美分的观影价格因充分竞争与规模经营而降至5美分（一个镍币）。有数据显示，1907年，美国境内总计有约3000家镍币剧院，这个数字到1910年飙升至10000家，每周光顾镍币剧院的人数高达4500万（Grainge, et al, 2007, p.22）。庞大的潜在观众群和较低的入市门槛催生了大量小型制片公司，"为了拍电影，钱多的买机器，钱少的租机器，没钱的干脆偷机器"（Puttnam, 1997, p.35）。此外，在镍币剧院和制片公司之间还出现了"中间人"——以旧金山的迈尔斯兄弟（Miles Brothers）为代表——他们从制片公司手中购买电影，再出租给镍币剧院以牟取利润，这便形成了最早的发行业。

新颖的奇观与低廉的价格无疑使城市中的新移民成为消费电影的主力。为迎合目标观众的需要，镍币剧院的经营者通常将若干部短片"拼组"成15至20分钟的段落，循环播放，这样，即使是繁忙的纺织工人也能利用午饭间隙花上5分钱一饱眼福。由于此时的影片大多很短，因此成群结队的观影者可以利用周末的晚上一家一家地看下去。经营状况良好的镍币剧院甚至会每天更换新片放映，以吸引人们

不断地光顾。值得一提的是,此时的影片几乎毫无艺术内涵可言,无外是一些带有猎奇性质的片段。埃德温·波特(Edwin Porter)于 1903 年拍摄的《火车大劫案》(*The Great Train Robbery*)可被视为这一时期的代表作。大多数影片制作公司,包括爱迪生的公司及其竞争者比欧格拉夫公司(American Mutoscope and Biograph Company),都尚未形成明确的电影艺术观。对他们来说,电影只不过是运用先进技术制造视觉奇观,进而为自己带来滚滚财富的工具而已。此种状况与心态,倒是无意中迎合了受教育程度较低兼生活艰辛的新移民的需要。

今天看来,镍币剧院的出现无疑对美国这个移民国家的民族身份进行了可贵的整合,其存在大大强化了早期电影业对美利坚帝国想象的建构功能。诚如英国著名电影制片人大卫·普特南(David Puttnam)所言:

> 最重要的是,没有人因出身"下贱"和受教育程度太低而被拒之门外。镍币剧院所讲的是全世界通用的视觉影像语言,或如一位作家所称:"眼睛的世界语"。有了镍币剧院,异质、驳杂的社会共同体之间有了一种共同的生活经验(Puttnam, 1997, p.38)。

正因镍币剧院具有显著的大众文化意味,在精英阶层内部,对其存在之合理性的争端也便随之而生。史学家往往将 19 世纪 80 年代至 20 世纪 20 年代这 40 余年称为美国的"进步主义时代"(Aggressive Era),这一时期的美国经历了政治、经济、文化与社会领域的全面变革,其中最显著的莫过于所谓"政治净化运动",其鼓吹者将排外主义与种族主义纳入主流意识形态,拒绝赋予受教育程度较低者和黑人投票权,并严格限制南欧与东欧的移民数量。对于工人阶级聚集的"沙龙",大多

数政治家主张"剿杀",以摧毁其中蕴含的"民粹主义"的政治力量(Mann, 1963; Southern, 2005)。当镍币剧院在全国范围内迅速蔓延并演变成一种"镍币癫狂症"(nickel delirium)时,中产阶级终于意识到电影这种"奇技淫巧"中蕴含的巨大力量,东海岸政治、经济、文化精英集团开始了对电影业控制权的争夺。早在 1907 年年初,主流报纸就展开了对镍币剧院的大规模批判,当年 4 月 15 日的《芝加哥论坛报》(*Chicago Tribune*)对镍币剧院做出了如下"定性":

> 流连在此类场所的乌合之众大多是穷人家的孩子。他们跟随家人移民至此。父母做了劳工,子女就成了"危险的第二代",他们就这样在城市中的"犯罪乐园"里自得其乐(转引自 Grieveson, 2007, p.32)。

从现有史料来看,这场发生于 1907 至 1909 年间的"争夺战"是在两条战线上展开的,一是政党与政府对镍币剧院的直接干预,二是以爱迪生为首的商业文化集团对由移民控制的放映工业的全面肃清。政府与影片制造商形成了暂时的同盟关系,原因即在于"中产阶级发现电影的制作者拥有与自己相似的背景与品位,而那些剧院经营者则不然,他们与电影观众几乎是一丘之貉,都是刚到美国不久的移民"(Sklar, 1994, p.30)。

"清剿"行动从 1908 年年初即拉开序幕,各大城市的警署开始频繁骚扰镍币剧院,大多以影片内容伤风败俗为由。小到封禁胶片,大到责令停业,全国的镍币剧院迎来自诞生起最严酷的寒冬。1908 年圣诞节前夕,纽约市市长乔治·麦克莱伦(George McClellan)在警察局的吁请下召开了一场著名的听证会,下令吊销全纽约 600 余家镍币剧院

的营业执照。这种粗暴的干涉引发镍币剧院经营者的剧烈反抗,他们在威廉·福克斯(William Fox)——一位来自匈牙利的犹太移民——的领导下奋起抗争,最终迫使议会通过了一项新的法令,恢复纽约镍币剧院的经营权,但重新开张的镍币剧院必须支付高额的执照费、接受警察部门的监管并限制儿童的进入。

至于包括爱迪生公司在内的纽约大片商,则试图通过经济手段来确立WASP精英对电影业的绝对控制权。1908年,在爱迪生公司和比欧格拉夫公司的倡导下,全美国9家最大的制片公司①联合成立了一家名为"电影专利公司"(MPPC)的企业,专门负责向使用由这些制片商控制的技术设备的放映商出租专利使用权,并收取高额费用。此外,MPPC还与美国唯一的胶片生产商柯达公司达成协议,规定下游放映商若要使用爱迪生和比欧格拉夫的技术设备与柯达的胶片,必须得到MPPC的许可,而只有获得许可的镍币剧院才能放映九大片商制作的影片。毫无疑问,托拉斯的成立旨在通过制片、发行与技术的联合垄断来实现对日益强大的"犹太移民放映商"的"驱逐"(Weeler,2006,p.8)。

后来的历史表明,爱迪生的超级托拉斯既未能对美国电影业实现全面控制,也不曾将中产阶级深恶痛绝的新移民赶出新兴的电影放映市场。恰恰相反,超级垄断扼杀了自由竞争时代的技术研发热情和无比繁荣的影片交换市场。诚如萝贝塔·皮尔森(Roberta Pearson)所言:

① 包括Edison、Biograph、Vitagraph、Essanay、Kalem、Selig、Lubin、Pathé Frère和Méliès。

电影专利公司的如意算盘不甚鼠目寸光。原本打算将不愿依附于托拉斯的发行商和放映商踢出电影业,谁知此举无异于自掘坟墓。在托拉斯的高压控制下,一群活力四射的所谓"独立"制片人被迫另寻出路,开始为遭到托拉斯遗弃的镍币剧院制作影片……这也就为好莱坞的崛起奠定了基础(Pearson, 1997b, p.27)。

皮尔森对史实的描述是基本准确的,但她将好莱坞的崛起视为独立制片人对托拉斯垄断行为的自然反抗则过于简单。对此我们将在下文详细分析。

爱迪生的努力毋宁说是一种姿态、一种为维护白人盎格鲁—撒克逊中产阶级新教徒对国家文化的控制权的努力。这种努力得到了爱迪生的盟友——WASP中产阶级的赞赏。如斯科拉所言:

面对制片商们为了遵从仁慈、优雅和虔诚的中产阶级信条而不惜增加成本与放弃利润的做法,纽约的文化精英们表示由衷的赞赏。如此一来,电影业的发展便开始遵循那些令人尊敬的信条了……起初,看到工人阶级得以拥有一种自己既一无所知又无力控制的文化,他们感到无比忧心。如今,电影的发展被纳入正轨,中产阶级眼前仿佛打开了一片新的天地(Sklar, 1994, p.32)。

多数研究者将托拉斯的建立视为爱迪生为稳定动荡中的电影业并试图将占据彼时美国市场近70%份额的法国电影赶出去的努力(Bordwell, et al, 1985; Thompson, 1986; Bowser, 1990),这是一种过分简单化的观点。最显著的证据就是,尽管政府大规模查封打压镍币剧院是以其放映的影片内容的"不道德"作为理由,但真正生产了这些

"不道德"影片的是爱迪生等制片商而非镍币剧院的经营者。另外,打压行动并非以牟取经济利益为目标。尽管新的法令提高了镍币剧院的许可费,但显然将其纳入警察系统的合法管辖范围才是政府种种行动的真正目的。至于爱迪生的托拉斯,虽然在短期内实现了对美国电影业的全面控制,但放映环节的受损反而极大减少了制片和发行环节的利润。截至1912年,即专利公司成立的第4年,九大片商生产的影片从绝对垄断下滑至仅占国内市场的一半多一点(Sklar,1994,p.37)。1909年,托拉斯甚至主动授权一个名为"纽约电影检查委员会"(NYBMPC)的民间组织对自己生产的全部影片进行审查,以确保其不会触犯中产阶级所标榜的"道德感"——既然电影用特殊的方式再现了个体与时空的关系,建构了社会现实与人们对"集体"的想象,那么政治、经济与文化精英集团便深感自己有义务使这种关系与想象符合白种人新教徒对"美利坚民族"的界定。于是,政府与爱迪生们的合谋也就成了必然的事。

爱迪生的托拉斯不但未能实现预期的目标,反而以一种饮鸩止渴的方式将大半江山拱手送人。具有讽刺意味的是,竭力迎合共和党政府的托拉斯最终竟被自己的盟友送上绝路。1912年,在野的民主党推举伍德罗·威尔逊(Woodrow Wilson)为总统竞选人。威尔逊开始频繁在全国上下活动,大力抨击共和党政府对垄断企业的扶植,呼吁将竞争的机会还给"小商业"和"小人物",引发选民的热烈支持。无奈之下,被动的共和党政府只好以违反1890年谢尔曼反托拉斯法为由将爱迪生的托拉斯诉上法庭。1915年,联邦法院最终裁决托拉斯为非法组织,予以强行取缔。

电影仍然是新移民最主要的休闲方式,但此时的美国电影业是控

制在以爱迪生为代理人的 WASP 集团手中的,这在很大程度上决定了影片文本所必然包孕的白人至上和种族主义倾向。及至 1915 年,亦即美国派兵参加第一次世界大战前夕,这种倾向发展至巅峰,代表作品便是大卫·格里菲斯(D. W. Griffith)的《一个国家的诞生》(*The Birth of a Nation*)。

2.2　一个国家的诞生

詹妮·白瑞特(Jenny Barrett)认为,早期战争片,尤其是以美国内战为主题的影片,在建构"美国身份"以及"美国性"的过程中发挥了至关重要的作用:

> 电影不但帮助美国人民创造了归属感,更为消费这些电影的美国人赋予了某种身份……通过对流通符号形式中所展现的"美国身份"加以分析,我们可以揭露某一历史时期人们关于"美国性"的共识或想象(Barrett, 2009, pp. 14—15)。

《一个国家的诞生》出品于 1915 年,其拍摄成本约 11 万美元,最终票房收入却高达 1000 万美元,不但成为当时最赚钱的影片,更将这一纪录一直保持到 1937 年(Everson, 1978, p. 78)。与商业成功相匹配的是影片上映后所引发的巨大社会效应,其中最直接的一项即是诱使极端右翼组织三 K 党(Ku Klux Klan)的复兴。

故事的直接来源是宣扬种族主义的通俗小说《同族人》(*The Clansman*),但格里菲斯却用当时看来极富感染力的电影语言将其改

编成兼具史诗和剧情特征的商业巨片。相较其在艺术与商业领域所取得的成就,文化研究学者更倾向于分析影片文本所包孕的意识形态因素及其在观众中获得的反响。借用白瑞特的理论,我们不妨追问:《一个国家的诞生》究竟建构了一个怎样的"美利坚民族"想象?这种想象又如何影响了电影业的发展,从而也便影响到美利坚文化帝国的形成?这是本节将要讨论的问题。

影片以时间为序展开叙事,以1861至1865年间的美国南北战争为主要历史背景,其情节大致由三部分构成,分别是战前、战中和战后;叙事的视角则有两个,分别是北方的史东曼家族(the Stonemans)和南方皮德蒙特(Piedmont)的卡梅隆家族(the Camerons)。在第一部分中,两个家族是亲密无间的挚交,男孩子们友情甚笃,史东曼家的长子费尔(Phil Stoneman)还与卡梅隆家的长女玛格丽特(Margaret Cameron)产生了青梅竹马的爱情。内战前的南方种植园被描绘成热情、善意、和睦的乐园,黑奴们享受着劳动的乐趣并以忠于主人为最高的道德标准。然而,战争的爆发却迫使两个家族变成了敌人——史东曼兄弟加入了北方军队,卡梅隆兄弟加入了南方军队。昔日的"伙伴"不得不为了"徒劳无益"的政治纷争而在战场上兵戎相向。战争的后果是极其惨烈的:史东曼家的幼子托德(Tod Stoneman)以及卡梅隆家的两个男孩杜克(Duke Cameron)与韦德(Wade Cameron)均死于战争,而卡梅隆家的长子本恩(Ben Cameron)——本片最重要的人物——也在南方军队最后一搏的殊死战斗中身负重伤。

战争结束后,作为战俘的本恩得到林肯总统的特赦,回到家乡。林肯遇刺身亡后,共和党政府内激进派占据上风,其领导者即是参议员萨迪厄斯·史东曼(Thaddeus Stoneman)。在他的指挥下,黑白混血

"杂种"赛拉斯·林奇（Silas Lynch）掌握了皮德蒙特的大权，并通过大肆推行黑人选举权和种族通婚政策而使白人变成了"可怜无助的少数派"。白人和黑人的矛盾在两起事件中被激化，一是卡梅隆家的小女儿芙洛拉（Flora Cameron）在反抗欲强奸自己的黑人时跳崖自杀，二是"杂种"领袖林奇强迫史东曼参议员的女儿艾尔西（Elsie Stoneman）——本恩的未婚妻——与自己结婚。愤怒的本恩组织起反抗黑人暴政的三K党，用蘸着妹妹鲜血的旗帜指挥身穿白袍、高举燃烧的十字架的"骑士团"，对黑人暴政展开了全面的反攻。影片以白人重新夺回皮德蒙特的控制权、重建美好家园的画面结束。

用今天的目光来审视这部近一个世纪之前的电影，会觉得不可思议，但在1915年，"白人至上论"和种族主义仍然在美国主流意识形态中占据着重要的地位，其合法性甚至得到政府和学界的公开支持。诚如莱瑞·梅（Lary May）所言：《一个国家的诞生》是一种"特定的政治立场"，即来自南方的民主党政权在19世纪末占据上风的结果（May，1980，p.82）。时任美国总统的威尔逊公然声称此片"就像用闪电书写的历史一般……真实得令人心悸"（转引自 Barrett，2009，p.135）。哥伦比亚大学的历史学家威廉·唐宁（William Dunning）也曾在研究南北战争的著作中发表过下述观点：

> 南方所遭遇的种种困境，归根结蒂，并非奴隶制所致，而是黑人和白人在同一个社会中共存的结果。这两个种族在特征上是如此迥异，以至没有任何办法可以将其完全融合（Dunning，1965，p.382）。

因此，不能将《一个国家的诞生》看作格里菲斯及其背后的早期制

片厂的"孤军奋战",而毋宁将其视为整个政治文化精英集团在进步主义发展的巅峰时代对美利坚民族的想象在符号流通领域内的折射。

从影片文本出发,这种想象主要通过三种话语的并行来实现。

首先是种族主义的话语,这是构成整个故事意义的核心所在,具体体现为格里菲斯将种族置于一切观念冲突之上,颠覆了南北战争的真实意图。影片一开始,一句醒目的说明文字即奠定了全片的基调:"把非洲人运到美国来,为后来的国家分裂埋下了第一粒种子。"① 在这样的氛围中,南北战争——一场基于经济利益分歧和阶级冲突的内战——被界定为"苦涩且徒劳无益的",它破坏了南方和北方之间兄弟般的团结和睦,最终让他们共同的敌人——黑人——坐享渔翁之利。因此,真正有价值的战争并不是南方和北方的战争,而是三K党对抗黑人暴政的战争。

为了成功展示上述历史观,格里菲斯对人物外观形象的刻画几乎达到细致入微的程度:支持黑人权利的史东曼参议员被塑造为一个无论在身体上(跛足)还是在道德上(有一位混血"杂种"情妇)都残缺不全的人;本应矛盾对立的南北双方则体现出别无二致的英勇、正直与善良(卡梅隆家被黑人追杀时,两位北方退伍老兵舍命相救)。与之相对,黑人被划分为"忠诚的"与"色欲的"两种,后者在获得政权之后不但立刻陷入近似癫狂的无政府状态,更通过种种方式妄图占有白人妇女(迅速通过种族通婚法,以及两起强奸未遂事件)。通过这种安排,格里菲斯实际上将推动历史发展的核心矛盾从白人精英集团内部矛盾成功转化为所有白人和黑人之间的种族矛盾,南北战争的性质由此

① 本节中未标注释的直接引语均系影片中的字幕,下同。

发生颠覆性的变化。

其次,是基督教的话语。克莱德·泰勒(Clyde Taylor)认为该影片的叙事几乎就是《圣经》中"失乐园"和"复乐园"的翻版,从而"用民族的表述重新排演了基督教的末世情结"(Taylor, 1996, p. 21)。影片中的主要人物分别被赋予丰富的象征意义:史东曼参议员如同"黑暗天使",林肯、南方士兵、芙洛拉则是"殉道者",至于本恩及其领导的三K党则扮演了"救世主"的角色,最终结局是"新耶路撒冷"的重建。在这种话语的作用下,历史被呈现为一种黑白分明、因果轮回的叙事,一切混乱注定要在"最后的审判"之后复建秩序。

基督教是格里菲斯建构的"美利坚民族"的重要身份标示,他不仅为影片的主要人物赋予基督教神话的色彩,更将影片的观众预设为认同基督教世界观的信徒。通过这种方式,格里菲斯坚定地将日渐崛起于西海岸的、主要由犹太人控制的"独立"电影公司排除在美利坚民族之外。

最后,是传统家庭伦理道德的话语。很多从艺术史的角度对《一个国家的诞生》大加赞扬的学者都指出,格里菲斯将宏大叙事的"史诗片"与私密温情的"情节片"有机地融为一体,为两种类型片的发展均树立了榜样(参见 Pearson, 1997b),这集中体现于影片并未一味展现战争、冲突等宏大场面,而更多地以家庭伦理和人性光辉来统摄剧情。

卡梅隆一家是格里菲斯心目中美国式家庭的典范,其每一位家庭成员身上都体现着传统价值观的美德:卡梅隆先生是一位和蔼可亲的绅士;卡梅隆夫人是一位举止端庄的母亲;其三个儿子,尤其是本恩,则是勇于捍卫家庭的幸福与荣誉、亲人的安全与贞操的勇士。值得一提的是小女儿芙洛拉,影片最具震撼力的一幕即她宁可粉身碎骨也决

不委身于黑人的悲壮场面。良好的声誉、男性的担当与女性的贞洁构成了盎格鲁—撒克逊白人基督教家庭的基本道德要素,而最后用生命和鲜血将同族人从黑人暴政下挽救出来的正是这种"无坚不摧"的伦理观。与之相对,白人的敌人首先在道德上就处于劣等地位:大权在握的史东曼参议员竟然和自己的混血女管家通奸,他所支持的林奇为了占有艾尔西甚至动了抢婚的念头。如此鲜明的对照印证了女性主义学者玛丽·安·多恩(Mary Ann Doane)的观点:白人家庭才是这个国家的精华所在,黑人家庭是根本不存在的(Doane,1991,p.228)。

综上,通过对种族、宗教和家庭伦理道德三种话语的操纵,《一个国家的诞生》成功地将想象中的美利坚民族建构为 WASP 精英阶层所期许和需要的模样。尽管格里菲斯在有生之年始终辩称自己并非种族主义者,但诸多史料表明他一直在刻意地、有意识地用电影来表达自己的价值观并借助大众传播效果来影响他人,例如该片女主角、默片时代的著名女星莉莲·吉什(Lillian Gish)曾在自己的回忆录中记载了格里菲斯的原话:"我就是要用它(指《一个国家的诞生》)来告诉世人关于南北战争的真相。教科书都讲错了,因为历史是胜利者写成的"(Gish,1969,p.131)。诚如白瑞特所言:

> 格里菲斯……的意图是将电影当作教育的工具,并通过它去教导学校的孩子们如何看待历史。在他眼中,电影简直是一种毫无偏见、不受任何意识形态干扰的媒介,这倒是印证了葛兰西的观点:"常识"具有无比巨大的威力(Barrett,2009,p.151)。

格里菲斯将与自己持有相似世界观的 WASP 视为目标受众,这从《一个国家的诞生》的营销策略上可窥一二:第一,观影票价被定为 2

美元,而普通镍币剧院的门票至多 10 美分——前者是后者的 20 倍,这对于收入微薄的新移民和工人阶层而言无疑过于昂贵;第二,影片长度约两个半小时,这也大大超出了社会底层民众所能负担的娱乐时间。一位《新共和》(*New Republic*)杂志的记者如是记载:"影片结束时,每一位观众都不由自主地鼓掌"(转引自 Sklar, 1994, p.58)。鼓掌的人中显然并不包括社会底层的工人阶级和新移民。

然而,影片在剧院之外所引发的反响却远非"掌声"所能涵括。一方面,以种族净化为主要政治诉求的三K党借影片上映之势在全国范围内大肆组织集会、游行示威,制造种族主义舆论,所导致的最著名的悲剧性事件即是印第安纳州的一位白人观众在观看影片之后疯狂地杀害了一个黑人儿童。可另一方面,在著名民权组织"全国有色人种进步会"(NAACP)的倡导下,包括芝加哥、丹佛、明尼阿波利斯在内的诸多中西部城市都掀起了抵制该影片的运动。显然,后者的声势盖过了前者——尽管东部的 WASP 精英们用 2 美元的昂贵票价将《一个国家的诞生》拥上"有史以来最赚钱影片"的宝座,但由它所引发的民权运动的浪潮却反讽地将格里菲斯置于无法自圆其说的境地。

尽管如此,《一个国家的诞生》仍然具有重要的文化及社会意义:它的成功和引起的争议证明了电影在建构国家与民族身份的过程中发挥了其他媒介无法比拟的巨大作用。就像美国学者威廉·罗斯曼(William Rothman)所总结的那样:

> 从 1908 年到美国参加第一次世界大战,对于电影的发展而言是一个至关重要的历史时期……美国电影的一个重要特征是对美国民族身份的关注,而《一个国家的诞生》将这种关注推上了高潮。有了这部电影,美国民众才真正见识了电影强大的表征力

量。事实上，正是在大卫·格里菲斯的作品中，美利坚民族的命运才与电影的命运正式地、宿命式地结合在一起（Rothman，2004，p.3）。

2.3 大众文化权力中心的西迁

如前所述，《一个国家的诞生》所推崇的"美国"已经无法得到大多数社会成员的认可。造成这种现象的根本原因，与其说是人们观念的变化和主流意识形态的转向，不如说是美国社会结构发生了深刻的变化。尽管多数新移民仍然挣扎在社会底层，无法跻身国家的决策集团，但以犹太人为主体的东南欧移民却凭借卓越的经商头脑而在短时间内攫取了大量财富，成为美国的经济新贵。他们渐渐涉足华尔街的资本运作，最终成为美国社会中独具特色的一个阶层：虽坐拥亿万财富，却为WASP精英集团所排斥；经济实力雄厚，却在政治与文化体系内居于劣势。电影的崛起及其强大的社会功能让犹太富商们嗅到了权力的气味——这是一种有别于报刊的全新媒体，兼具工业与美学双重属性，其日新月异的发展态势远非WASP所能完全操控，这便意味着电影是通过资本来介入文化权力结构的绝佳途径。借助经营金融业所攫取的货币资本和经营镍币剧院所积累的传播经验，一批犹太电影人选择了离开纽约，在太平洋沿岸的洛杉矶"安营扎寨"。不到10年的时间，他们便完成了东部资本与西部资源的结合，并将洛杉矶市郊的一片名为"好莱坞"的高地建造成了全球最知名的电影工业基地。而美国文化的历史也就此发生了深刻的改变。

用一个种族（犹太人）和一个地点（西海岸）来标示好莱坞电影与"传统美国电影"的区别似乎是件过于草率的事，但很多史料证明这恰恰是把握好莱坞在国内和国际逐渐崛起并帮助美国建立全球文化霸权的关键因素。事实上，即使在好莱坞的霸权地位已然无法撼动的情况下，对电影业控制权问题的争论仍然带有鲜明的种族主义和地域差异色彩：

> 尽管及至1929年电影业已然成为美国第五大产业，但纽约的盎格鲁—撒克逊白人新教徒政治精英们仍然对其充满戒备，原因就在于好莱坞的"智库"——从大老板到小明星——几乎完全是犹太人的天下（Horen，2001，p.26）。

犹太电影人的"西进运动"，如大卫·普特南所言，则"富有极大的象征意义"（Puttnam，1997，p.79）：物理空间上的远离代表着和以纽约为中心的美国传统文化及其审美趣味的分道扬镳。在解释这一过程时，学者们大多认为独立电影人的"西迁"和好莱坞的崛起是对爱迪生托拉斯高压政策的反抗。前文分析过，爱迪生托拉斯首要对付的"敌人"是镍币剧院，也就是收费低廉的电影放映业。据史料记载，托拉斯规定每一家放映机构必须每周付给托拉斯2美元的特许权使用费，无论规模及赢利多少；获得许可的放映商只能放映来自九大制片公司的影片——这实际上是通过严格限制产品的流通方式来遏制犹太独立制片商的影片在放映环节的流通。对于托拉斯而言，仅是这项规定就能带来每年超过50万美元的纯收入，其投入的成本却几乎为零（Musser，1991，p.441）。在这种情况下，犹太制片商的影片想进入纽约、费城、巴尔的摩等东部大城市的影院几乎是不可能的，他们只能

将目光瞄准托拉斯势力较为微弱的中西部地区,用自己的产品去填补九大片商无力覆盖的剧院。

在笔者看来,这种观点过于简单化。姑且不论托拉斯试图控制放映市场的企图远不成功,就连爱迪生对其放映设备专利权的申诉,也往往得不到法院的支持(参见 Sklar,1994,p.39)。另一个经常被研究者忽略的事实是:很多好莱坞的犹太"奠基人",如卡尔·莱默尔(Carl Laemmle)、威廉·福克斯与阿道夫·楚柯尔(Adolph Zukor)等,最初都是与托拉斯关系密切的"合作伙伴",他们的出走并非是对托拉斯"霸权"的反抗,而更多出于观念上的冲突。换言之,已经跻身经济特权阶层的犹太新移民渴望获取更高的文化政治地位,渴望在电影业内拥有更多的发言权。尽管他们的经营行为始终遵循着逐利的市场逻辑,但丰厚的收入并不足以让他们获得更高的社会地位与更多的国家认同感。在这种情况下,与托拉斯的分离既是一种具体的经济行为,又是一种具有象征意义的符号行为。

在最早崛起于西海岸的犹太电影大亨中,卡尔·莱默尔与阿道夫·楚柯尔是两个极具代表性的人物。他们都是来自欧洲的犹太移民(前者生于德国,后者生于匈牙利),都从经营镍币剧院入行并由发行/放映业转入制片业。他们的探索与实践为其后一个世纪的美国电影业奠定了行业基础,他们所创立的制片公司(环球与派拉蒙)至今仍在全世界最强大的电影企业之列。最重要的是,他们分别从文本和受众两个角度掀起了电影业的变革,并最终使好莱坞的影片占领了全世界。

2.4 明星与身份认同

莱默尔于 1867 年 1 月 17 日出生于德国符腾堡（Württemberg）的一个犹太家庭，1884 年移民美国。从 20 岁起，他即在威斯康星州经营服装店。卓越的经商头脑使莱默尔迅速积累了大量财富，但枯燥无味的服装生意使野心勃勃的他不胜其烦，而电影在美国的迅速流行让他看到了出人头地的曙光。1906 年，他在芝加哥买下了自己的第一间镍币剧院。其后三年间，他让自己变成了中西部地区实力最为雄厚的发行商，实际上控制着芝加哥、明尼阿波利斯、奥马哈、盐湖城与波特兰等重要城市的电影发行与放映业。托拉斯成立后，他成为九大片商在中西部地区最重要的特许放映商，并试图以自己的经济实力为后盾争取在托拉斯内部的发言权。

当然，莱默尔的诉求"僭越"了其所处的社会阶层，必然遭到爱迪生们的拒绝。愤怒之下，莱默尔于 1909 年 4 月与托拉斯公开翻脸，成立"独立电影公司"（Independent Moving Picture Company），开始自己拍摄影片，供给自己控制的发行及放映市场，脱离了纽约九大片商的控制。

表面上看，莱默尔与托拉斯的决裂似乎带有赌气的性质，但真正促使莱默尔做出这个决定的是他所控制的强大的中西部放映市场。随着美国工业化与城市化进程的加速发展，中西部地区城市人口在 20 世纪初期大多成倍增长。以西海岸城市波特兰为例。1900 年，该市人口只有不足 10 万；但 1910 年的一次统计显示，波特兰市区常住居民

第 2 章 帝国初现：好莱坞诞生时的美国社会

就达到了 20.7 万；1915 年，为满足爆炸式增长的人口的需要，波特兰不得不与毗邻的林登市（Linnton）与圣约翰市（St. Johns）合并。① 明尼阿波利斯、奥马哈等城市的情况也大同小异。尽管这些城市的规模仍然无法与老牌文化中心纽约和费城相比，但大量的新移民却为城市电影业的发展提供了源源不断的动力，这与剧院数量和观影人数已趋饱和的东部有很大不同。托拉斯专注于维护既得利益，对蓬勃发展的中西部市场或视而不见，或不屑一顾，终至失去对全国影业的控制权，这种力量的失衡成为莱默尔与托拉斯分庭抗礼的筹码。正如提诺·白里欧（Tino Balio）所言：

> 托拉斯并不想建立绝对垄断或将整个产业链吞并，它只是选择性地控制电影业的一部分，异想天开地认为其他部分会自行土崩瓦解……全国 6000 余家影院，它只对其中不到三分之二颁发了许可……九大片厂的影片品质是很好，但对于此时的广大电影受众而言，"品质"毫无意义，他们需要的是动感、新鲜与刺激。由于托拉斯忽略了很大一部分市场，这便在影片的供给与需求之间制造了巨大的落差，而独立片商们也乐得填补这一空白（Balio，1985，p. 105）。

1912 年 6 月 8 日，莱默尔的制片公司通过并购等方式与其他 8 家小型工作室合并，正式成立环球电影制片公司（Universal Film Manufacturing Company）。此后不久，他便将影片拍摄与制作的大本营从纽约与新泽西州转移至西海岸洛杉矶市郊的好莱坞。

① 相关数据来自波特兰市官方网站：http://www.portlandonline.com。

"独立"之后的莱默尔所做的第一件震惊业界的事，即是以175美元的周薪将比欧格拉夫最著名的电影演员玛丽·碧克馥（Mary Pickford）挖到自己旗下，并借助传媒的力量将其打造为全国知名的影星。此举在今天看来无疑是新崛起的电影公司在影片的文本特征上对托拉斯影片的颠覆。白里欧如是记载：

> 玛丽·碧克馥曾专门找过比欧格拉夫的高层，建议他们在媒体上广泛宣传自己的形象，以增强电影的吸引力。这一提议遭到了拒绝……因为高层们认为对于一部成功的影片来说，最重要的因素首先是故事情节，其次是导演水准，最后才是演员的整体素质，而单个演员是不起任何作用的（Balio, 1985, p. 156）。

在碧克馥失望和愤怒之际，莱默尔适时递送橄榄枝，于是在1910年，这位美国历史上第一位真正意义上的电影明星才正式走上成名之路。而这并不是莱默尔第一次挖比欧格拉夫的墙脚——早在1909年刚刚脱离托拉斯时，他便将比欧格拉夫的另一位"当家花旦"弗洛伦丝·劳伦斯（Florence Lawrence）招致麾下，开出的条件很简单：在影片的字幕中为她署名。为了捧红旗下明星，莱默尔甚至采用了许多不甚光彩的手段，例如在地方报纸上刊登假新闻，声称"比欧格拉夫女郎出车祸身亡"，随后又专门刊登通告来"辟谣"，指责假新闻是托拉斯的恶意诽谤，并安慰大家"玛丽·碧克馥活得好好的，你们很快就能在某某电影中见到她"。

莱默尔采取明星制策略的直接动机自然是经济收益，因为他明白对于绝大多数人来说，走进镍币剧院并非为了接受高雅文化的熏陶，而是获得放松和娱乐。这是早期观影人群固定的生活方式。只有尽

最大可能投其所好，才能获得可观的经济效益。然而，莱默尔与托拉斯在明星制问题上产生分歧的根本原因则是双方对电影的社会功能的理解不同：对于受过良好教育的中产阶级而言，电影理应成为道德教育的工具与手段；而对于新移民和工人阶级而言，看电影的过程毋宁说是在追求一种快感和愉悦。这种快感和愉悦并非简单的"娱乐功能"所能概括，而是具有深刻的政治意蕴：将演员而非剧本、导演作为一部电影最重要的标示，意味着对影片品质优劣的判断掌握在受众而非影片制作者的手中。

此外，明星制的崛起还揭示了早期电影的另一项社会功能——表征。理查德·科斯扎斯基（Richard Koszarski）曾指出，相对于有声电影而言，早期默片所产生的社会及文化效应更加明显：在没有声音的情况下，电影的一切讯息都倚赖视觉符号的传输，正是这种"纯粹性"将电影与舞台剧、杂耍和音乐剧正式分隔开来（Koszarski, 1994）。人们开始通过对影像的消费来表达自己对世界的看法，而明星于其中成为重要的媒介。出版于1910年12月24日的《电影世界》（*Moving Picture World*）杂志曾如是描述玛丽·碧克馥：

> 碧克馥小姐的魅力是浑然天成的。她富有活力，争强好胜，这使得她的演出让美国电影观众找到共鸣：就应该像小玛丽那样生活……在观众们看来，她并不是在刻意表演什么，而只是简单地享受着生活。此外，她的美不仅源自健康的身材，更体现于她的活泼、积极与聪颖……她的表演完全就是为电影这门新艺术而生的（转引自 Balio, 1985, p. 156）。

对于制片人来说，明星制或许只是"相时而动"的赚钱手段，但对

于观众而言,以明星而非剧本和导演为标示的电影文本具有更加深刻的政治及文化功能。在获得快感和愉悦的同时,他们在明星身上看到了一个理想状态的"美国人"应有的样子。透过摄像机的镜头,他们可以看到明星的表情、动作和身体的细节,这使得"美国性"在媒介中的展现比以往任何时候都更加清晰与具体。如此一来,明星制就不仅仅是电影大亨赚钱赢利的经济手段,更间接树立了人与人、人与社会之间关系的模型(Kracauer,1960)。正如何建平在论述明星制的影响力时所指出的:明星的存在为观众提供了可以直接与美国生活相认同、移情与仿效的对象(何建平,2006,p.52)。

由莱默尔所开创的明星制在好莱坞后来的全球扩张策略中发挥了重要作用。一战之后,好莱坞各大制片厂借助自身雄厚的经济实力,均以高片酬相邀,将欧洲电影明星招致麾下并在国际市场中力捧。瑞典籍女星葛丽泰·嘉宝(Greta Garbo)在20世纪20至30年代被欧洲观众奉为"银幕女神",但实际上她在美国国内受欢迎的程度并不高(Vassey,1997,p.61)。这表明好莱坞已经在受众细分的基础上对明星制进行了系统化的发展——如果说电影海外传播的目标是让外国受众对好莱坞影片产生一种认同感的想象,那么大制片商们已经开始有意识地将"美国性"与其他民族的身份特征相结合,在最大程度上消除了海外受众可能的抵触情绪。

当然,仅仅通过文本特征的改革绝不足以让好莱坞走向世界,因为电影不仅仅是一系列孤立的视觉文本,更是一个错综复杂的工业。爱迪生的托拉斯对放映环节的忽视和排挤使新兴的犹太电影人对电影工业的特征有了新的认识,他们发现此时美国的观影群体正在悄然发生变化,1915年前后镍币剧院的衰亡就是佐证。一场制片发行业对

放映业的整合迫在眉睫，一位名叫阿道夫·楚柯尔的电影人肩负起了这个重担。

2.5 电影成为共享文化

阿道夫·楚柯尔于1912年创立的"名流电影公司"（Famous Players Film Company）是派拉蒙影业（Paramount）的前身，也是现存历史最悠久的电影制片公司。楚柯尔其人比莱默尔更富改革精神。在他看来，随着美国社会分层的极速变动，中产阶级和工人阶级的界限正在变得日益模糊，脱离了托拉斯的好莱坞电影业若要实现持续发展，绝不能仅仅以移民和工人阶级为目标受众，而要把视线对准日益壮大的中产阶级。

楚柯尔的观察是相当准确的。相较欧洲的老牌工业国家如英国，美国的工业化过程并未过多涉及封建制的瓦解和传统农业的消亡。城市中的工人阶级大多是来自欧洲国家的移民，他们中的很多人原本便在自己的祖国隶属于经济地位较高的社会阶层。他们的移民，或是出于对政治迫害的逃避，或是怀着到新大陆淘金的梦想。换言之，美国工人阶级的形成并非源于生产关系的自然进化，而更多的是一种临时的、松散的文化与政治共同体的结合。正如英国历史学家 E. P. 汤普森（E. P. Tompson）所言："阶级的形成是（继承或共享的）共同经验的结果。当拥有共同经验的人们为捍卫其集体身份与利益而与那些拥有不同（常常是相反）利益的人们展开斗争时，阶级就诞生了"（Tompson, 1980, pp. 8—9）。这也在一定程度上解释了为什么美国电

影从一开始就是大众媒介,而欧洲电影始终是艺术家的禁脔。来自世界各地的移民缺乏共同的文化经验,他们分属于不同的人种、拥有不同的宗教信仰、使用不同的语言和文字,将他们排除在中产阶级之外的并不是生产关系中的劣势地位,而是其政治与文化身份的边缘化。这决定了美国的工人阶级文化注定不会是理查德·霍加特(Richard Hoggart)笔下的那种"有机的"、"社区般"的活文化(Hoggart, 1990),而要倚赖一种超越了语言、宗教和种族界限的符号系统来作为分享文化经验的媒介。在当时的社会状况和媒介环境下,扮演这一角色的主要是电影。工人阶级对电影的消费"不仅仅是个人爱好问题,更富含深刻的政治意味"(Scott, 2005, p.167)。

当老移民逐渐适应了美国的生活并通过辛勤的劳作取得了经济上的成功(如犹太移民群体),他们将不再满足于在肮脏、简陋的镍币剧院中与鞋子上的泥土尚未抖落干净的新移民为伍,而开始渴望通过更加典雅与"高尚"的方式来欣赏电影,并通过这种方式来实现阶级身份的"升级"。而阿道夫·楚柯尔的观察与实践为电影业的这一关键转型奠定了基调。

美国第一个真正意义上的"电影院"名唤"沙滩剧院"(Strand Theatre),建成于1914年的纽约,其经营者名叫塞缪尔·洛萨菲尔(Samuel Rothapfel)。影院内部空间巨大,总共有3000个座位,装修的精良程度亦远非镍币剧院所能相比。此外,影院还为观影者提供许多"奢华"的服务,如特殊的灯光效果、入场与中场音乐、身着统一制服的领位员,就连卫生间都"装潢得像皇宫一样富丽"(Hall, 1961, p.37)。不过,洛萨菲尔的"电影院"并不只播放电影,而通常是"先由交响乐团演奏国歌,然后再播放一段新闻片,紧接着是旅行纪录片、戏剧短

片、现场舞台剧,直到最后电影长片才姗姗登场"(Gomery,1997,p.50)。由此可见,虽然在外观上具备了现代电影院的一般特征,但从功能上看洛萨菲尔电影院与镍币剧院没什么不同。不到两年时间,这家电影院就因入不敷出而倒闭。

然而,楚柯尔却从中看到了美国观影者群体特征的变化:尽管在影片内容上,观众仍然钟爱大众娱乐式的题材;但在观影环境的问题上,既有中产阶级和大量渴望成为中产阶级的移民观众已经有了更高的要求。诚如欧内斯特·邓奇(Ernest Dench)所言:

> 尽管电影院是一个带有民主色彩的事物,但富有的工人阶级已经开始倾向于在更加高级的、专为放映电影而设立的建筑中观看电影。当然,这并不意味着他们已经脱离了工人阶级,而是他们对生活品质比早先有了更高的要求。只要多花5或10美分就能在舒适的环境中看一场更长、更好的电影,何乐而不为(Dench,2007,p.200)?

由于购买和建造剧院需要比拍摄电影更多的资金,因此楚柯尔首先想到的是去华尔街寻找资金支持。幸运的是,同为犹太人的银行家库恩·洛布(Kuhn Loeb)将1000万美元注入楚柯尔的派拉蒙影业。在整个20年代,包括派拉蒙、米高梅(MGM)和福克斯(Fox)在内的西海岸电影公司均从华尔街获得了或多或少的资金支持。与此同时,楚柯尔立即与芝加哥著名院线"巴拉班与卡茨"(Balaban & Katz)接洽合作事宜,并最终于1925年将后者并入派拉蒙。

道格拉斯·格默里(Douglas Gomery)曾经如是描述"巴拉班与卡茨"电影院:

步入影院，人们会立刻被鳞次栉比的门厅、休息室、走廊、包厢、休闲区与等候区搞得眼花缭乱。这些设施与其说是供人使用的，不如说是专门用来激发兴奋点的……影院的内部装饰亦极尽奢华，头顶上是枝形吊灯，墙上缀着古典挂帘，椅子和喷水池都用上好的原料制成。为了让等候入场的人不会心烦，在大厅里还专门安排了钢琴表演……所有的服务人员都从男性大学生中招募，他们身着红色制服，戴着白色手套，即使遇上最粗鲁的客人，也始终保持着彬彬有礼……借此，"巴拉班与卡茨"对美国人的观影行为进行重新定义（Gomery, 1997, p.51）。

楚柯尔的目标很简单，那就是"肃清电影业的贫民窟传统"（Irwin, 1975, p.151）。随着专业影院的勃兴和镍币剧院的消亡，托拉斯所热衷的单本短片（长约15分钟）也逐渐被三四本的剧情类长片所取代，电影的社会功能终于得到了完善：它变成了为中产阶级与工人阶级所共享的文化媒介，从文本到传播方式等各个方面营造了想象的空间。工人阶级很乐意多花很少的钱而享受中产阶级的观影经验，而中产阶级亦乐于看到自己的生活方式与价值观念被越来越多的底层民众所认可和效仿。新式影院的出现得以在不抛弃"大众娱乐性"传统的基础上对原本水火不相容的两个观影群体进行了有效的整合，在最大限度上建构了绝大多数美国人，而非某个种族、某个阶级、某个地域的美国人的文化身份与想象。在整个20世纪20年代，每周观影人次由不足4000万升至逾6500万（如图2.1所示），而1930年美国总人口只有不到1.3亿，这意味着平均每个美国人每两周就要购票去电影院观看电影。电影已经成为"美利坚民族"最常消费的文化产品之一。

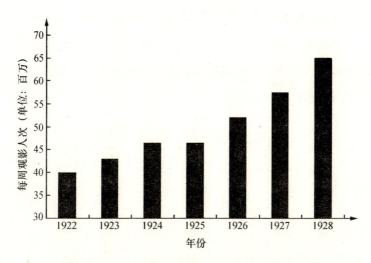

图 2.1　1922—1928 年美国国内年观影人次柱状图①

楚柯尔对连锁影院的推崇和建设所带来的另一个重要结果,就是垂直垄断(vertical integration)机制的形成。这种产业经济架构在 1948 年之前的美国电影业中据有毋庸置疑的主流地位,其主要特征就是将制片、发行和放映三个环节有机地整合在一起,实现用企业内部行政管理上的交易来替代市场交易以实现经济利益的最大化。在楚柯尔及派拉蒙影业的引导下,好莱坞的大型制片厂,如福克斯、华纳兄弟(Warner Bros)、米高梅、雷电华(RKO)等,都纷纷通过资金控股的方式对遍布全国的电影院进行了大规模收购与整合。及至 1927 年,美国 46 个主要城市中的将近两万家电影院几乎完全被混合了制片—发行—放映的电影公司所控制(Jacobs, 1979, p. 211)。垂直垄断机制将电影制作与发行的风险降至最低,并使好莱坞的大制片厂以极快的速度完成了对国内市场的全面占领,这对好莱坞的全球扩张战略起

① 参见 Jack Alicoate, Film Daily Yearbook of Motion Pictures, 1951, p. 90。

到了难以估量的作用:它确保制片厂可以以最快的速度完成影片的制作、发行和放映并从国内市场收回成本,而海外版权的销售就成了一种"锦上添花",就算免费赠送拷贝也不会影响电影企业的赢利。正如一位研究者所言:

> 拍电影的花销在国内能够以最高的效率得到补偿,使得制片厂可以将那些花了大价钱拍摄的、最吸引人的影片以低廉的价格出售给外国发行商……由是,世界电影贸易变成美国的单边出口贸易,也就不足为奇了(Vasey, 1997, p. 55)。

莱默尔和楚柯尔等好莱坞的早期"拓荒人"与其说是建立了电影业的生产标准或产业规范,不如说是对时代与社会的特征做出了准确的判断,进而以受众的文化需求而非传播者的审美趣味为重心对电影的传播方式进行了全面的变革。在他们看来,人们的观影行为和影片本身同样重要,在建构文化身份、营造想象共同体的问题上,后者似乎发挥着更加关键的作用。这也印证了威廉斯关于文化既是文本,又是"特定人群的特定生活方式"的论断。在好莱坞奠基者们的努力下,电影终于在最大程度上超越了进步主义时代的种种文化桎梏,以毫不妥协的姿态将孤芳自赏的 WASP 中产阶级吸纳进观影者的队伍。与之相应的,是基于视觉快感的影像美学对基于道德引导的维多利亚美学的颠覆。上述文本与机构特征的巩固与发展,在第一次世界大战后逐渐成为好莱坞影片走向世界的重要推动力。

对于莱默尔和楚柯尔等早期犹太电影人的贡献,斯科拉的评价是中肯的:

> 在好莱坞的先驱者之中,最引人注目的莫过于那几位来自东

欧的犹太移民。他们以弱冠之年踏上美国的土地,竭尽全力在经济的阶梯上攀爬。他们起初大多从事服装、皮草与珠宝等奢侈品生意的经营,进而积累了观察公众、触摸社会潮流的宝贵经验。这一切,都为他们后来的成功奠定了基础。在他们的引导下,电影业的发展得到了变革……尤其珍贵的是,他们从未高举高雅文化的大旗——在他们心中,电影属于大众(Sklar, 1994, pp. 40—41, 46)。

2.6 好莱坞走向全世界

如果说早期犹太电影人的种种努力为美国电影观众的文化身份建构提供了理论与实践的基础,那么第一次世界大战的爆发便成了"美国性"迅速形成并开始向全世界自我推销的催化剂,同时,这场战争也是美利坚文化帝国初具规模的标志性事件。

第一次世界大战前,美国电影在世界其他地区(尤其是欧洲)的影响力甚微。这一方面自然是因为美国电影业的权力中心正在经历从托拉斯向好莱坞的转型,新兴犹太电影人的当务之急是占领原本由WASP精英所控制的中产阶级观众,无暇顾及海外市场;另一方面,也与欧洲文化精英对美国"群氓文化"(mass culture)由来已久的轻视有关。英国作家西德尼·史密斯(Sydney Smith)在一篇著名的文章中不无戏谑地说:"谁会读美国的书?谁爱看美国的戏剧?谁正眼瞧过美国艺术家画的画?"(转引自Trumpbour, 2002, p. 1)1896年,日内瓦的一场贸易展销会曾试图邀请电影放映机的法国发明者路易·卢米埃

尔（Louis Lumière）和美国发明者爱迪生在相邻的展位展示自己的发明，却遭到了前者轻蔑的回绝。卢米埃尔晚年曾感慨："如果我当初预见到电影变成这样（指被好莱坞变成赚钱的工具），我根本就不会去发明它"（转引自 Puttnam, 1997, p.20）。

欧洲文化界的这种根深蒂固的精英主义情结直到第二次世界大战结束始终是欧洲文化的主流。表面上看，这是欧洲文化界对异质文化与大众文化的本能抵触，但实际上反映了欧洲精英阶层对以美国电影为代表的"文化的民主化"的抗拒。这种明确的政治立场在英国文学评论家利维斯夫人（Q. D. Leavis）的著作中体现得淋漓尽致：

> 如我所见，民主思想的蔓延所带来的一个巨大威胁，即是文学鉴赏的传统和经典文本的权威已经被群氓的投票所成功篡改……最近，我发现在美国出现了一些相关的迹象，表明一群无知的野蛮人正在攻击我们的文学大师……如果文学作品的价值需由老百姓来投票决定，如果那些庸人认识到了自己具有多大的权力，那么文学的末日也就到来了。原因很简单：对于他们来说，杰出的文学作品既索然无味，又艰深晦涩。这场攻击文学品位的革命一旦拉开帷幕，我们便将不可避免地陷入混乱之中（Leavis, 1978, p.190）。

毫无疑问，好莱坞电影在"篡改文学鉴赏传统"的过程中扮演了首恶的角色。

第一次世界大战对欧洲各国电影业造成了重创，包括法国、意大利、德国在内的电影出口大国均因资金缺乏而几乎陷入产业停滞状态。以战前最具全球影响力的法国电影业为例，战争爆发后，制片厂

第 2 章 帝国初现:好莱坞诞生时的美国社会

的青壮年从业者几乎都被征集入伍,著名的百代影业(Pathé)的若干拍摄基地竟然被临时改建为战备资源的制造厂。制片业的停滞导致包括百代与高蒙(Gaumont)在内的战前电影业巨头只能将经营的重心转向发行业(Uricchio, 1997, p.63)。

与之相对,好莱坞却借助美国国内因征兵参战而掀起的民族主义情绪和"实践爱国主义"(practical patriotism)浪潮(Debauche, 2006),迅速扩充自己在海外市场的势力。1916 至 1918 年间,大多数制片厂一改以往在外国与代理发行商合作的方式,开始直接设立海外分支机构。环球影业最早设立远东办事处,福克斯则将触角伸至欧洲、南美洲与澳洲。楚柯尔控制的派拉蒙影业是这一时期毋庸置疑的行业领军者,它的分支发行部门几乎遍布世界的每个角落——及至 1924 年,派拉蒙在世界各地总计设立了 100 家分支机构,控制着 125 家海外发行公司,在全球 70 余个国家发行自己的影片(Segrave, 1997, p.28)。从影片出口数量上看,仅 1920 年一年,美国出口影片长度即达到 1.75 亿英寸,是 1916 年的 5 倍多,而来自海外销售的资金收入也占到好莱坞总收入的 35%(Vasey, 1997, p.57)。这种直设分支发行机构的策略无疑是聪明的:外国政府可以通过提高关税或推行配给制的方式限制海外影片的进口数量,却无法阻挡观众涌入影院观看美国奇观的步伐。好莱坞的电影大亨们深谙电影的传播方式:政府只能对制片环节施压,却无法左右发行公司发什么片子、影院经理放什么片子给大众看。从经济规模上看,好莱坞占领全球市场的速度是惊人的。斯科拉曾如是记载:

> 在默片时代,好莱坞每年约生产长片 700 部,而全世界范围内能够赶上好莱坞产量十分之一的国家顶多三四个……在法国,

电影院有三分之二的时间在放映好莱坞的影片,而法国已经是抵制好莱坞最成功的国家了……在大多数国家的放映市场,美国电影通常占据着75%至90%的份额……在号称"日不落"的英国,好莱坞鲸吞了超过80%的市场份额,而国产影片仅占可怜的4%或5%(Sklar,1994,pp.218—219)。

美国电影在第一次世界大战之后迅速走向世界是一个耐人寻味的现象,并非简单的经济规律可以解释。

首先,第一次世界大战是现代史上的第一场大劫难,其影响力几乎遍及全球。用威廉·尤里奇欧(William Uricchio)的话来说:一战将欧洲"一下子丢到了"20世纪(Uricchio,1997,p.62)。随之而来的,是社会等级、认识论传统、道德体系和美学思想的全面崩溃。而欧洲文化精英对这场变故的反应,则是用一套今天被我们称为"现代主义"的新精英主义美学加以解释,无论法国的象征主义、德国的表现主义还是意大利的未来主义,都旨在为不确定性的存在找寻一种宣泄的路径而非解决的方案,这无疑与大众的期冀相去甚远。而好莱坞的电影在意识形态上极少承载贵族式的精英主义价值观,其对平等、自由、和平、民主等价值观的肯定为饱受战争之苦的外国观众带来了一种难能可贵的安全感——美国的大众化电影为欧洲观众建构了一种关于稳定的世界秩序的想象。诚如莱斯利·菲德勒(Leslie Fiedler)所言:

(大众文化)是一种美国特有的现象……并不是说……只有在美国才能发现大众文化,而是无论哪个地方的大众文化都是从美国传过去的;而且,这些文化样式只有在美国才能得到充分的发展。对于世界上其他地方的人来说,我们的经验就是对古老贵

族文化土崩瓦解的预演。这个过程是不可避免的,谁也逃不掉(Fiedler, 1957, p.539)。

其次,如前文所论证,电影不仅仅是一种信息传播的媒介和提供娱乐的工具,更承载着民众关于自身文化身份的想象。美国是一个以移民为主体的国家,因此所谓"美利坚民族"在本质上是一个反民族主义的概念,这与欧洲、亚洲的民族国家有所不同,也在很大程度上决定了好莱坞影片对单一民族主义的否定态度。例如,在1930年出品的著名影片《西线无战事》(All Quiet on the Western Front)中,导演以一位德国士兵为叙事视角,透过其在第一次世界大战中的种种遭遇和感悟,表达清晰的反战观点:民族主义只不过是统治者为攫取利益而发动战争的幌子而已,给世界带来秩序的是基于进步文化政治理念的社会共同体,而非种族、宗教信仰、语言等为交流设置壁垒的概念。

第一次世界大战的发生在本质上与种族、宗教和文化习俗的矛盾毫无关联,而纯粹是西方资本主义体系内部为争夺利益、瓜分领土而掀起的争端。然而,以电影为代表的欧洲文化媒介大多用民族主义的话语替代了帝国主义的话语,将第一次世界大战诠释成诸如"法兰西民族"与"德国佬"的对决(Isenberg, 2006, p.127)。交战各国都成立了电影管理机构,如德国的图片与电影管理局(BUFA)、法国的图像与电影传播战时管理局(SPCA)以及英国的帝国战争事务局(IWO)等,其主要职责并非鼓励与引导电影产业的发展,而是对电影业的运营进行干预,以满足战争宣传的需要。例如BUFA就曾在德法交战的前线搭建了900余个临时"帐篷影院"(tent cinema),为本国士兵播放战争宣传片。

然而,对于深受战争摧残之苦的普通民众来说,"民族国家"无疑

成了导致自己流离失所、家破人亡的痛苦之源。业已成熟的美国电影淡化了欧洲电影所固守的民族主义壁垒，而更多强调带有普世色彩的道德观与平等主义，这在很大程度上决定了其在欧洲市场的巨大成功。

当然，我们不能将第一次世界大战视为好莱坞走上称霸世界之路的充分因素，但不可否认的是，在第二次世界大战爆发前，美国是世界上唯一一个几乎未曾受到大规模战争侵袭的主要国家。恰恰相反，美国的诸多产业，如船舶制造业、运输业和军火制造业等利用战争初期的中立地位大发其财，促进了国内经济的高度繁荣，而电影工业的发展壮大无疑得益于这种极为有利的国内及国际环境。不过，这种以产业兴盛为表象的国际传播态势很容易让我们将好莱坞的成功视为一种"顺其自然"的资本主义经济逻辑。实际上，好莱坞之全球霸权的建立，从始至终都是一种国家行为，其具体体现在美国电影业与美国政治体系错综复杂的权力关系中。对此，我们将在第4章中详细论述。

在整个20世纪20至30年代，尽管美国电影业曾在大萧条的打击下遭遇重创，但其国际影响力始终未曾被任何一个国家超越，这给关注自身民族身份的欧洲国家带来了许多困扰。法国作家于利昂·吕谢尔（Julien Luchaire）曾忧心忡忡地说："现在只有《圣经》和《古兰经》的发行量可以超过那些从洛杉矶舶来的电影……对于下层阶级来说，电影几乎成了其精神生活的唯一来源，好莱坞控制了他们的情感与思想。"斯大林甚至断言："如果我可以控制美国的电影媒介，那么我可以立刻把全世界带入共产主义"（转引自Trumpbour, 2002, p.2）。第一次世界大战结束后，法国和意大利等电影强国曾试图重建战前欧

洲电影市场的秩序,却无可奈何地发现游戏规则已经被好莱坞改写:

> 来自美国的大制片厂使电影业的格局发生了不可逆转的改变。大成本剧情片、新传播技术与制片实践、昂贵的明星制以及高不可攀的行业壁垒使得旧秩序的回归几乎成为不可能的任务。而几近瘫痪的国内经济与气息奄奄的欧洲文化使情况变得更加恶劣……好莱坞终于改变了电影在文化等级制中的位置……当残酷的战争肆无忌惮地摧毁了 19 世纪欧洲的传统生活、家庭、劳动与价值秩序,电影扮演了救主的角色(Uricchio, 1997, p.70)。

在某种意义上,好莱坞将"非民族"的美利坚民族想象成功地推行至全世界。这种想象拥有许多在当时看来独树一帜的文本特征,且更多强调电影的社会文化功能而非美学教育功能。好莱坞的经验,从文本特征到传播方式,均旨在创造一个令受众移情、投入与想象的空间。正如杰姬·斯戴西(Jackie Stacey)在研究第二次世界大战后英国女性观众对好莱坞电影的消费行为时所指出的:许多欧洲观众认为好莱坞明星代表着一种标新立异的气质,带有令人兴奋的反抗精神,通过对这些好莱坞电影的消费,欧洲观众既得以暂时将自己从战时与战后的艰难时日中解脱出来,又能够在一定程度上与保守的旧文化观念相抗衡(Stacey, 1994, pp.197—198)。好莱坞在观众头脑中建构了关于"世界性"或"全球性"的想象,尽管这种想象在很大程度上只不过是"美利坚民族"想象的泛化或外推,或对世界新秩序的某种人为建构,有明确的政治意图和利益导向,但它对世界文化格局的影响力却是巨大的。

因此,不妨将第一次世界大战视为好莱坞与美利坚文化帝国之间

的关系在发展历程中的分水岭。一战之前,经由错综复杂的权力斗争和产业变革,好莱坞得以将种族、语言、宗教信仰和社会地位均具高度异质性特征的美国社会整合为一个具有高度凝聚力的"美利坚民族";一战之后,种种必然及偶然的因素使好莱坞成功地将美国的"民族性"输出至世界其他国家,尽管遇到过诸多抵抗,却最终借助由第一次世界大战所诱发的西方传统文化确定性的崩溃,建立了难以被超越的霸权。诚如艾伦·斯科特(Allen Scott)所言:

> 近一个世纪以来,尤其是第一次世界大战之后,好莱坞在取悦大众审美趣味方面的能力没有任何一个国家的电影业可以超越,它正是用这种能力同时占领了国内与国际市场……电影不若小麦或煤炭,文化产品的传播总是伴随着与自我、身份和意识等概念密切相关的问题……尽管在文化的全球传播过程中始终存在着错综复杂的文化及政治冲突,但牢牢根植于大众文化而非民族文化土壤中的好莱坞电影却如履平地(Scott, 2005, pp.155—156)。

当然,仅仅从机构扩张和社会语境的角度并不足以解释好莱坞电影建立全球霸权的必然性,毕竟与受众直接接触的是具体的影片文本。理查德·戴尔(Richard Dyer)在阐释大众文化的社会功能时,曾用"乌托邦"一词来描述电影文本与社会的关系;在他看来,文本对受众观念的塑造是通过建构一系列二元对立的概念结构来实现的——通过用文本的概念来置换社会现实的概念,以达成对社会问题的"文本式解决"(Dyer, 1990)。以此为基本思路,我们将在下一章中对所谓好莱坞鼎盛时代的一系列重要影片进行细致的文本分析,来探索文本的变迁规律及其对世界文化格局产生的影响。

第3章　帝国影像：文本与身份想象

从事文化帝国主义研究的许多学者，都将注意力集中在文化产品输出的数量和规模上。不可否认，面对英国作家 J. K. 罗琳（J. K. Rowling）的《哈利·波特》（*Harry Potter*）系列小说在世界各国拥有数十亿读者，面对美国导演詹姆斯·卡梅隆（James Cameron）的电影《阿凡达》在全球市场席卷 20 多亿美元票房收入，我们很难回避这些文化产品及其承载的价值观对文化弱势民族产生的影响。但同时，也必须意识到，单纯的统计数据并不足以证实人们对文化帝国主义效应之合理性的种种推测，正如一则讯息或一个符号从信源成功传递至信宿的过程本身并不能完全确定传播效果的强弱。人类的传播行为其实是一个围绕着"意义"进行的繁复的符号互动过程，是一个弥散式的模型（Hall，2003，p.52），而文化文本则是进行连续不断的符号互动和意义交流的重要平台。在国际文化传播领域，意识形态不仅仅体现于文本的构成之中，体现于意义的生产过程之中，更体现于文本对传播对象的身份建构之中。

将文化帝国主义的分析落脚于受众研究亦不妥。首先，"文化帝国主义"是历史地形成的。对于文化宗主国而言，文化帝国主义是一

种潜在的思维方式、一种根深蒂固的"结构",这种结构受制却不完全依附于政治经济现实,并时刻左右着文化文本的生产。对于文化附属国而言,文化帝国主义是借由一系列文本,在历史中逐渐形成并巩固的一种关于文化身份的想象。文本联结着传者与受众,同时建构着文化宗主国的帝国想象与文化附属国的身份想象——这正是从事文化帝国主义研究所要破解的机制。雅克·德里达(Jacques Derrida)所谓"文本之外,别无一物"(Derrida, 1998),固然是带有后现代色彩的"狂语",却为媒介研究提供了一种可贵的思路:将传播过程理解为文本,进而在传者和受众双方意义的"缔合"机制中分析文化传播的历史规律。受众研究在历史维度上具有无法克服的劣势,从受众角度出发只能对某一个时间节点上的某几个意义侧面做出观察与分析,所得出的绝大多数结论也是非历史的。

其次,很多学者指出受众往往会依照自身的信仰、思维方式和价值观对文本进行"改造"与"协商",而受众对文本的最终解读往往与文本生产者的意图大相径庭(Hall, 2003; Ang, 1985; Katz and Liebes, 1985)。这种观点的价值在于对比较激进的"文化工业"理论做出了修正:尽管文化工业中的生产者为获取利润而生产出大量同质化、麻痹性的产品(Adorno and Horkheimer, 1979),但受众并不是毫无判断力和反抗力的"文化白痴"。然而在文化帝国主义问题的研究中,受众研究并不能提供更具解释力的框架,原因在于国际文化传播主体的复杂性——国家、商业企业、个体创造者、非政府组织等都可以成为文化帝国主义的践行者,这些主体往往奉行着不同的价值观,受迥异的意识形态支配,他们对海外受众的"收编"并不必然以获取经济利益为目的。单就好莱坞而言,许多研究表明大制片厂及美国政府大力推进影

片输出的行为在很多时候是无法用经济或"工业"逻辑来解释的。受众自然可以对霸权文本做出自己的解读,对旨在"收编"自己的好莱坞电影加以"权且利用"(Fiske, 1989, p.8),但这种"主动性"行为无疑是非常有限度的,只能在文本所划定的"问题域"中进行(Althusser, 1969, p.67)。具体而言,文本不能决定受众对自己喜爱或厌恶,却可以限制受众通过何种方式、使用何种话语、在何等程度上表达或践行这种喜爱或厌恶;文本不能回答自身力所不及的问题,而受众也无法在文本"势力"所及的范围之外对文本加以解读。对于国际文化传播中意义的追踪,最终仍是要落脚于文本分析。

最后,受众分析将解读行为嵌合在具体的社会情境之中,可以得出很多富有启发性的结论;但此种思路无疑割裂了文本自身的发展规律。德里达曾指出,文本特征(包括叙事、符号系统的应用等)并非简单的结构性关系,而是一种权力关系,是将一种宰制性的词语体系凌驾于其他词语体系之上。而这种"凌驾性"(或者说,优先性、特权性)并非从符号与符号的关系中"自然而然"产生的,而是在关系的建构过程中被历史地生产出来的(Derrida, 1978)。例如,曾有人指出,许多带有贬义色彩的汉字如"妒"、"奸"、"嫖"等都将"女"作为表义偏旁,其实反映了古代文化对女性的歧视。① 另外,在很多文化中,"白"和"黑"的二元对立往往被赋予善恶之分的意义,而在西方文学诸多经典作品中,这一二元对立摇身一变,成了支持种族主义的符号象征。同理,一部影片、一个剧本、一个演员,如何对社会问题做出解释,又提出怎样的解决方案,也是一种历史地形成的"传统"或权力结构。若要真

① 参见《16汉字之错:既不尊重女性,又误导儿童人生观》,《现代快报》2010年1月21日。

正理解文化帝国主义的运行机制,就必须对文本自身进行历史研究,探索文本自身内在的规律。

如前文所述,20世纪20至40年代是好莱坞电影全面占领国际市场的重要时期,也是犹太电影人将"超民族"的美利坚民族性输出至全世界的起点。以明星领衔和类型细分为主要文本特征的好莱坞电影在许多国家的观众心中形成了"商标式"效应,构成了与欧洲"写实主义电影"分庭抗礼的"技术主义流派"(邵牧君,2005)。对这一时期好莱坞影片的美学特征,前人学者做了大量研究,此处不再赘述。在本章中,我们将利用文化研究的方法,对20世纪20至30年代在海外传播中产生重大影响的四类重要电影文本及其权力结构加以分析,并探索文本在文化帝国的形成过程中发挥的功能。

3.1 喜剧电影中的阶级矛盾

查尔斯·卓别林(Charles Chaplin)是英国人,但他的绝大多数电影都是在好莱坞拍摄完成的。1919年2月15日,好莱坞的四位著名电影人查尔斯·卓别林、玛丽·碧克馥、大卫·格里菲斯和道格拉斯·范朋克(Douglas Fairbanks)各自脱离自己原属的制片厂,合作创立了联艺影业(United Artists),以避免大制片商和其他行业资本对艺术创作的干涉,追求更大限度的自主权。及至20世纪30年代,联艺影业已然跻身好莱坞"八巨头"之列,尽管资本实力远逊于派拉蒙和米高梅,但其出品的影片却在海外市场极为畅销、享有盛誉,这一事实在某种程度上否定了"文化帝国主义"纯系资本驱动的推断。评论家马

第 3 章　帝国影像：文本与身份想象

丁·席夫（Martin Sieff）曾对卓别林做出如下评价：

> 仅仅用"高大"来形容卓别林显然是不够的——他是一个巨人。1915年，当整个世界被第一次世界大战席卷、撕裂、扭曲时，他以喜剧的天赋给人们带来了无限欢乐与安慰。在接下来的25年里，世界见证了大萧条的残酷和希特勒的崛起，而卓别林始终坚持着自己的事业。在这颠沛流离的时代里，在悲剧似的生活中，唯有卓别林能够给人类带来轻松、愉悦和慰藉。①

尽管席夫的评价不乏溢美之词，却揭示了卓别林及其代表的好莱坞喜剧电影在世界其他国家大受欢迎的原因：为生活在混乱与动荡时代里的人类提供了某种稀缺的安慰。以此文本特征而非所谓"艺术成就"来理解喜剧电影，才能够发掘其成功的"奥秘"。

卓别林的绝大多数电影都以"流浪汉"（The Tramp）为主人公，由卓别林本人扮演。② 这一形象通过采取许多与"主流"审美观相抵触、相冲突的视觉符号来制造喜剧效果（参见图3.1）。他虽穿戴着象征中产阶级的礼帽、西装、手杖和皮鞋，却又以极不合体的搭配将这种文化身份彻底解构：上衣窄小，紧得只能勉强系上一个扣子；裤子却又无比肥大，给人一种马上就要掉下来的错觉；礼帽与脑型是极不协调的，仿佛随时会被风吹走；至于手杖，很多时候只是一根来路不明的树枝。卓别林对代表着中产阶级生活方式的种种符号进行了戏仿（parody）。依约翰·斯道雷（John Storey）所言，这种创造性的"符号重组"往往是

① 参见 Martin Sieff, "Chaplin Lifted Weary World's Spirits," in *The Washington Times*, Dec. 21, 2008。
② 在大多数情况下，卓别林同时兼任影片的制片人、导演、主演和编曲等多重角色。

图 3.1　卓别林塑造的"流浪汉"形象①

创作者"从特定的惯例或准则出发对分歧予以嘲弄"的有效方式(Storey, 2009, p.192)。在影片的叙事中,流浪汉的上述造型往往成为制造喜剧效果的重要手段。如在 1931 年的电影《城市之光》(*City Lights*)一开头,许多服饰考究、举止端庄的先生、太太聚集在广场上为一组雕塑作品揭幕,幕布拉开之后,却发现流浪汉正躺在雕塑上睡大觉。众人愤怒,喝令他下来,可他肥大的裤子却被雕塑勾住,出尽洋相,自然也出尽"风头"。在 1925 年的影片《淘金记》(*The Gold Rush*)中,流浪汉为了讨自己喜爱的女人佐治娅(Georgia)欢心而陪她跳舞,但肥大的裤子却"不争气"地往下滑,他只好在音乐节奏的间隙中猛地将裤子拉上来,再继续若无其事地跳舞。这些笑料在营造幽默效果的同时,传达了对中产阶级生活方式及审美趣味的讽刺。

卓别林喜剧的第二个重要特征,是善于营造强弱对比明显的冲

① 图片来源:http://mertinso.com/2010/12/iheart-charlie-chaplin/。

突,并用小人物的智慧来化解这种冲突。几乎在每一部电影中,矮小、瘦弱的流浪汉都会与某些比自己高大、强壮的人产生冲突,但他往往能够运用小聪明来躲避伤害,有时甚至还能反戈一击。在《城市之光》中,流浪汉为了赚钱给自己喜欢的盲女交房租,不惜冒充拳击选手与人比赛。他的对手是一个身强力壮的大块头,但流浪汉却将裁判的身体当作"挡箭牌",并利用身材矮小的"优势"大搞"游击战",经常把对手打得莫名其妙。尽管最后他还是输掉了比赛,但整个过程给人留下强烈的"以弱胜强"的感觉。在1936年的影片《摩登时代》(*Modern Times*)中,卓别林通过无比巨大的、布满齿轮与传送带的机器来反衬人的渺小,当人被卷入高速运转的机器之中,却又总能通过某些奇妙的方式脱身。无论人与人还是人与机器,其表面的强弱对比往往被卓别林以幽默的方式颠倒过来,其间蕴含着对既存秩序的否定之意。"经典好莱坞"时期的喜剧电影大多通过制造"误会"来营造幽默的效果,如1929年的《百老汇之歌》(*The Broadway Melody*)讲述一位男音乐人与两位女演员之间的三角恋情、1934年的《一夜风流》(*It Happened One Night*)讲述一个失业的新闻记者与一个富家女的"公路旅行",莫不是通过一连串的"误会—消解—新的误会—再消解—大团圆"的线性结构来制造笑料,而卓别林却独树一帜地将喜剧的力量蕴含在戏剧冲突之中。尽管有声电影在20世纪20年代末即已成熟,但卓别林直至40年代才开始审慎地拍摄有声片,在很大程度上便是由于不愿将喜剧的效果从冲突的肢体语言转化为插科打诨的对白。

不过,与其他获得成功的喜剧影片相比,卓别林的作品最显著的特征是其包含的政治批判意味。在20世纪30年代的影片如《城市之光》和《摩登时代》中,这种政治意蕴往往通过比较隐晦的方式呈现。

比如在《摩登时代》中，工厂主通过无所不在的监视器监视着工人们的一举一动。在传送带边负责给零件拧紧螺栓的流浪汉忙里偷闲，躲到厕所里抽烟，谁知厕所的墙上立刻浮现出老板的怒颜，喝令他赶快回去干活。为了减少工人吃午饭的时间，进一步提高生产效率，工厂主竟然试图引进一种自动喂食机，先将工人的脑袋固定住，再按照程序将汤、主食和甜品一一塞进其嘴里。其间的隐喻是很明显的：20世纪科学发展带来的先进技术已然成为资本家用来奴役工人阶级、追求经济利益的工具；尽管工人操纵着机器的运转，但实际上是机器操纵着工人的身体与灵魂。第二次世界大战爆发后，卓别林将政治隐喻转变为更为直白的政治宣言。1940年，美国与纳粹德国仍处于和平状态下，而卓别林却推出了影射希特勒和纳粹主义的《大独裁者》(The Great Dictator)。在影片中，卓别林模仿希特勒的神态、举止、语气，极尽讽刺之能事。其中一个场景描绘独裁者伴随着瓦格纳的《罗恩格林》(Lohengrin)与一个气球做的地球仪翩翩起舞，直至气球爆掉，将希特勒妄图征服世界的野心刻画得淋漓尽致。在影片最后，与独裁者容貌极其相似的犹太理发师被纳粹军官误认作自己的元首，被簇拥上讲台，对新征服的国家"奥斯特利西"(Osterlich，影射奥地利)发表演讲时，他神色凝重地讲了下面这番话：

> 对那些正在聆听我讲话的人们，我想说：不要绝望。我们如今所面临的痛苦只不过是转瞬即逝的贪婪，是惧怕人类进步的家伙们有意为之的尖刻。人与人之间的仇视终会消失，独裁者必然灭亡，他们从人类手中攫取的权力也必将物归原主。记住，人终

有一死,但自由之花永不会凋零……①

不难想象,通过这种近乎直白的"政治宣言",卓别林与深受纳粹主义、种族主义和世界战争侵害的各国人民进行了激动人心的对话。事实也证明,这种策略是成功的——《大独裁者》是卓别林的所有影片在商业上最为成功的一部,以 750 万美元的票房收入位居 1940 及 1941 年度美国影片排行榜第二位(Schatz,1999,p. 466)。

喜剧片往往是欧洲"艺术电影"导演不屑一顾的类型,但好莱坞却在这种"插科打诨"的小闹剧中发掘出一种巨大的文化潜力,借助默片无语言障碍的优势,形成了一套世界性的叙事语言。其文化功能,我们将在本章的最后一节详述。

3.2 幻想中的世界新秩序

1937 年,沃尔特·迪士尼(Walter Disney)准备推出有史以来第一部动画长片《白雪公主与七个小矮人》(*Snow White and the Seven Dwarfs*)时,他的妻子根本不相信这种尝试会取得成功:"绝不会有人愿意花上 10 美分看一场关于小矮人的电影"(转引自 Gabler,2007,p. 92)。但到 1939 年 5 月,这部被欧洲评论界斥为"幼稚"的动画音乐影片竟然以超过 800 万美元的全球票房收入成为好莱坞有史以来最赚钱的影片(Barrier,1999,p. 276)。② 1940 年,迪士尼公司又制作出

① 译自影片中人物独白。
② 1941 年,这个纪录被《乱世佳人》打破。

品了动画长片《木偶奇遇记》(Pinocchio),该片的制作成本约 229 万美元,但最终全球票房收入竟高达 8400 万美元,原因是这部电影除了 1940 年的首轮放映之外,还分别于 1945、1954、1962、1971、1978、1984 及 1992 年进行了 7 次重映。莱昂纳德·麦尔丁(Leonard Maltin)如是评价:"《木偶奇遇记》不但成就了迪士尼事业的辉煌,更让批评家们见识了动画片的威力"(Maltin, 1973, p.37)。

不过,动画片只不过是幻想类影片的一种。米高梅于 1938 年推出的真人饰演的《绿野仙踪》(The Wizard of Oz)同样改编自著名童话,影片在获得全球性商业成功的同时,更成为评论界经久不衰的分析与研究对象,其中影响力最显著的莫过于精神分析、女性主义和酷儿理论领域的学者对其包孕的性别权力结构的发掘(参见 Connor, et al, 1998; Green, 1997)。二战之前好莱坞出品的其他著名幻想类影片还包括联艺的《巴格达大盗》(The Thief of Bagdad)、雷电华的《金刚》(King Kong)等。

好莱坞的幻想类影片虽然在形式上摆脱了"常理"和"逻辑"的束缚,但其基本的美学思路仍是现实主义——通过为受众展现幻想世界与现实世界的差异,来追求某种隐喻的功效,进而赢得观众的共鸣。换言之,幻想是根植在现实土壤里的,既是现实的象征和镜像,又是对现实的修正与反拨;一旦脱离了与现实的关系,商业与文化上的成功都无从谈起。沃尔特·迪士尼深谙此道,他曾说:

> 动画片的首要职责并非事无巨细地复制每一个真实的动作或事物,而应当赋予虚拟角色以生命,要想方设法通过银幕上的影像来制造幻景,为观众的日常生活带来梦幻般的色彩。这些幻想并不是空中楼阁——每个人在自己的一生中都或多或少地构

画过各种各样的想象的世界……我们必须首先了解现实,才有能力创造幻想,这是毋庸置疑的(转引自 Girveau, 2006, p.34)。

不过,仅仅将幻想世界理解为对现实世界的"反映"或"象征",仍无法让我们触及此类影片风靡全球的本质原因。雅克·拉康(Jacques Lacan)认为每个个体都先天处于"匮乏"(lack)的状态之中,因此他们终其一生都在想方设法追求某种"充盈"(plenitude)的瞬间,即一个失落的客体。① 这一客体最初是自己在镜中的影像,其存在的意义不仅在于模拟和复制主体,而是旨在让人们将镜中的影像误认为主体,进而获取一种暂时的满足(Lacan, 1989)。用特里·伊格尔顿(Terry Eagleton)的话来说:"人们通过在外部世界中其他客体身上寻找认同感,来构建一个想象性与整体性的自我"(Eagleton, 1983, p.165)。换言之,观众在幻想类影片中看到的不仅仅是一个"更美好的世界"、"童话般的现实",更是自身主体性的一种完善状态。这也在一定程度上解释了好莱坞在改编经典童话故事的时候为何经常大幅度简化原著中的人物与逻辑关系:人们之所以会将镜像误认为自身,正是因为镜像比自身更纯粹、更易于理解。

观影者对镜像的误认是通过一种类似"逃避主义"(escapism)的机制来实现的。具体到影片的叙事和符号系统中,则是通过一系列二元对立结构来展现的。我们不妨以《绿野仙踪》为例,来探索幻想类影片如何让受众"心甘情愿"地完成主体身份的误认。

影片讲述生活在得克萨斯州农场的女孩多萝西(Dorothy)为了保护自己的狗托托(Toto)不被令人厌恶的高尔奇小姐(Miss Gulch)捉走

① 拉康用"小对形 a"(l'objet petit a)这个术语来描述之。

而决心离家出走，却阴差阳错地被一阵飓风吹到了一个名唤"奥兹"的神奇国度。在"好女巫"——北方女巫的指引下，她去求助住在"翡翠城"（Emerald City）中的伟大魔法师，希望他能帮助自己返回故乡。在途中，多萝西结识了想要一个大脑的稻草人、想要一颗心的铁皮人和想要勇气的狮子，他们结伴同行，战胜了邪恶的"西方女巫"，克服了种种困难，最终在魔法师——其实是一个乘坐热气球到此的普通人类魔术师——的点化和北方女巫的帮助下，实现了各自的梦想。

很显然，影片所呈现的最重要的二元对立概念，即是"得克萨斯"和"奥兹国"。最初，在多萝西眼中，前者是一个象征着仇恨与冷漠的地方，以高尔奇小姐为代表的"坏人"总是试图剥夺其他人的快乐。在现实世界里，她的政治权力是由她的经济地位赋予的——多萝西的婶婶曾不无愤恨地指责高尔奇小姐：你拥有本县的一半土地并不代表你可以控制我们。这种由阶级分野构成的权力层级是多萝西在现实世界里无法解决的，于是她选择了逃避。而奥兹国则代表着得克萨斯的镜像：它不仅仅是对得克萨斯的复制，更是一个更完美的得克萨斯。在奥兹国，多萝西穿上了具有神奇魔力的红舞鞋，这象征着她骤然拥有了与比自己更具权力的阶级（女巫）平等对话的能量。在求见奥兹魔法师的途中，多萝西偶遇求脑的稻草人、求心的铁皮人和求勇气的狮子，则象征着主体在重归母体、追寻充盈的历程中所必然经历的社会化过程——理智的培养、情感的获取以及勇气的提升。而那个全知全能、无所不在的"奥兹魔法师"无疑是终极真理与永恒价值的化身。然而，当多萝西和她的朋友们战胜了一切敌人并完成了魔法师交予的使命后，却骇然发现根本不存在什么神通广大的魔法师，站在他们面前的是一个普普通通的人，他运用物理和化学的方法制造幻影与效

果,并成功地将自己神化——因此,即使在镜像中的完美国度里也不存在什么终极真理与永恒价值,帮助人们应付日常生活的仍然是且只能是科学与世俗的精神,而这正是"美国性"所坚持不懈地强调的。于是多萝西又回到了得克萨斯,并在自己一度憎恶的世界里找到了价值:原来稻草人、铁皮人、狮子和魔法师就生活在自己身边。得克萨斯这个现实世界,就如同奥兹魔法师所形容的那样:"那里的确有一些人不可爱,但大多数人都很善良。"

拉康曾用儿童性心理的成长历程为喻来解释人类进入文化的过程。在经历了"镜像阶段"和"去—来阶段"之后,儿童第一次直面性别的差异从而形成对于其主体性的建构至关重要的"俄狄浦斯情结"。这意味着,既然完美的主体是无法企及的,那么人类的一切文化经验就变成了一场从能指到能指的运动,永远不可能固定在某一个所指之上,即"所指不断地在能指下方滑落"(Lacan, 1989, p.170)。幻想世界的存在为观影者"重归充盈"的欲望提供了暂时性的满足,其最终的功能则在于为现实世界提供某种解释、某些参照,并最终劝服受众接受这些解释,与现实达成妥协。

对于任何一部幻想类影片的象征体系,我们都能列出种类繁多的分析方式——这取决于观影者自身的喜好与立场。同样是这部《绿野仙踪》,同性恋者从中获取的是某种关于自身权利状况与社会地位在现实世界中的隐喻;可若结合其上映的时间(1939年),难道不能从国际社会的权力结构中发现某种新的诠释路径吗?多萝西俨然是美国的象征,她富有活力、不安于现状,并迫切地需要改变糟糕的处境;她将身边的伙伴从旧世界(得克萨斯)引导至新世界(奥兹国)之中,并在带领着他们追寻终极真理与永恒价值的途中帮他们获得了理智、情

感与勇气。尽管世界秩序最终恢复了平静,但显然在美国精神的"领导"下,世界变得比原来更加美好了。

受众是主动的,但受众的解读行为只能在文本所限定的问题域内进行。幻想类影片的成功之处在于其为受众的解读行为提供了最大限度的施展空间,从而使自身可供阐释的层次也变得丰富起来。尤其重要的是,这些给人们带来幻觉、使人们产生身份误认的影片并未脱离社会现实。恰恰相反,它通过某些不易察觉的方式与社会现实紧密地契合在一起。就连《白雪公主与七个小矮人》这种娱乐性极强的影片亦在诸多关键细节处为受众提供与社会现实密切相关的议题:七个小矮人在工作(开采宝石矿)时遵循着"福特式"的流水线作业,他们虽然穿着打补丁的简朴服装,口中却唱着"工作让我们从贫穷变富有"。难道还有比这种场景更具"美国性"的镜像世界吗?

3.3 历史的重述与重构

霍米·巴巴(Homi K. Bhabha)曾用"双面体"(Janus-faced)这个表述来界定"民族"的概念。在他看来,"民族"是一个复杂的混合体,同时包含着过去的记录、现在的视角和未来的期冀三种维度(Bhabha,1990,p.3)。因此,作为建构民族身份的重要媒介,电影的运作机制往往并不局限于告诉受众"正在发生什么",而更专注于"曾经发生了什么"和"即将发生什么"。电影利用自身独特的媒介特征,成功地将历史、当下和未来联结为一体,从而建构起关于民族、国家与身份的具体想象。正像詹妮·白瑞特在对好莱坞南北战争题材电影进行深入

细致的文本分析后得出的结论:电影的主要功能是"教育美国人……让他们知道美国人的身份是如何在历史中形成的"(Barrett,2009,p.193)。

以历史为主要题材的影片数量在好莱坞输出的产品中所占比例很小,远不及喜剧、言情等其他类型片,但其国际影响力却是不可低估的,原因在于:一方面,历史片直面人类社会的记忆与遭遇,直接在受众与其所处的社会现实之间建立关联,从而在最大限度上调动受众的情感与想象;另一方面,这类影片通常需要较为逼真地还原历史形貌,需要大量资金投入和技术支持,因此往往以制作精良著称,在视觉的冲击力与奇观性上是其他类型片难以比拟的。不过,最重要的是,这类影片往往被其他国家的评论界和精英阶层视为"具有高制片价值"的作品,不似喜剧片、爱情片和动画片一般容易背负"群氓文化"的恶名而遭遇抵制。这也就意味着包孕在历史片中的权力结构和意识形态意蕴更加不易被受众和批评者发觉。

好莱坞历史片的叙事,大致可划分为两个类别。第一类围绕着特定的历史事件或重要的历史时期展开,如南北战争、第一次世界大战等。这类影片往往强调空间的延展性与视觉奇观的呈现。第二类则往往以某一位历史人物(或真实存在,或在真实人物的基础上加以虚构)的生平为线索,类似于传记片,通过对人物一生经历的描摹与刻画来折射较长一段历史时期内社会的变迁。两者的使命却是共同的:通过对历史的还原与复制来生产并传播好莱坞对历史的解释。对于美国国内的观众而言,这种解释是借以建构民族性与文化身份的重要途径;对于其他国家的观众而言,好莱坞的历史片则更多地包孕着某种关于世界秩序的暗示或隐喻。

不妨以派拉蒙公司于 1927 年出品的影片《铁翼雄鹰》(*Wings*)和环球公司于 1930 年出品的影片《西线无战事》为例,通过比较的方法加以观察,或许更具说服力。

从题材上看,两部影片都以第一次世界大战为历史背景,不同之处在于前者以美国士兵杰克·鲍威尔(Jack Powell)和大卫·阿姆斯特朗(David Armstrong)为主叙事视角,后者则以德国士兵保罗·鲍默(Paul Baumer)为主叙事视角。于是,同样一场战争被赋予了两种截然不同的意义。对于美国青年来说,参加战斗、保卫国家是无上光荣的,杰克和大卫的父母听闻儿子要参加空军远赴欧洲作战,均深感自豪,而繁荣的欧洲城市(如巴黎)则是美国英雄休息、娱乐的场所——士兵们在那里享受纸醉金迷的夜生活而不必背负道德负担。在影片的末尾,杰克误将大卫驾驶的飞机当作敌机击沉,导致好友死亡,但大卫在临终前却将自己的死归咎于美国的敌人而非战争本身——对于美国来说,这场发生在大洋彼岸的战争毋宁说是建设国家、激发群情以及促进繁荣的一个契机。然而在《西线无战事》中,批判的对象却变成了战争本身:第一次世界大战被解释为德国国内狭隘民族主义情绪极度膨胀的产物,而人性与亲情则遭到无情的破坏。其中一个场景描述德国士兵在行军的间隙讨论战争发生的原因:

"我可不想朝任何一个英国人开枪。说实话,在开战之前我根本没见过英国人。我想,绝大多数英国人在上战场之前也不认识任何一个德国人。"……"既然如此,为什么要彼此厮杀呢?肯定有一些人从中得到了好处。"……"我想,也许想打仗的只有我们的国王吧。"

最后,老兵卡钦斯基(Katczinsky)给出了一个颇具黑色幽默色彩的"解决方案":用绳子圈出一个场地来,把各国的国王及大臣们赶到里面去,除了内裤什么也不许他们穿,再给每人发条棍子,让他们互相打斗以解决争端。在这里,第一次世界大战被解释成一个关乎欧洲各国精英阶级利益冲突和民族主义情绪日渐扭曲的产物,可对于士兵和人民而言,这场战争是毫无意义的。

显然,如果用不那么严格的表述来为两部电影进行受众定位,不妨说《铁翼雄鹰》是给美国观众看的,《西线无战事》的首要目标受众则是欧洲人,尤其是始终被美国视为假想敌的德国人。而事实证明的确如此。一位学者如是描述:

> 《西线无战事》在整个欧洲引发了强烈的反响,尤其获得反战主义者、自由主义者与温和的社会主义者的支持……在德国,魏玛共和国和纳粹政权先后对其下达封杀令……为了让更多的德国观众看到本片,环球公司曾于1931年推出专供德国市场的删减版,剪掉了约33分钟的内容……为了抵消影片对德国民众情绪的巨大影响,纳粹政府的宣传领袖约瑟夫·戈培尔(Joseph Goebbels)组织了无数场暴力抗议及游行示威运动,并为其贴上"犹太电影"的标签。可人们还是如潮水般涌入剧场观看该片,纳粹无计可施,最后竟只能在影院中放蛇、老鼠和催泪弹(Chambers II, 2006, pp. 202—203)。

同样题材的两部影片,却因叙事落点的不同而生发出截然相反的意义,这也证明了对历史的展现与重述其实是一种具有高度主观性与情境性的行为。当然,从当下的视角看,《西线无战事》所传达的和平

主义思想无疑比《铁翼雄鹰》强调的兄弟之情和民族主义更富文化及社会价值——在本章的最后一个部分我们也会谈到20世纪20至30年代好莱坞电影得以畅行世界的一个重要原因即在于其输出了一种可以被受众转化为进步、反抗与革命性力量的意义。但即使是最积极的价值判断也不能掩盖文本自身所承载的意识形态色彩：正义与否，它都体现着传播者渴望加载至受众头脑之中的思想与观念——它不能决定受众如何看待历史，但它限定着受众对历史加以把握和理解的范围。

当然，历史片的野心绝不仅止于为历史事件提供解释。在很多时候，好莱坞通过对历史题材的精心选择和编排来实现一种更具主动性的社会功能：建构关于世界新秩序的想象，亦即赋予以美国为核心的新秩序以历史感与合理性。这在米高梅于1935年出品并于次年获奥斯卡最佳影片奖的《叛舰喋血记》(Mutiny on the Bounty)中得到了最直接的印证。影片选择英国航海历史上著名的"邦堤号叛舰"事件为题材。在远赴南太平洋塔希提岛（Tahiti）的英国舰船"邦堤号"上，不堪忍受船长威廉·布莱（William Bligh）暴虐统治的船员和水手们在大副弗莱彻·克里斯钦（Fletcher Christian）的带领下发动叛乱，将船长及其爪牙驱赶至小舢板上放逐，并选择永远定居于世外桃源般的塔希提〔后又逃至皮特凯恩（Pitcairn）〕。男主角弗莱彻由30年代著名的影星克拉克·盖博（Clark Gable）饰演，此人亦是好莱坞打造的"美国式英雄"最早的代表形象之一。

残暴、无礼、腐败、粗鄙的布莱船长俨然是大英帝国的象征，他口口声声强调"国王陛下的宽厚"、"国王陛下的仁慈"，却以近乎暴君的方式统治着船上的每一个人，压榨他们的身体和灵魂以满足自己的私

欲。船员和水手们虽然怨恨满腹,却没有能力或胆量站出来反抗,他们寄希望于极富人性光辉和性格魅力的弗莱彻,恳求他领导众人推翻船长的暴政,带领众人前往塔希提,永不再回英国。其中包含的象征意味是很明显的:世界需要在美国的带领下推翻以英国为代表的旧世界,驶向一个田园牧歌般美好的新世界。

在阐释西部片如何"创造出"美国西部的研究中,杰拉德·纳什(Gerald Nash)曾指出:神秘的西部其实象征着从真实的西部逃离出来的努力,而好莱坞的影片则一贯通过"无意识的表达"来"卸去历史的包袱"(Nash,1991,p.206)。这一观点为我们分析历史题材影片提供了一个很实用的方法:不要将目光集中于影片展现了哪些历史,而要关注影片"卸去了"哪些历史。据史料记载,布莱船长其人远非影片所描绘得这样残暴,而影片中频繁出现的包括鞭笞、悬吊在内的肉刑在18世纪晚期的航海中已被废除。此外,弗莱彻带领叛变的船员和水手到达皮特凯恩之后,面对的也不是什么世外桃源,而是因滥交、暴力和贪婪导致的极度混乱的无政府状态(参见 Young,2003;Alexander,2003)。刻意的误述及"隐而未言"无疑旨在为弗莱彻的反抗行为提供合法性依据,进而强化反叛行为蕴含的政治隐喻的事实根基。在这个意义上,《叛舰喋血记》和《绿野仙踪》的使命是殊途同归的。

历史片的另一个重要类型是历史人物传记片,即通过或真实,或虚构的历史人物的人生经历来折射社会的变迁。代表性的作品包括 1931 年的《壮志千秋》(Cimarron)、1936 年的《歌舞大王齐格飞》(The Great Ziegfeld)、1937 年的《左拉传》(The Story of Émile Zola)以及 1941 年的《公民凯恩》(Citizen Kane)等。历史传记片的叙事大致有三种主导性的话语类型。

第一,实用主义。传记片大多强调现实的可变性、经验的重要性以及个体的能动性。核心人物成长的过程往往被界定为财富或名望的积累过程,而阶级、文化、种族、性别等壁垒是可以忽略不计的。《壮志千秋》中的杨西(Yancey)、《歌舞大王齐格飞》中的齐格飞和《公民凯恩》中的查尔斯·凯恩①(Charles Kane)从普通人成长为英雄或行业巨头是其自身不断积累经验、永无止境地打破现状的结果。个体的努力是其财富与社会地位合法性的主要来源,而整个过程是否完全遵循正义的法则却无关紧要。一位学者曾如是评价《壮志千秋》:

> 《壮志千秋》掩盖了关于帝国主义的真相:对于杨西而言,促使他抛下家庭奔赴古巴战场的并非妻子的种族偏见或沙文主义,而是其个人对冒险和荣誉的孩子气的热爱(Smyth,2006,p.45)。

在《公民凯恩》中,报业史上声名狼藉的"黄色新闻"被淡化甚至隐匿在凯恩卓越的个人能力与自身努力背后。在影片中,为了办好报纸,凯恩甚至直接住到办公室里,即使吃饭的时候也不忘布置工作。他对谋杀、火灾等猎奇性消息的格外关注以及"标题做得越大,新闻本身也会变得越大"的"豪言壮语",在影片中被单纯表述为对极端保守、自以为是的旧式新闻业的宣战与革命,带有显著的进步色彩。历史是为塑造个体的精神服务的,而哪些历史可以被选为素材、哪些不能,则体现着生产者的意图。

第二,社会责任。在从小人物到大人物、从贫穷到富有、从默默无闻到名满天下的过程中,英雄被赋予了比普通人更多的社会责任,他

① 影射报业大亨威廉·赫斯特(William Hearst)。

们不但要坚守自己的良心与操守，更要保护弱者、与强权抗争。在《左拉传》中，左拉在文学上的成就被置于边缘的位置，而他对法国军队在普法战争中的失误与腐败，以及他在德雷福斯事件（Affaire Dreyfus）中坚定的抗争立场则成为其英雄主义光环中最耀眼的部分。《壮志千秋》中的杨西到了一个新的地方，首先要做的事就是办一张报纸，去调查朋友遭谋杀的案件；当老实忠厚的犹太商人索尔·莱维（Sol Levy）被游手好闲的暴徒欺侮时，他立刻挺身而出教训恃强凌弱者；当一个因受骗而失身的女人被城镇以妨害风化罪公诉时，他不顾妻子的反对，担当起辩护人的角色，痛斥"贵族"们对无辜女性的冷酷与残害……英雄理应具有反抗精神，他们超越普通人的财富与名望赋予其捍卫社会公正的使命；一旦英雄未能很好地履行这一使命，则必将受到相应的惩罚，如《公民凯恩》中的查尔斯·凯恩。

第三，平等主义。这是历史传记片在刻画英雄人物时所采用的最具乌托邦性质的话语：英雄往往漠视阶级与种族界限，并在力所能及的范围内建立"平等社会"。出身于白人中产阶级家庭的杨西不但对妻子的种族主义情绪极端厌恶，甚至还坚定地支持儿子与印第安裔女仆的婚事；凯恩为了与一位挣扎在社会底层的小演员相爱，竟毫不犹豫地抛弃了出身高贵并能帮自己登上州长宝座的妻子。在战争频发、种族与民族冲突空前激化的 20 世纪上半叶，这种平等主义的文本乌托邦无疑将英雄神化到无以复加的程度。其社会功能如何？我们将在本章最后一节深入论述。

罗兰·巴尔特（Roland Barthes）曾指出，若要理解文化文本所承载的权力结构，绝不能将目光局限于文本自身，而要想方设法发掘"隐而未言之物"（what-goes-without-saying），只有如此才能戳穿意识形态"欺

侮世人的假面"(Barthes, 1973, p. 11)。这对于我们理解早期好莱坞的历史片是非常重要的。这些影片在全球范围内引发的反响是难以估量的。前文曾举过《西线无战事》的例子。另据史料记载,南北战争题材影片《乱世佳人》(Gone with the Wind)在伦敦上映时正值纳粹德国对英国实施空袭轰炸的高峰期,但仍有无数观众冒着生命危险挤在影院里观看该片——事实上,《乱世佳人》在英国影院不间断地放映了4年,直到大战结束。① 鉴于此,我们至少可以假设饱受战争侵袭之苦的英国受众通过消费《乱世佳人》而获得了某种安全感和稳定感,而这种安全感和稳定感成为他们对抗战争屠戮的一种抗争方式。这也印证了"文化消费是一种政治行为"的观点。然而,对逐利的好莱坞而言,这自然意味着滚滚财富(《乱世佳人》上映次年即超越了《白雪公主与七个小矮人》,成为有史以来最赚钱的电影);但对于世界观众来说,没有什么比精心编纂的历史影片更有助于缓解其自身与社会现实之间的矛盾了。

3.4 从好莱坞看东方

所谓"异国"或"东方",并非某种独立的影片类型:它所界定的不是叙事的方式或手段,而是好莱坞在影片制作上惯用的一系列元素。借助对"古老、优雅的欧洲"或"神秘、丰饶的东方"的呈现,好莱坞生产出关于世界体系与世界秩序的一套知识,从而为美国控制这一体系

① 参见"London Movie Doings," in *The New York Times*, June 25, 1944。

和秩序铺设文化及政治基础(参见 Said, 1985, 1993)。在好莱坞"黄金时代"的影片中,制片者对异国元素的应用几乎无所不在,这一方面自然源于美国国内制作及观影群体的独特结构(以移民为主体),另一方面也是一战之后好莱坞对占领国际市场的迫切需求使然。具体来说,大致有如下三种盛行的策略。

第一,将异国作为"美国式英雄"活动的背景加以呈现。

这是赋予影片以"异国情调"或"国际性"的最常用手段。例如,在 1940 年的影片《驻外记者》(*Foreign Correspondent*)中,美国记者强尼·琼斯(Johnny Jones)远赴英国,利用职业的智慧、勇气和毅力揭穿纳粹间谍,成功地保卫了国家和国际社会的安全。影片主人公可被视为"美国式英雄"在新闻业中的典范,他敢于只身深入险境、坚韧不拔,并绝不会让爱情冲昏理性的头脑。影片的女主人公卡萝尔(Carol)是间谍斯蒂芬·费舍(Stephen Fisher)的女儿,她与强尼产生了爱情。当父亲的间谍身份暴露后,卡萝尔指责强尼并非真爱自己,而是利用自己接近父亲,而强尼则义正词严地回答:这是新闻记者义不容辞的使命。记者职业理念被视为理性的代名词,也吹响了美国式价值观在海外传播的号角。1932 年的著名影片《大饭店》(*Grand Hotel*)以德国柏林的一家豪华酒店为舞台,展示其间各色人物的生活、理想、原则与冲突,酒店的住客亦来自多个国家,总体上象征着寂寞、虚荣、虚伪、没落的旧世界。唯一得到浓烈渲染的是颇富"美国性"的纨绔子弟菲利克斯·冯·盖根男爵(Baron Felix von Geigern)和俄国芭蕾舞演员格鲁金斯卡娅(Grusinskaya)之间的爱情悲剧。此外,诸多以第一次世界大战为题材的影片也均属此类,包括《铁翼雄鹰》、《西线无战事》,等等。

对于这类影片而言,所谓"异国"元素是虚化的,其存在的一切目

的即在于为英雄的活动提供一个"非美国"的场所与空间,其象征意义也是不言而喻的:整个世界都是英雄的战场,而英雄没有民族与国籍的限制,他有义务拯救世界。在《铁翼雄鹰》中,有西方世界文化中心之称的巴黎竟然被单纯地呈现为美国士兵喝酒享乐、舒缓疲惫身心的场所,这种高度标签化的"异国"毋宁只是为了烘托美国式英雄的国际性色彩而象征性存在的。

第二,对外国籍女明星的打造与推崇。

在早期好莱坞明星阵营中,女性的国际化程度远远高于男性,这是一个非常有趣的现象。美国电影学会(AFI)曾评选出"有史以来最伟大的电影演员",在排名前10位的女演员中,有5位是外国人,分别是来自比利时的奥黛丽·赫本(Audrey Hepburn)、来自瑞典的英格丽·褒曼(Ingrid Bergman)和葛丽泰·嘉宝、来自英国的伊丽莎白·泰勒(Elizabeth Taylor)以及来自德国的玛莲娜·迪特里(Marlene Dietrich);而在排名前10位的男演员中,只有凯利·格兰特(Cary Grant)和查尔斯·卓别林是外国人,而且均来自英国。① 除榜上有名者之外,在"黄金时代"获得世界性声望的好莱坞女演员还包括英国人费雯丽(Vivien Leigh)、法国人克劳黛·考尔白(Claudette Colbert)、意大利人索菲亚·罗兰(Sophia Loren)以及华人黄柳霜(Anna May Wong)等。

威尔·赖特(Will Wright)借用克劳德·列维—施特劳斯(Claude Lévi-Strauss)的理论,指出好莱坞影片所蕴含的"叙事能量"(narrative power)主要来自文本自身包孕的二元对立结构,只有发掘这种二元对立结构的运行机制,才能"理解神话如何通过叙事向社会成员传播某

① 数据来源:美国电影学会官方网站 http://www.afi.com。

种观念或秩序",从而"将美国人的社会信仰概念化"(Wright,1975,pp.17,23)。从这个观点来看,好莱坞对具有异国身份与特征的女明星的大力推崇暗含着关于美国与他国关系的两组二元对立的文化隐喻:第一,美国是中心的而其他国家是边缘的,这意味着某个国家的观众想要看到自己国家"生产"的最耀眼的明星,必须且只能通过好莱坞的影片;第二,美国是男性的而其他国家是女性的,这意味着对于美国之外的其他国家而言,其文化身份与民族特征只能通过女性形象在好莱坞影片中呈现。这无疑是对世界秩序的一种极为有力的暗示。

将"中心—边缘"和"男性—女性"两组对立概念结合起来,借助哪怕是最温和的女性主义理论加以考察,都不难察觉好莱坞在叙事中融入异国元素的深层政治文化意图:女性在银幕上存在的一切意义即在于满足男性叙事者和观看者"欲望的凝视"(Mulvey,1975,p.6),一如对于位于世界中心的美国而言,其他国家的历史和文化只不过是被观察、被呈现、被解释、被"为我所用"的对象而已。不过最重要的是,好莱坞意图使世界各国的观众而不仅仅是美国的观众认同这种关于世界秩序的新"范式"。

对于好莱坞的大片商而言,外国女明星最重要的功能是激发与其具有高度亲缘性的海外观影群体的共鸣,而非取悦美国国内的观众。尽管这一对策略的制定直接缘于海外市场所蕴藏的商业利益,但其产生的社会及文化效应远高于经济效应。以瑞典女星葛丽泰·嘉宝为例:

> 米高梅曾竭力推迟嘉宝出演有声片的时间,担心她的瑞典口音英语会导致其星途的陨灭。然而当她第一次在电影中发出声音时,制片人却惊喜地发现:讲瑞典式英语的嘉宝比默片中的嘉

宝更具魔力……尽管她在美国国内的票房号召力降低了,但她在欧洲的巨大影响力始终无人能够超越,直到第二次世界大战中断了美国对国际市场的控制(Balio, 1995, pp.149—150)。

尽管这些国际影星对海外市场拥有毋庸置疑的票房号召力和文化影响力,但她们的表演却往往被局限在有限的、特定的范围之内,大多数时候仅被用来呈现美国人心中关于"外国人"的"刻板成见"。例如20世纪20年代颇具影响力的华人女明星黄柳霜,尽管曾经出演过包括《巴格达大盗》在内的诸多重要影片并在评论界享有盛誉,其塑造的形象却始终未能逃脱所谓的"亚裔泼妇"(dragon lady)形象——彼时的美国社会对亚裔女性的"刻板成见"(Hoges, 2004, p.34)。

第三,直接叙述并介入他国的文化。

在上一小节中,我们曾经讨论过重述历史对于建构文化身份所发挥的巨大作用。事实上,通过电影叙事的途径"介入"乃至"改写"他国文化的策略是好莱坞的传统。表面上看,这当然是对异质性极高的国内及国外电影受众的迎合,但其深层动机始终是美国文化对于新帝国、新秩序的想象。

此类电影在20世纪20至30年代数量很多,如前文提到过的《左拉传》《叛舰喋血记》等。此处我们选择两个具体文本进行重点分析,来发掘好莱坞对他国文化的介入策略。

第一部影片是米高梅于1937年出品的《大地》(The Good Earth)。该片改编自诺贝尔文学奖得主赛珍珠(Pearl Bucks)的同名小说,通过描摹中国农民王龙(Wang Lung)和阿兰(O-Lan)夫妇悲喜交加的一生,来折射清末民初中国社会所经历的重大变迁,以及中国人在叵测的历史中呈现的面貌。影片对历史场景和社会风貌的再现是基本真

实及友好的,这源于赛珍珠在中国生活的切身经历及其对中国历史文化的深切感情。但真正值得我们注意的却是好莱坞对中国文化做出的重新诠释,这种诠释主要集中在阶级差异和性别差异两个领域。

影片以王龙的新婚之日为开端拉开序幕:贫苦的农民王龙和"大宅门"(The Great House)里的丫鬟阿兰结婚。新婚之日,他即以平等的姿态开始了与妻子的生活。而王龙的父亲在谈起自己已故的妻子时,也饱含深情地说:"她是一个男人所能得到的最好的馈赠。"整部影片的核心人物并不是王龙,而是阿兰,她勤劳、纯朴、善良、沉稳;相较之下,王龙的性格则略显幼稚,不但喜好炫耀,而且冲动冒进。成为富人之后的王龙动了纳妾的念头,并得到了妻子的默许,但包括王父、朋友、仆从在内的绝大多数人都明确表达了否定的态度。最终,王龙所纳之妾因与王龙次子偷情被发现而黯然"退场",影片在王龙对临终的阿兰的深情告白中结束。不能否认,影片对中国封建文化中男女社会地位及相互关系的呈现是具有进步性的——这或许与赛珍珠本人的女性主义思想有关——但也相应地表明了美国对中国文化的一种期望:女性在近代中国父权制社会中悲惨的社会地位被刻意忽略或避而不谈,中国文化"应当"按照美国人期许的样子得以呈现。

另一个耐人寻味的现象,是影片对阶级矛盾的回避。王龙出身于农民家庭,生活非常贫穷,可与之相对的"地主阶级"却始终是缺席的。"大宅门"的存在自然可以被视为地主阶级的象征,但"大宅门"与王龙之间始终未曾发生过任何冲突——恰恰相反,为王龙带来一生繁荣的妻子是"大宅门"赐予的。最令人不可思议的是王龙经过十几年的奋斗,竟然从一无所有的雇农变成了拥有千顷良田的乡绅——他不再自己从事劳动,而开始雇用其他人为自己劳动,并最终买下了"大宅

门",正式跻身地主阶级。这种阶级地位的剧烈变动在列强环伺、军阀混战的清末民初的中国同样是不可想象的,至少不是常见现象。

由此,好莱坞电影中的中国就被建构成了一个男女基本平等、阶级矛盾基本不存在的社会,一切个体只要拥有智慧、勇气和良心(如《绿野仙踪》所暗示的)并坚持不懈地奋斗,就必然能够由贫穷变富有、由弱小变强大。我们在观看一部发生在中国的电影,但它所呈现的中国文化与美国文化没有什么区别:爱情是化解一切矛盾的终极力量,而个体能够超越阶级、身份与地位的桎梏,成功完成社会角色的转换。一方面,这种呈现必然是不真实的,甚至是带有欺骗性的;可另一方面,它也必然给美国、中国乃至全世界的观众一种暗示与想象:古老的东方文化有可能是什么样的,应该是什么样的。

另一部影片是20世纪福克斯影业于1941年出品的《青山翠谷》(*How Green Was My Valley*)。影片讲述英国南威尔士地区一个矿工家庭在工业革命进程中的经历与遭遇,通过回忆录式的叙事方法,呈现现代工业文明给"有机社会"带来的巨大破坏与冲击。在经济危机和大罢工到来之前,工人阶级的生活被描绘成社区式的,其所有成员共享着一种朴素的宗教—家庭文化。在影片中,摩根一家(the Morgans)的成年男子均在矿井工作,而母亲和女儿则在家里照顾男人的生活起居。他们的生活虽然并不富足,但却在自食其力中安享着普通人的天伦之乐。这种状况很容易令人回想起理查德·霍加特对20世纪30年代英国工人阶级生活状态的描述:"工人阶级先天便具有一种强大的能力,他们能够从新环境中汲取所需,并对无用的东西视而不见。正因如此,他们才得以在文化变迁中岿然不动"(Hoggart, 1990, p.32)。然而当经济危机严重削减了工作岗位和经济收入时,这种田

园牧歌般的美好生活立刻被残酷的现实击得粉碎,摩根家的矿工们也出现了观念的巨大分歧:年轻的儿子们主张在工会的带领下开展罢工,而保守的父亲则痛斥罢工为"社会主义的扯淡"(socialist nonsense)。于是原本和睦的家庭出现了分裂:儿子们搬出了父母的房子,另觅住处,并最终远赴美国"淘金"。影片以父亲在一场矿难中的死亡结束,无疑预示着"前工业社会"的种种伦理、观念与行为方式的终结。

《青山翠谷》所包孕的社会主义思想是很明晰的。影片中,工业社会带来的资产阶级与工人阶级的矛盾(矿主与矿工的矛盾)是不平等状况的直接起源,而罢工和反抗则被视为具有进步意义的举动——就连影片着力刻画的天主教牧师格鲁菲兹先生(Mr. Gruffydd),也因支持工会"通过正当的手段来谋求利益"而颇具社会主义色彩。不过好莱坞给英国的社会矛盾开出的药方却并不是社会主义革命,而是"去美国淘金"——无论罢工的结果如何,旧秩序都必然死亡,新世界都必然降生,而田园牧歌般的"青山翠谷"只能存在于主人公对童年生活的回忆之中。

上述两部影片分别展示了好莱坞对亚洲和欧洲两个大国历史的重述与介入。相较而言,《大地》的隐喻色彩更浓重,而《青山翠谷》较为直白,这在一定程度上体现了好莱坞试图将东方和西方两个世界纳入以美国为中心的世界体系所需付出的不同性质的努力:对于欧洲而言,脱旧入新是一种必然的选择,完成转换只是个时间问题;可对于古老神秘的中国来说,若要"融入"新的世界秩序则必须在最基本的思维方式、伦理体系和文化传统领域发生变革。但无论如何,在好莱坞所建构的想象世界里,这都是一个迟早会完成的过程。

此外,值得注意的是,在此类影片中,好莱坞大多采用美国演员去

扮演其他国家、其他种族的人。在《大地》这样一部纯粹的中国题材影片中,所有的主要人物竟然都是由西方人化装扮演的①;在威尔士题材的《青山翠谷》中,也只有一个很不重要的小角色由威尔士人扮演,其他主要演员均系美国人。如果说关于民族、国家、文化身份与世界秩序的想象是将抽象理念呈现为具体影像的过程,那么好莱坞无疑尽可能地实现了"天衣无缝"。

3.5 总结:从影像到现实

阿尔都塞曾经将意识形态界定为个体与所处社会环境之间的一种想象性关系:

> 在意识形态里,人类所表达的并非自身与环境之间的关系,而是一种对自身与环境之间关系的"体验方式"。这就预示着同时存在一种真实的关系和一种"想象性的"、"被体验到"的关系。意识形态……是一种关于人类与其所在的"世界"的关系的表达,其中既包含了(被多种因素决定的)真实的关系,也包括了人类与真实存在条件之间的想象性的关系(Althusser, 1969, pp. 233—234)。

这一观念对于我们解读电影文本与社会现实之间的关系颇具启发性。在某种意义上,电影就如同联结受众与社会现实的"乌托邦",

① 米高梅曾邀请当红华裔女星黄柳霜扮演王龙的小妾,但遭后者拒绝。

通过用一系列文本概念来置换现实概念的方式,为诸多社会问题提供了一系列"文本式解决"(Dyer,1990)。不过,无论是阿尔都塞、理查德·戴尔还是威尔·赖特都忽略了一个重要问题:对于电影这种大众性特征极为显著的媒介而言,文本所包孕的意识形态主要是在整体性社会结构层面而非受众个体层面发挥作用的。电影的大众传媒属性不止体现于批量生产且直接面向大众传播等报刊、电视均有的特征,更体现在影院这一独特的地理空间之中——影院的存在使得受众对电影文本的接受更多地是一种社会学意义上的集体体验而非美学式的个体体验。换言之,尽管每一个受众都可以依照自身的生活阅历和思维方式对文本做出自己的解读,但电影的传播方式在很大程度上限定了受众"天马行空"的空间——集体性的观看行为决定了电影所首要建构的是一种个体与整体的关系,而非个体心中独立存在的小世界。

前文分析过,好莱坞电影在第一次世界大战之后得以迅速建立全球霸权是一个十分复杂的历史现象,其中既有外因又有内因,既有必然因素也有偶然因素,但起决定性作用的还是两次世界大战之间国际社会独特的政治、经济、文化结构。好莱坞影片风靡全球的根本原因,在于其生产的电影文本既深刻地嵌入风云变幻的社会现实之中,又以积极主动的姿态将"美国"这一度被排除在世界秩序决策集团之外的元素"介入到"对矛盾冲突的解决路径之内。这一点,是精英主义的欧洲电影不屑于做的,也是财力贫乏的东方电影没有能力去做的。借由这种方式,好莱坞将以欧洲为主导的"东方—西方"的空间二元对立结构转化为以美国为主导的"旧世界—新世界"的时间二元对立结构,从而在最大程度上建构了电影观众对新秩序的全球性想象。

具体来说,这一过程是通过三种策略或机制完成的。

第一,对社会矛盾与社会冲突予以想象性地解决。

20世纪上半叶是人类社会矛盾冲突最尖锐的时期之一。垄断资本主义的发展导致资产阶级和工人阶级的矛盾到了空前尖锐的程度,第一次世界大战则使世界上主要民族国家之间的矛盾大大激化,而20世纪30年代世界又见证了纳粹政权与法西斯主义在一些国家的崛起。阶级、民族与种族冲突是世界各地的人民所要面临的日常生活的基本特征,而好莱坞电影则对这些矛盾进行了不无激进色彩的"处理"。在卓别林的政治喜剧中,"流浪汉"总是被赋予无穷的智慧与力量,无情地揶揄"工厂主"和"富人",并最终实现自己的理想。在《叛舰喋血记》中,弗莱彻·克里斯钦及其带领的船员和水手无疑是反抗经济剥削与政治压迫的"弱者"的象征,他们不但成功地驱逐了压在自己头上的特权阶层,更有能力建立一个天国般的新世界。在《浮生若梦》(*You Can't Take It with You*)中,西卡摩一家(the Sycamores)简直就是与地狱般的华尔街完全相对的天堂:各色人种相亲相爱、和睦相处、彼此尊重,人们在劳动中汲取乐趣而非为稻粱谋,导演甚至通过直白的情节来表达对政府镇压共产主义运动的愤慨。种种象征与暗示,均旨在建构一种关于平等、民主与自由的具有社会主义色彩的想象;这种想象或许带有乌托邦的性质,但对于缓和与解决真实存在的社会矛盾也起到了一定的促进作用。大量史料记载了外国特权阶层对好莱坞电影所包孕的反抗性元素的敌视态度:

一些国家删去了《双城记》(*A Tale of Two Cities*)中描绘革命场面的内容,一些国家干脆封杀了奥斯卡获奖影片《叛舰喋血记》,因其描绘了下层人民对特权阶级的反抗……纳粹德国以"种族侵犯"为由竭力遏制美国影片的进口,原因是这些影片或由犹

太人制作,或采用犹太演员。1937年日本对中国甫一宣战,即下令禁映一切好莱坞电影……美国电影变成了"你站在哪一头"的标志……其潜在的意图在于颠覆欧洲白人至上主义对世界上其他种族的奴役,并通过一系列世俗图景的展现摧毁白种人在道德上的优越感(Sklar,1994,p.227)。

当然,这一段记述中不乏史学家的主观臆断和溢美之词,但早期好莱坞电影所蕴藏的进步理念是任何研究者都不应否定与忽视的。在好莱坞所建构的世界图景中,因种族、阶级和民族差异而造成的权力差序格局是可以通过个体的努力与抗争而被打破的,而引领人类从桎梏走向自由的并不是宗教、信仰、观念、哲学等欧洲世界所竭力推崇的东西,而是实用主义、科学技术与世俗精神。这种倾向或多或少地体现在一切类型的影片中,包括《木偶奇遇记》、《绿野仙踪》等幻想片。对于"下层阶级"、"劣等种族"、"第三世界"的观众而言,好莱坞电影不仅仅提供了幻想与憧憬的空间,更间接赋予其政治解放的力量。正因如此,当法国政府通过严格的配给制限制好莱坞影片的进口时,美国电影业的大亨们才有底气做出不屑一顾的反应:"倒是要看看失去了卓别林的法国人民会如何去抵制政府的愚蠢政策"(Sklar,1994,p.221)。

第二,对特定历史与社会现实做出解释。

邵牧君先生曾对第二次世界大战之前的好莱坞电影做出如下描述:

> 故事情节有头有尾,发展线索完整贯穿,每个细节都有明确的剧作目的,镜头的剪辑安排都经过缜密设计……这一切的最终

目的是使观众产生一种现实生活的幻觉,在不知不觉中接受影片创作者的理性目的(邵牧君,2005,p.37)。

这段文字揭示了好莱坞电影在叙事文本的生产过程中遵循的一个重要原则:合理性。换言之,好莱坞生产的每一部影片都旨在让观众相信或接受某种关于现实的、合乎理性的解释。这是好莱坞竭力建构"新世界想象"的第二个层次或策略。通过这种策略,好莱坞间接地强调了超越民族的美国性及其对新世界负有的领导责任。

好莱坞要"解决"世界其他国家的矛盾与冲突,首先要"澄清"本民族历史中存在的若干问题,尤其是种族主义问题。大量关于南北战争的影片,其实都在致力于洗脱美国自身在历史演进过程中呈现出的浓重的种族主义色彩。这方面最具代表性的莫过于1939年取得全球性商业成功的历史巨制《乱世佳人》。尽管影片以美国内战为主要背景,但与种族歧视和解放黑奴密切相关的"动机"或"原因"被叙事者刻意淡化了。相较1915年的《一个国家的诞生》,南方文明的敌人变成了"北方佬"(yankees),而非"黑鬼"(niggers)。尤其值得注意的是,战争结束后,郝思嘉(Scarlett O'Hara)在独自驾驭马车时遭到"北方佬"的袭击和侵犯,而一个黑人挺身而出救了她——这与《一个国家的诞生》中芙洛拉的遭遇截然相反。在《乱世佳人》中,尽管白人仍是南方文明的主导者,但包括保姆(Mammy)、普丽茜(Prissy)在内的众多黑人角色均被刻画成勤劳、善良、富有正义感的正面人物。[①] 从政治正确的角度看,《乱世佳人》对《一个国家的诞生》的"更新"无疑体现了

① 保姆的扮演者海蒂·麦克丹尼尔(Hattie McDaniel)甚至因该片而成为历史上第一位获奥斯卡奖的黑人女演员,这一现象不无政治意涵。

美国电影创作者在民权意识上的进步,但这何尝不是对历史真相的另一种矫枉过正的"洗脱"?毕竟,对于美国之外的观众而言,美国南方和美国北方的矛盾冲突与自己毫不相关,但种族主义却是一个国际性的问题。图 3.2 对《一个国家的诞生》和《乱世佳人》的叙事结构做了比较。不难发现,两者几乎是依照完全相同的叙事结构讲述南北战争的故事,但一些界定战争的动机与意义的关键概念却被彻底改换了。其主要功能,即涤除了美国历史中的种族主义色彩。

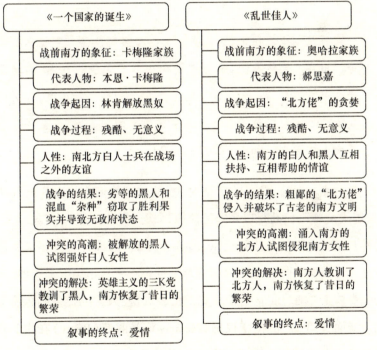

图 3.2 《一个国家的诞生》与《乱世佳人》的叙事结构比较

另,前文通过比较《铁翼雄鹰》和《西线无战事》也揭示了好莱坞对同一历史事件的呈现如何因叙事落点的不同而迥异,此处不再赘述。理解这一机制的关键因素并不是影片"呈现了"什么,而是影片在

呈现某些内容的同时回避了另一些内容,并通过此种方式生产出关于特定历史事件与社会现实的某种看法。毕竟,电影是电视诞生之前全世界的受众能够消费的唯一一种基于视觉的大众媒介,其对历史与社会现实的表征能力是其他媒介远远不及的。而好莱坞充分利用了电影媒介的这一优势,并借助自身强大的商业潜能将其发展到极致。

第三,制造并输出"美国式英雄"。

一位传记作者曾这样形容20世纪30年代风靡全球的好莱坞男星克拉克·盖博:

> 自从他横空出世,其他明星统统黯然失色了。克拉克·盖博每次出现在大银幕上,都会在观众中激发无限的狂热,那场面几乎是空前绝后的……他像所有成年男子一样强壮威武,却又拥有成年男子罕有的孩子气——正是这两者的结合,使他赢得了全世界女人的芳心(Harris, 2002, pp.29, 352)。

克拉克·盖博无疑是"黄金时代"的好莱坞倾力打造的最成功的"美国式英雄";而其得以风靡的原因,如引文所述,在很大程度上源自某种基于性吸引的身体特征以及"亦正亦邪"的独特气质。这是很多研究好莱坞"明星制"的人时常忽略的问题——所谓美国式英雄,其实是在身体上趋近完美而气质上趋近世俗的混合体。当然,他必须是男性。盖博在20世纪30年代主演过多部广受欢迎的影片,但其塑造的形象却具有高度的同质性。总体来说,大致包括如下特征:

(1)身体上的性吸引力。除了《乱世佳人》之外,盖博几乎在自己出演的每一部电影中都会裸露身体。在喜剧影片《一夜风流》中,盖博饰演的失业记者在一场戏中脱去衬衫,露出未穿背心的壮硕的上身,

这个镜头导致美国男式背心的销量立刻下跌75%。① 对于男性观众而言,银幕上所呈现的强烈的男性身体气质是理想的模仿对象;而对于女性观众而言,强壮的身体无疑象征着不确定的世界中"硕果仅存"的安全感和救赎感。

(2) 可接受的行为瑕疵。盖博所饰演的男性角色大多带有些许"纨绔"色彩,有一些"不好"的行为习惯,包括吸烟、赌博、私生活不太检点、语言粗俗,等等。这种策略成功地赋予人物以强烈的世俗特征,进而也就极富真实性。他会犯"所有男人都会犯的错误",但对于观众而言,这些错误都是"可以原谅的"(Harris, 2002, p. 172)。这一特征在《乱世佳人》中的白瑞德(Rhett Butler)身上体现得最为明显:他的粗俗、放诞与玩世不恭在南方优雅的文化氛围中显得如此格格不入,以至于每次出现都会激起其他人的厌恶,但他却是影片所确立的唯一的英雄,他对郝思嘉的保护和拯救是其他优雅、有教养的南方绅士望尘莫及的。

(3) 对理论的厌恶和对实践的热衷。一切美国式英雄都是行动者,他们拒绝让社会与文化惯例约束自己的行为。当他们遇到困难时,第一个反应是立即动手解决(尽管未必成功)而不求助于任何理论。在《一夜风流》中,几乎身无分文的失业记者彼得·沃恩(Peter Warne)想方设法带着离家出走的艾莉·安德鲁斯(Ellie Andrews)从迈阿密前往纽约,为了克服沿途遇上的麻烦,他甚至借助偷、抢、骗的方式——这些方式并未在影片中受到任何形式的谴责。前文曾经分析过,实用主义是好莱坞影片人物遵循的重要行为标准。在很大程度

① 参见"AMC's Look at Hollywood Fashion Follows Fads from Screen to Closet," in *Pittsburgh Post-Gazette*, August 17, 1995。

上，目标的合理性为人物达成目标的手段提供了合法性。

（4）拥有绝对不容打破的原则或底线。这种原则或底线在绝大多数好莱坞影片中被简化为"爱情"——尽管"英雄"们拥有这样或那样的行为及道德瑕疵，可一旦他们坠入爱河，就会变成最忠贞、最可依靠的"丈夫"。一个尤其值得关注的现象，是那些令"美国式英雄"坠入爱河的女性大多带有异国特征（无论文本之内还是文本之外）：《大饭店》中的纨绔男爵爱上了俄罗斯芭蕾舞演员，《叛舰喋血记》中的大副爱上了塔希提少女，《一夜风流》中的记者彼得·沃恩爱上的富家女由法国女星克劳黛·考白尔扮演，《乱世佳人》中令白瑞德醉心的郝思嘉也是由英国人费雯丽扮演的……结合上一节中我们对好莱坞异国女星的考察，便不难察觉其中蕴含的隐喻了："男性的美国"是"女性的他国"可以依靠与信赖的保护者，尽管他有这样或那样的缺点，但对爱情的忠贞却使他足以肩负起领导者的"重担"，而一切世俗特征只会让他显得更加真实、可爱。

建构文化帝国的需求使得好莱坞明星身上体现了其他国家的电影明星所不具备的政治文化意涵。对此，黑白电影时代的理论家克拉考尔（Siegfried Kracauer）的评述是非常中肯的：

> 典型的好莱坞明星扮演的是某种固定的性格，且这一性格与其自身的性格完全同一……他在一部影片中的存在意义超越了单部影片文本的范围。他对观众产生影响，并不仅仅因为他适合于这一或那一角色……他独立存在于所扮演的角色之外……正如汉弗莱·鲍嘉（Humphrey Bogart）无论扮演水手、私家侦探还是夜总会老板，总不会脱离汉弗莱·鲍嘉的本相（Kracauer, 1997, pp. 127—128）。

以克拉克·盖博为代表的"美国式英雄"在黄金时代的好莱坞影片中比比皆是:《壮志千秋》中的杨西、《大饭店》中的男爵、《歌舞大王齐格飞》中的齐格飞、《驻外记者》中的强尼·琼斯,等等。这些男性角色在全球影院内的风靡无疑打破了欧洲白人文化精英所竭力预设和营造的"西方世界"的形象神话,诚如斯科拉所总结的那样:"正因'英雄'不再是完美无缺的圣人,所以电影才得以将白种人的日常生活去神秘化"(Sklar, 1994, p.227)。可另一方面,这些虚构人物也在颠覆了一种霸权的同时建立了新的霸权——一如萨义德所言,基于军事占领的帝国主义开始让位于某种"旨在控制遥远土地的宗主中心的实践、理论与态度"(Said, 1993, p.9)。

总而言之,通过上述三种具体的策略,鼎盛时代的好莱坞成功地在电影文本与社会现实之间建立了密切关联,其生产出来的影像不但嵌入历史与社会,更为个体与整体之间的关系提供了乌托邦式的诠释,营造了某种虚拟的反抗空间,进而至少在观念上逐步确立了以男性化的美国为中心和领导者的新世界秩序。不能否认的是,早期好莱坞所倾力打造的"文化帝国"深深根植于大众文化而非精英文化的土壤,并呈现出某种社会主义倾向,这对于深陷于经济冲突、民族战争和种族侵害的世界人民来说具有一定的进步意义。不过这并不是好莱坞和美国政府的本意,而更多源于电影媒介和美国文化自身的特征——毕竟对于犹太制片商而言,"为大众所用"是从电影这种大众媒介中获取经济利益的唯一途径。"迫使"影片呈现出反抗色彩的是20世纪上半叶独特的国际政治、经济与文化结构,在风云际会的时代变迁中,人民与大众逐渐取代了欧洲白人精英成为推动世界历史进步的主要动力,而好莱坞顺应并利用了这股潮流。

然而，文化帝国主义的主体是复杂的。将好莱坞从加州海滨的无名小镇变成全世界最大的视觉文化生产基地的，并非只有"逐利"的犹太商人。事实上，在好莱坞全球扩张战略中，政治力量的重要性比经济、文化的驱动力有过之而无不及。移民社会、进步主义、大众文化和市场经济自然有力地形塑着好莱坞的机构特征及其产品的意识形态意蕴，但这并不足以证明好莱坞有走向世界的必然需求和欲望，毕竟文化帝国主义是以国家为分析单位的，因此影响文化帝国主义格局的主导性因素必然是国家权力。在下一章中，我们将通过考察好莱坞与美国政府之间的关系来探究政治因素在"帝国想象"的建构机制中发挥了怎样的作用。

第 4 章　文化帝国的政治逻辑

第一次世界大战使美国在国际社会中的地位发生了巨大的变化,不但在经济上"从债务人变成了债主"(Guback, 1985, p. 465),在政治上亦动摇了英法德等欧洲国家主宰世界的格局。

第一次世界大战对于美国电影业的全球传播策略而言,亦是兴亡攸关的转折点。相关数据显示,1913 年,即一战爆发前一年,美国年出口影片的长度约为 3200 万英寸。及至 1925 年,这一数字变成了 2.35 亿(同上)。战争对欧洲主要工业国家电影业的破坏自然是造成好莱坞"横行天下"的重要原因,但真正为这一国际传播格局奠定基础的是美国电影业自身存在的一些特征。对此,曾有学者做出过大致的概括 (Trumpbour, 2002, pp. 18—20):

(1) 美国拥有全世界规模最大的国内市场,其影院数量约两万家,这确保了即使投资最为巨大的影片也能在国内市场收回成本,从而使制片商可以让影片拷贝以非常低廉的价格进占海外市场。

(2) 美国是一个以移民为主体的国家,这使得好莱坞的制片商始终努力让自己生产的影片能够取悦来自不同文化背景的观众。

(3) 好莱坞具有稳固而强大的工业基础,这与欧洲国家坚持将电

影视为艺术品的精英主义观念截然不同。

（4）好莱坞影片自身奉行着一套娴熟的、乐观主义的叙事逻辑，这为战乱频发的20世纪上半叶的世界观众提供了难得的精神安慰。

（5）美国电影制片人与发行人联合会等行业组织、美国国务院与商务部对电影工业在海外传播采取积极支持的态度。

上述五个重要方面构成了美国电影在第一次世界大战之后称霸全球的必要条件，其中又尤以政治力量对电影业发展战略的干预最为重要。这种干预并不仅仅基于电影能够带来的巨大经济收益，更与电影自身的意识形态属性密切相关。威尔逊总统就曾公开表明：

> （电影）如今已是全世界最高级的媒介，它不但能够在最大范围内传播公共智慧，更可凭借全球通行的视觉语言将美国的计划与目标呈现在世人面前（转引自 Puttnam, 1997, p.91）。

从产业经济学的角度说，早在20世纪初好莱坞即已形成了成熟的"大制片厂"制度，这使得美国的电影业领先于其他西方发达国家，率先从手工作坊式生产转变为工业化生产。在产业发展的过程中，好莱坞形成了独具特色的垂直垄断体系，即将制片、发行和放映三个主要环节整合为有机整体，在最大程度上实现了规模经营，并减少了不必要的市场流通环节，从而大大降低了交易成本。在这一体系的有力支持下，电影成为利润极高的行业，甚至吸引了摩根和洛克菲勒两大财团的兴趣。很多研究表明，尽管"黄金时代"的好莱坞拥有八家大型制片厂，但它们彼此之间在财政上和所有权问题上盘根错节，不但不可能展开真正意义上的竞争，反而会进一步走向联合垄断（何建平，2006）。

所以，不妨这样认定：在美国电影产业发展的极盛时期，对于主要制片厂来说，获取经济利益并不是一件十分困难的事。而对于追逐利润的电影大亨而言，也并不存在积极拓展海外市场的强烈经济动因。故而，好莱坞在海外传播中遇到的绝大多数阻力，其实与经济利益的冲突关系并不大，而主要是民族、文化与意识形态方面的矛盾，即是美国试图通过好莱坞电影所建构的全球新秩序与其他国家自身的民族文化之间的矛盾。好莱坞的海外传播政策，其实是其国内传播政策的延续。主导着这一过程的，既不是大制片厂对来自海外市场的经济收益的渴求，也不是其他国家的民族主义情绪与文化精英对好莱坞霸权的抵抗，而是美国电影业与美国国家权力结构之间的关系。在本章中，我们将对两者的关系进行一番考察，发掘"文化帝国"背后的政治权力因素。

4.1 国内冲突的淡化与转移

东海岸 WASP 精英阶层的反犹情绪始终影响着美国国内主流舆论对好莱坞的态度，这一点并未随着电影工业的繁荣而消匿。1915 年，联邦最高法院做出裁决，将电影界定为单纯的工业而非文化媒介，从而也就决定了电影无法享受宪法第一修正案对言论自由的强大保护（Wheeler, 2006, p. 51）。这一判决其实默许了由基督教徒控制的美国政府可以随时对电影的内容进行审查而不必背上违宪的罪名。许多研究表明，最高法院的这一决定与精英阶层中弥漫的反犹情绪关系密切。在整个 20 世纪 20 年代，主流媒体对好莱坞和犹太人的指责

往往带有鲜明的歧视色彩。例如,1921年,亨利·福特(Henry Ford)便在其控制的《迪尔波恩独立报》(Dearbourn Independent)上公开撰文指出:

> 犹太人对电影业的控制,不是偶然现象,不是一半一半,而是普遍、全部。现在,全世界的人们必须联合起来,振臂高呼,抵抗犹太人控制的娱乐业带来的琐碎化与低俗化的影响……这个种族在通过塑造道德低劣的角色而滋生社会问题方面,简直是天才,无论在哪个行业内(Ford, 2009, p.88)。

WASP精英对犹太人的仇视在某些偶发性事件,尤其是对电影明星道德水准的争议中得到了极大的激化。1919年,"美国甜心"玛丽·碧克馥高调宣称将与丈夫欧文·摩尔(Owen Moore)离婚,嫁给合作伙伴道格拉斯·范朋克(Douglas Fairbanks)。这一消息不但震惊了全国,更惹怒了信徒众多的宗教道德组织。类似的事件还包括家庭主妇的偶像华莱士·瑞德(Wallace Reid)死于吸毒过量、导演威廉·德斯蒙·泰勒(William Desmond Taylor)死于三角恋情杀,等等。不过引发最大争议的事件当属举国公认仅次于卓别林的喜剧巨星费提·阿巴克尔(Fatty Arbuckle)被指控强奸年轻女星弗吉尼亚·瑞普(Virginia Rappe)。反犹势力大肆炒作上述事件,在全国范围内掀起了批判犹太人与好莱坞的风潮,美国电影业深陷形象危机之中。

为了化解主流舆论对犹太电影人的攻击,避免严苛的电影内容审查立法,在著名制片人刘易斯·塞尔兹内克(Lewis J. Selznick)的倡导下,好莱坞的犹太人制片巨头决定成立一个既独立于好莱坞与华盛顿之外,又能在两者之间扮演斡旋角色的行业组织。1922年,好莱坞几

大公司达成共识,"拥立"共和党籍政治家、时任邮政系统总管的威尔·海斯(Will Hays)为主席,成立了美国电影制片人与发行人联合会(MPPDA)。选择海斯,几大巨头是经过深思熟虑的:他不仅在政界拥有极高的威望和丰富的从业经验,更是一位受人尊敬的基督教长老会(Presbyterian)成员,"不但对政治、商业和法律熟稔于胸,更与好莱坞全无历史或信仰的瓜葛"(Jarvie, 1992, p. 85)。表面上,MPPDA的职责在于规范与促进电影贸易、对违背道德规范的影片内容进行自我审查,但实际上,海斯这一角色的符号功能远远大于其实际功能,他以保守派政治家和新教徒的身份来化解来势汹汹的天主教势力对"犹太人、移民以及其他大众文化提供者"的扼杀(Trumpbour, 2002, p. 23)。

今天来看,海斯及其掌控的MPPDA是通过两种方式来"改造"好莱坞,进而化解来自东海岸的反犹危机的:第一,大力扩展海外市场以转移国内矛盾;第二,推行严格的制片法则以对有可能触怒反犹势力的影片进行预先审查。

1923年10月5日,海斯在英国发表公开演讲,高调宣称MPPDA试图将美国电影销往全世界的决心:

> MPPDA的所有缔结者均采取了……坚定的策略以确保每一部美国生产的影片都能行销海外。无论这些电影在何处播放,它们都必将确凿无疑地向世界展示美国的目标、理想、成就、机遇,以及生活方式(转引自Trumpbour, 2002, p. 17)。

不难想象,对于正在世界新秩序中不断衰落的欧洲各国而言,这番言论不啻一种赤裸裸的挑衅。欧洲文化精英本来就对电影这种拥有强大民粹主义潜能的媒介疑虑重重,第一次世界大战之后美国在经

济和军事实力上对欧洲的全面超越更激发了老牌欧洲国家的民族主义情绪。与普通民众对好莱坞的欢迎截然不同,欧洲精英阶层对美国电影的厌恶和批判几乎从未停止。对此,英国批评家欧内斯特·贝茨(Ernest Betts)的言论是很有代表性的:

> 自从有了美国电影,这个世界的很大一个部分,尤其是属于青年人的那个部分,如今变成了演艺餐吧的模样,充斥着虚弱的激情、浅陋的光芒,以及毫无意义的华丽……但是,当我们娱乐他人的时候,递过去一瓶酒和把他直接灌醉是截然不同的。美国电影就是让全世界神魂颠倒的迷药(Betts, 1928, pp. 44—46)。

事实上,第一次世界大战后,欧洲各国对好莱坞的抵制并不仅仅是文化精英的共识,更得到各国政府的政策支持。1925年,德国立法保护本国电影业,规定进口影片和国产影片的上映数量必须维持在1∶1。1927年,公认的深受美国电影侵害的"重灾区"英国,决定立法将国产片的生产数量从5%提高到20%。同年,意大利宣布,首轮影院必须用十分之一的时间放映国产片。不过在欧洲诸国中,在保护民族影片问题上态度最为激进的当属好莱坞早年最重要的国际竞争者——法国。1928年,法国颁布了严格的配额条例,规定每引进4部美国影片,就必须出口1部法国影片到美国(Guback, 1985, pp. 468—469)。在如此严苛的国际环境下,海斯的那番高调宣言就显得很可疑了:难道此时的好莱坞不应当将自己的野心做些掩饰或隐匿,或采取更加巧妙和迂回的方式?事实上,随着有声技术的到来和明星制的日臻完善,电影制片成本已大大提高,这意味着对于大制片商而言,来自海外市场的收益正在美国电影业的收入格局中占据越来越重要的位

置。很多好莱坞的标志性符号,如卓别林、葛丽泰·嘉宝等,甚至要完全倚赖国际市场生存。在这种情况下,高调宣称"美国电影就是要……将其他国家美国化"(Bjork,2000,p.2),显然是不合时宜的。

因此,可能的解释只有一个:海斯的那番话并不是说给欧洲各国的文化精英听的,而是说给美国国内的天主教保守势力听的。他的意图在于以海外市场的严峻形势来转移国内基督教徒对犹太人控制的好莱坞的敌对情绪,使国内舆论"一致对外",毕竟在建构全球美利坚文化帝国这个"伟大"的事业中,一切美国人,包括犹太人和基督徒,都没有分歧。比起制造道德恐慌而言,东海岸的精英更担心美国电影的不当传播会破坏美国长期的外交政策目标(Trumpbour,2002,p.28)。

至于欧洲诸国的猛烈反弹和抵触情绪,海斯深知,是自己和MPPDA无论做出何种姿态都难以控制的,这部分问题自然会由美国的商务部和国务院来处理。事实上,在整个20世纪20至40年代,主导着好莱坞电影全球输出战略的既非犹太制片商亦非海斯的MPPDA,而始终是华盛顿的政治精英。20世纪20年代,时任商务部部长的赫伯特·胡佛(Herbert Hoover)就将内外贸易事务局(BFDC)的员工人数扩展了5倍多,并委任热衷于将好莱坞推行至全世界的朱利斯·克莱恩(Julius Klein)为总负责人,后者曾在国会发表公开演讲,宣称好莱坞影片对美国全球扩张战略的重要性:

> 电影或许是让其他国家更好地理解美国的最具潜力的工具,这可不是耸人听闻……对于那些人口素质不高的国家而言,电影简直是无价之宝,因其展示了我们美国人是如何生活的:我们穿什么衣服,诸如此类(Trumpbour,2002,p.64)。

1926年,在克莱恩的主持下,BFDC成立了专门负责电影贸易的办公室,并从国会获得了1.5万美元的启动资金资助,其主要任务即是确保国家对电影产品海外传播的主导权,打破他国的民族主义和精英主义壁垒。

除商务部之外,国务院亦积极推进好莱坞的全球战略。时任国务院经济顾问办公室官员的贺拉斯·威拉德(Horace Villard)曾于1929年撰写了一系列备忘录,记录了国务院如何通过外交力量来缓解他国政府对美国影片的敌视态度。据他记载,1929年3月29日,国务院曾令美国驻法国、德国、意大利、奥地利、捷克斯洛伐克和西班牙的大使照会各国政府,申明设置影片配额制与影片进口关税壁垒对两国外交关系的伤害,甚至以"危害美国的经济援助"为要挟(Weeler,2006, p.19)。就连海斯本人也不无调侃地讲过:MPPDA的海外分支机构简直就是"国务院的下属部门"(Hays,1954,p.334)。

当然,真正出面与各国决策者谈判、斡旋的,仍然是海斯本人。不过,在商务部和国务院的支持下,海斯的努力取得了事半功倍的效果。就连此前态度最为强硬的法国,也终于将此前制定的4:1的进出口配额升高为7:1。

20世纪30年代上台的民主党籍总统罗斯福尽管施行与胡佛时期极为不同的凯恩斯式的经济政策,但他对美国影片全球传播战略的推行却与此前共和党政府的思路一脉相承,甚至更加直接、更加明显。正像一位学者总结的那样:

> 如果说在20世纪20年代美国政府与好莱坞的"共谋"还是一种非正式的、隐藏的关系,那么罗斯福上台之后这种关系完全变成了公开、透明的。好莱坞完全免于反托拉斯法的威胁,逍遥

自在……罗斯福的《工业振兴法案》丝毫未曾影响政府对电影业的支持。至少,据目前所知,政府未通过任何税收政策来削减好莱坞的影响力(Gomery,2005a,p.170)。

美国政府在好莱坞海外扩张战略政策上的延续性固然是打造"美利坚文化帝国"的内在需求,但根本上却是由两次世界大战之间的国际社会所呈现出的独特社会结构决定的。

第一次世界大战带给西方世界的震动是颠覆性的,这体现在政治、文化与社会的方方面面。资本主义和民主制度遭到前所未有的怀疑,即使在自诩以民主制立国的美国国内,亦是如此。1931年,哥伦比亚大学校长尼古拉斯·默里·巴特勒(Nicholas Murray Butler)在一次公开演讲中声称自己支持独裁主义,因为被独裁体制"推上宝座的领导人比选举体制选出的领导人聪明、坚毅、勇敢百倍"(转引自 Wechsler,1953,p.16)。这并不是个别现象。社会学家迈克尔·舒德森也曾指出,20世纪20年代至30年代早期,墨索里尼在美国拥有大量拥趸,无论保守派还是自由派,都对民主制度和资本主义存有幻灭之感(Schudson,1978,p.123)。在欧洲的文化精英中间,兴起了一股以非理性为特征的现代主义文化思潮,无论法国的象征主义、德国的表现主义还是意大利的未来主义,都更注重个体极端情绪的宣泄而非公众理智的表达。沃尔特·李普曼(Walter Lippmann)对这一时代特征的概括直指要害:"今天的公民就好像坐在后排的聋哑观众,原本应该聚精会神于台上的剧情,却无奈忍不住睡去"(Lippmann,1925,p.58)。实际上,20世纪20至30年代的时代特征,归结起来,即是精英阶层对公众的失望以及公众对资本主义与民主制度的失望。两者的结合,在很大程度上导致了极权主义思潮的盛行。

然而与"时代特征"格格不入的一个显著现象，是好莱坞电影的"黄金时代"。两次世界大战之间的美国电影业创造了直至今日仍难以企及的繁荣。当英国、法国、德国和意大利的电影人一边为生存抗争、一边努力引导"乌合之众"走向精英主导的理想王国时，好莱坞创造的媒介景观却悄无声息地夺走了世界观众的注意力。1925年，在欧洲各主要交战国经济复苏呈现良好态势时，美国电影已经占据了95%的英国市场、77%的法国市场和66%的意大利市场（Guback，1985，p.466）。即使在大萧条时期，好莱坞影片的产量和国际影响力亦未受到过多干扰。拥有几千年历史的诗歌、绘画、戏剧和小说对于大众的感召力骤然间被刚刚诞生不足50年的电影超越，这是欧洲文化精英始料未及且不愿看到的。同时，这也是美国电影遭遇抵制的最重要的原因：尽管美国联邦最高法院将电影视为与汽车、服装别无二致的工业品，世界各国的政治精英和决策者却深知"电影是拥有告知与劝服功能的强大媒介，它不但能够将某些思想和观念呈现在世人面前，更可为这些思想和观念笼罩一层神圣的光晕，尽管这也许是个无意识的过程"（Guback，1985，p.468）。可以说，是电影这种兼具文化与工业属性的独特媒介样式的出现打破了西方世界几千年来的"精英—大众"二元对立的文化格局。对于欧洲人来说，电影使群氓掌握了创造意义、传播意义的武器，威胁到高雅艺术对大众的规制与引导；对于美国人而言，电影所包孕的文化民主化潜力则在以美国为中心的世界新秩序的建立过程中担当了"开路先锋"的角色。欧洲和美国关于电影的种种争议和冲突，实际上就是两者对世界秩序的想象性争夺。从这个角度来看，就不难理解为何尽管国内保守势力怨声载道，美国政府也始终未曾对电影业施行审查了。

4.2 审查与自查

如果说 MPPDA 在海外市场的表现带有过多的象征性质,那么确立于 1930 年的"海斯法则"(Hays Code)则对美国电影业的形态与发展产生了更为直接与实际的影响。

美国国内反好莱坞势力对影片内容的发难表面上是社会道德水准之争,实际上是种族、文化和宗教信仰之争。历史学家小亚瑟·施莱辛格(Arthur Schlesinger Jr.)就曾一针见血地指出:"……归根结底,这一切都源于这个国家整整一代人看的电影都是依照少数派宗教信仰的规则拍摄的。"[①] 尽管好莱坞的制片巨头和海斯领导的 MPPDA 深知美国政府出于外交利益的考虑不会贸然对电影进行内容审查,但天主教会对东海岸政治文化精英阶层的影响力却是不容小觑的,尤其是在资金上支持着好莱坞的华尔街巨鳄,有很多都是天主教徒。1934 年 4 月 28 日,在洛杉矶教区主教约翰·坎特威尔(John Cantwell)的倡导下,美国各教区的天主教头面人物于首都华盛顿成立了所谓"庄重军团"(Legion of Decency),开始了有组织、有计划的反好莱坞活动。其后的几周内,反抗活动受到了约 900 万天主教徒的联名支持,其中包括为数众多的华尔街金融巨头(Facey, 1974)。在强大的舆论压力下,原本对好莱坞持温和态度的新教群体也不得不加入抵制的阵营。这一局面令犹太电影大亨感到前所未有的恐惧,因为"他们深知……天

[①] 参见 Arthur Schlesinger, "History of the Week," in *New York Post*, Jan. 10, 1954。

主教会与美国电影一样,是具有国际影响的势力……天主教士在美国放一枪,全世界都能听得见"(Trumpbour, 2002, p.43)。

除国内压力外,内容问题往往也成为美国影片在海外遭遇抵制的借口。例如,海斯甫一上任,就遇上一件棘手的事:墨西哥通过了一项针对美国影片的禁令,原因在于好莱坞总是将墨西哥人呈现为"坏人"、"邋遢鬼"和"文明的敌人";1922年,墨西哥干脆禁止了一切美国电影的进口(Woll, 1977, pp.6—28)。类似的情况在整个20世纪20年代屡见不鲜,就连洪都拉斯、哥斯达黎加等拉美小国都以美国影片侵犯了本国形象为由,对好莱坞进行抵制。拉美国家尚且如此,一度为"世界霸主"的西欧各国更不消说。此类麻烦接踵而至,使MPPDA和海斯意识到了自我审查和制片规范的必要性(Hays, 1954, p.334)。不过,这种需求并非真的意味着影片内容有问题,而纯粹是规避伤害与损失的需求,是一种"实用"的考虑。正如人类学家霍顿斯·鲍德梅克(Hortense Powdermaker)所言:

> 在电影里展示墨西哥人当街追杀的画面自然会引发墨西哥人的反感。不过若这个追杀的情节至关重要,却也不必删掉,只需将墨西哥人换成吉普赛人就好了,因为吉普赛人没有祖国、没有组织,自然也无法形成什么反抗(Powdermaker, 1950, p.64)。

至此,已然明晰的是:所谓自我审查,其实缺乏坚实的哲学依据和法理基础,而纯粹是一种不得已而为之的策略(Trumpbour, 2002, p.33)。协助海斯制定制片法则的是两位天主教徒,分别为电影批评家马丁·奎格利(Martin Quigley)和耶稣会会士丹尼尔·洛德(Daniel Lord)。这两位德高望重的天主教徒依据所谓"补偿原则"制定了影响

深远的"海斯法则",强调影片可以对犯罪和不道德进行描绘,但必须在最后使犯罪者和不道德者受到应有的惩罚(Trumpbour,2002,p.34)。于是,在好莱坞出现了一种多少匪夷所思的劳动分工:犹太人生产电影,天主教徒负责影片的道德水准,新教徒则代表着电影业的公众形象和海外政策。正如一位学者所总结的:好莱坞的任务就是将天主教神学灌输到犹太人生产的电影中,再兜售给新教的美国(Doherty,1996,p.152)。

"海斯法则"于1930年正式生效,其内容完全体现了天主教保守派的道德观,对涉及犯罪、暴力、性、种族间通婚等情节的镜头做了严格细致的规定。此处不妨列举一些绝对禁止出现在银幕上的内容(参见 Hays,1954,p.434):

 明显的渎神语言(既包括字幕又包括念白),如上帝、主、耶稣基督(除非是出现在宗教仪式中)、地狱,以及其他相关的粗鄙表达;

 一切淫荡的或带有挑逗性的裸露镜头(无论是实景还是虚影);

 非法买卖毒品;

 一切性变态的暗示;

 白人奴隶;

 种族间通婚;

 因性交而导致的疾病;

 婴儿出生的场面;

 儿童的性器官;

 对神职人员的戏谑。

通过法典式的、事无巨细的制片规范,海斯确保"莫琳·奥沙利文 (Maureen O'Sullivan)在《泰山大逃亡》(Tarzan Escapes)中的丛林裙装能够长到覆盖膝盖,贝蒂·布普(Betty Boop)以长裙装束而非吊带丝袜出场,还有克拉克·盖博不要动不动就脱掉上衣"(Wheeler, 2006, p.59)。另一件因"海斯法则"而使好莱坞蒙羞的重大事件,是在改编拍摄赛珍珠的著作《大地》时,为不违反"种族间通婚"禁令,剧中全部中国人均由西方人扮演。其时好莱坞著名华裔女星黄柳霜曾向米高梅高层争取饰演女主角阿兰,却因"海斯法则"的存在而遭拒,原因在于男主角的人选已经定为犹太演员保罗·穆尼(Paul Muni)。作为弥补,米高梅邀请黄饰演男主角的小妾,却遭后者以角色玷辱华人形象为由严词拒绝。

具体负责内容审查事宜的并非 MPPDA 和海斯本人,而是由 MPPDA 授权成立的一个总部位于洛杉矶的办公室,名为制片规范管理办公室(PCA),其负责人是约瑟夫·布瑞恩(Joseph Breen)。海斯赋予布瑞恩极高的自主权,规定其有权对好莱坞出品的任何电影进行预先审查,而只有获得 PCA 许可封印的影片才能够在首轮剧院上映。从 1935 至 1948 年间,布瑞恩总计对 7071 部电影长片和 4553 部剧本进行审查,这种做法得到了华尔街银行家,即好莱坞最大的资助者的支持(Doherty, 1999, pp. 329—330)。

客观地看,布瑞恩作为一位内容审查者是相当不合适的。作为东海岸极端保守势力的代表,他的价值观中带有显著的反犹主义、法西斯主义和基督教原教旨主义色彩。1934 年,他曾公开声称:

> 这些犹太人脑子里除了大发横财和男盗女娼,一无所有⋯⋯他们从不考虑自己拍的电影会给国家带来哪些危害。他们自以

为是,听不进别人的意见。在好莱坞,95%的电影人都是来自东欧的犹太人。他们简直是地球上最垃圾的一群(转引自 Wheeler, 2006, p.58)。

除种族主义外,布瑞恩亦从不掩饰自己对工人阶级的反感。在他的审查下,电影中绝不可以出现反映劳资双方敌对关系的场面,而将工人阶级描绘为"无法无天的暴民"的镜头却受到鼓励(Ross, 1999)。对于卓别林借以讽刺希特勒的影片《大独裁者》,布瑞恩表示出了强烈的不满情绪,这透露出其隐藏的法西斯主义倾向(Lewis, 2000, p.23)。关于布瑞恩的文化观,格雷戈里·布莱克(Gregory Black)的评价是很中肯的:

> (对于布瑞恩而言)电影从来不是社会批评与政治批评的公器;相反……电影只不过是培养"爱国主义社会精神"的工具……通过推行保守派的政治议程,可以起到保护受众免受毒害的作用……只有这样,方可让受众遵循保守的道德标准,不会对政府构成挑战、攻击和羞辱。总而言之,电影就应该是支持美国政府的(Black, 1999, p.246)。

需要指出的是,无论在法律上还是政策上,"海斯法则"和布瑞恩的所作所为均不应被视为正式的内容审查制度,而仅仅是美国电影业进行的自我审查。这一结果的出现是好莱坞电影大亨、东海岸 WASP 精英、天主教保守势力和美国政府权力博弈的结果。一个值得注意的现象就是,罗斯福政府及民主党控制的国会曾数次威胁将立法对电影内容进行审查,但均是"雷声大、雨点小",及至 1952 年联邦最高法院修改判例,宣称电影与报纸、广播和书籍一样受到第一修正案的保护

时，美国始终未曾出现一部全国性影片内容审查法案。从这个意义上看，PCA更多发挥了润滑剂而非压制者的作用。

自我审查的存在在最大程度上降低了好莱坞被法律和政府直接干预的可能性，也在很大范围内为国内保守势力和国外文化精英的抵制消了音。从1930年到1945年，好莱坞经历了电影史上最为辉煌的繁荣时期。在此时期的美国，被用于娱乐休闲消费的资金有83%流向了电影业（Ray，1985，p.25）。体现在影片的文本特征上，则是对享乐主义与视觉奇观的推崇——好莱坞所展示的生活方式已经大大超过了绝大多数人可以承受的水平，成为名副其实的文本乌托邦。从1921年到1937年，单部影片制作成本基本以年均20%的速度增长，只有大萧条高峰时期的1931和1933年是例外（Trumpbour，2002，p.74）。造成这种局面的决定性因素，乃是国家权力和好莱坞在拓展海外市场、致力于建设强大的美利坚文化帝国问题上拥有一致的目标。正是在这一共同利益的驱使下，美国政府与电影大亨之间才能结成某种"心照不宣"的同盟，而无论"庄重军团"还是MPPDA，所发挥的只不过是消压阀的作用。在上一章的文本分析中，我们也发现，这一时期好莱坞影片极其注重外国题材和历史题材，对本国当下的社会问题大多持谨慎的回避态度，这也从一个侧面反映了好莱坞借助"参与"世界秩序叙事的过程来转移乃至化解国内危机的策略。其遵循的基本逻辑就是：美国性就是世界性，也就是普遍人性。

4.3 矛盾与争斗

综观整个"黄金时代"，尽管好莱坞与华盛顿拥有建立文化帝国的

共同目标,但两者的"合作"并非一帆风顺,而始终伴随着矛盾与斗争。这种状况,是由美国独特的政治文化结构决定的。

首先,美国奉行"三权分立"的政治体系,这意味着司法系统是独立于行政系统的。换言之,在美国语境下,所谓"国家"在很大程度上是由若干彼此独立且互相影响的子系统共同构成的。法院依照成文法和历史判例来对种种事务进行裁决,有些时候与行政系统的观念和利益并不一致。例如,在涉及言论自由的若干经典案例,如"五角大楼秘密文件案"中,最高法院都做出了对行政当局不利的裁决。

其次,以移民为主体的社会结构不但决定了所谓"美利坚民族性"在很大程度上是反对单一民族主义的,更决定了美国的任何一个行业都不可能具有某种单纯的"利益一致性"。因此,即使是在华盛顿和华尔街内部,也存在着复杂的种族、民族与宗教纷争。例如,在影片的内容审查问题上,同为基督徒的新教徒和天主教徒就持有不尽相同的立场,经过错综复杂的权力博弈,方形成最后的"稳定"局面。因此,少数犹太电影大亨对天主教会的"臣服"态度并不能决定整个好莱坞都会逆来顺受地接纳政治力量对创作行为的干涉。具有独立姿态的电影人,如卓别林,尽管受到国内保守势力的敌视,却仍能打开缺口、生产出带有进步色彩的影片来。

论述至此,本书所反复强调的一个观点就是:切不可将好莱坞的全球扩张视为追逐利润的单纯经济行为,亦不可将文化帝国主义简单地还原为经济或军事帝国主义。国内文化权力的溢出和扩散过程才是把握此类问题的关键所在。今天的人们在描述和界定"黄金时代"时,也绝不仅仅以制片成本、观众规模与产业数据作为唯一依据。从文化研究的角度看,"黄金时代"之为"黄金时代",主要在于这二十余

年的美国电影对全球权力格局和文化秩序的塑造发挥了巨大的作用:它把纠结于两次世界大战之间的人们由精英主导的文化等级世界带入了大众文化的时代。

这一时期好莱坞与华盛顿的矛盾,集中体现于两类问题上:一是各类反垄断法对电影业的频频"骚扰",二是好莱坞电影人对"海斯法则"的有力反抗。

关于反垄断,美国总计有三部影响深远的成文法,分别为1890年的《谢尔曼法》(Sherman Act)、1914年的《克莱顿法》(Clayton Act)和1914年的《联邦贸易委员会法》(Federal Trade Commission Act)。三部法律各有偏重:《谢尔曼法》规定任何通过形成托拉斯或其他联合体以扼制自由竞争的协议均属违法;《克莱顿法》则对操纵市场价格、垄断性合并以及排外性结盟等问题做出了严格的规定;《联邦贸易委员会法》赋予联邦贸易委员会(FTC)以执法权,规定其有权对采用不正常竞争手段的商业体进行惩罚(Wheeler, 2006, p. 23)。考虑到好莱坞拥有显著的寡头垄断色彩及其致力于建构的融制片、发行、放映三大环节于一体的垂直垄断系统,司法部与FTC从1921年开始即与以派拉蒙为首的大制片厂展开了持久的"诉讼战"。在1928年和1930年的两场关键诉讼中,作为被告方的好莱坞制片厂均被判败诉,但对审判裁决的执行却因大萧条的到来和罗斯福政府经济振兴法案的通过而搁浅。在整个20世纪30年代,与司法部和FTC的官司始终牵扯着MPPDA的大部分精力,不过罗斯福政府总是以经济复兴为由暗中支持好莱坞对抗种种反垄断法指控(Maltby, 1995, p. 66)。然而,随着1935年5月27日罗斯福领导的国家复兴署(NRA)被最高法院裁定为违宪机构,好莱坞渐渐失去了最强有力的政治后台。从1938年7月

20日开始,司法部反托拉斯事务负责人瑟曼·阿诺德(Thurman Arnold)掀起了对好莱坞命运产生攸关影响的一场著名诉讼。在诉状中,阿诺德列举了派拉蒙及其他制片厂的28项罪状,吁请法院裁决其中止一切垄断经营行为,包括出售连锁剧院股份,实现真正意义上的制片、发行与放映部门的分离。

第二次世界大战的爆发和罗斯福政府在战时的强大声望,在一定程度上延长了好莱坞垂直垄断体系的寿命。直至战争结束后的1946年1月,对好莱坞制片厂的托拉斯经营指控才再度于纽约地区法院开庭。同年6月,纽约地区法院做出了一个令各方吃惊的裁决:八大制片厂[派拉蒙、米高梅、二十世纪福克斯、雷电华、华纳兄弟、环球(Universal)、哥伦比亚(Columbia)和联艺]被判妨碍自由竞争罪名成立,但大制片厂仍然可以保持对放映业的垂直垄断,只有两家具有竞争关系的放映网为谋求垄断利益而合并的行为才被视为违法(Wheeler, 2006, p.24)。

这一裁决无疑是缺乏约束力的。一方面,受裁对象只包括八大制片厂,对于其他以制作B级片为主的中小制片厂则毫无效果,这就在电影业内部制造了一种权利分配不均的局面。另一方面,对于八大片厂之外的独立制片商与放映商来说,法院判决对垂直垄断格局的支持无异于鼓励好莱坞维持现状,寡头垄断仍然存在,自由竞争仍受阻碍。各方的不满导致巨头、独立片商和司法部最终于1948年年初将官司打到了最高法院。公诉人汤姆·克拉克(Tom Clark)最终成了大片厂体制的掘墓人。他指出,在92个人口超过10万的美国城市中,只有4个城市的主要放映网不是由制片厂控制的;另,在超过三分之一的美国城市中不存在独立于垂直垄断机制之外的放映商。这一指控是尖

锐有力的。相形之下,制片厂只能反复强调垂直垄断"有助于以最低廉的价格为最大数量的观众提供最好的服务"(Borneman,1976,p.344)。同年5月4日,最高法院大法官威廉·道格拉斯(William Douglas)做出了最终裁决:以派拉蒙为代表的好莱坞大制片厂违反了反托拉斯法,尽管制片厂不具恶意垄断的主观意图,却造成了扼制自由竞争的客观效果,因此制片厂必须出售自己拥有的影院网,实现制片发行部门与放映部门的全面分离。同时被废止的,还有广受诟病的捆绑预定(影院若要放映明星出演的大成本影片,必须同时租进若干非明星出演的小成本影片)。这一著名的裁断,史称"派拉蒙判决"(Paramount Decree),给好莱坞带来了"有史以来最严重的打击"(何建平,2006,p.132)。

后来的事实证明,对"派拉蒙判决"的执行情况与最高法院的初衷相去甚远。直到1959年,即判决生效10年后,主要制片商仍然控制着相当数量的影院。有学者认为,这表明最高法院迫于好莱坞强大的影响力而不得不在执行判决的问题上做出让步(何建平,2006,p.131)。笔者倒认为这种"执行不力"的根本原因在于电影在美国文化政治版图中的地位发生了变化:随着1952年最高法院裁决电影为一种信息传播媒介而应如报刊、书籍一样受宪法第一修正案的保护,电影不再被视为纯粹的娱乐工具和商业企业,对电影业的限制和打压不但极有可能被扣上违宪的帽子,更有可能面对来自广大民众的抗议。

综观好莱坞在20世纪20至40年代面临的林林总总的指控,不难看出罗斯福政府在背后发挥着至关重要的作用。国务院在外交政策上对好莱坞的大力支持与好莱坞在大萧条时期以及第二次世界大战时期对罗斯福政府的支持是相辅相成的。正因如此,尽管各级法院

一再做出对好莱坞不利的裁决,美国电影业的寡头垄断格局始终未被打破。虽然各种官司牵扯了电影巨头与 MPPDA 的大量精力,但在整个"黄金时代"里,好莱坞基本保持着最有利于国际竞争与海外传播的产业格局,维系着结构和政策的稳定性。从这个意义上讲,在这场关于"垄断与反垄断"的矛盾斗争中,好莱坞是赢家。至于 1948 年的派拉蒙判决及其后续效果,毋宁说只是国家为尊重市场经济逻辑而做出的一种姿态罢了。正如一位学者所言:所谓自由竞争,只不过是美国政府的一套说辞……最终支配着政府与电影业关系的,仍然是意识形态与资本的共同利益(Miller, et al, 2001, p.25)。

好莱坞与华盛顿之间矛盾的"第二条战线",源自"海斯法则"对影片内容的审查和规制。对于大片商来说,PCA 的严苛内容审查是更为棘手的问题,因为在"海斯法则"、PCA 和布瑞恩背后站着据有道德高地的天主教会、坐拥资本的华尔街银行家和愤世嫉俗的欧洲文化精英。因此,尽管内容审查只是一种行业自律规范而不具任何法律强制力,其对整个电影产业的影响却远比 FTC 挑起的一系列反垄断诉讼更为巨大。

好莱坞是一个复杂的"文化共同体",尽管其生产的电影带有浓厚的商业主义色彩,但将美国电影工业视为千人一面、取悦权威、麻痹民众的"文化工业"也是错误的。当大制片厂的老板们出于避免伤害的考虑而对天主教审查势力低头之时,好莱坞仍然活跃着大量来自欧洲的、带有独立艺术家气质的电影人,如恩斯特·刘别谦(Ernst Lubitsch)、弗里茨·朗(Fritz Lang)和查尔斯·卓别林等等。他们的影片往往蕴含着自由主义或社会主义色彩,在意识形态上与 PCA 及布瑞恩的保守倾向格格不入,自然也就成了好莱坞抵制内容审查最重要的

力量。

最早与布瑞恩发生正面冲突的,是米高梅于 1934 年出品的《风流寡妇》(*The Merry Widow*),由德国人刘别谦导演。在审查剧本时,布瑞恩曾要求发行方做出若干细微的修改。可影片上映之后,布瑞恩才发现剧中主要男性角色居然被刻画为一个对性爱极度热衷的男人。这一现象令"电影教父"勃然大怒,立刻致电米高梅制片负责人欧文·塔尔伯格(Irving Thalberg),责令他收回已发行的拷贝,进行重大修改之后再重新发行。尽管米高梅最终极不情愿地按照 PCA 的要求"召回"部分拷贝,但这一事件为制片厂"策略性"地对抗内容审查提供了参照:在送审剧本中尽量隐藏可能引起 PCA 不悦的内容,却在实际拍摄中放宽尺度,造成"既成事实"。在读剧本时,布瑞恩所看到的往往是一些"滑稽闹剧";直到影片上映后,他才发现自己居然无意间"放过了"许多不道德的镜头(Black,1994,p.201)。采用《风流寡妇》的策略而对 PCA 的权威构成挑战的影片还包括《娜娜》(*Nana*)、《安娜·卡列尼那》(*Anna Karenina*)、《北非海岸》(*Barbary Coast*)以及《克朗迪克·安妮》(*Klondike Annie*)等(Wheeler,2006,p.60)。

在整个 20 世纪 30 年代,好莱坞与 PCA 之间就内容审查问题而发生的最尖锐的矛盾,莫过于"《乱世佳人》事件"。这部黄金时代好莱坞生产的最重要的影片之一,在布瑞恩看来不啻"千疮百孔",其违反"海斯法则"的内容包括梅兰尼·威尔克斯(Melanie Wilkes)生孩子的场景、贝鸥·威特利(Belle Watley)经营的妓院以及白瑞德对郝思嘉的婚内强奸。不过,最终引致矛盾升级的却是一句台词,即白瑞德在离开郝思嘉的时候说的那句:"坦白地说,亲爱的,我他妈的才不在乎呢(Frankly,my dear,I don't give a damn.)。"由于英文 damn 一词带有渎

神色彩,故引发了布瑞恩的强烈反对,他威胁制片人大卫·塞尔兹内克(David Selznick)必须在上映的影片中删去这句台词,否则将拒绝对影片进行签封,这也就意味着《乱世佳人》这部投资巨大的影片将无法在首轮剧院放映。这种强硬的态度激怒了塞尔兹内克,他最终联合若干其他制片业巨头将事情捅到了海斯本人面前。面对制片商如此坚定的姿态,海斯只能做出让步,准许《乱世佳人》不经删减而在首轮剧院放映(Gomery, 2005b, p. 176)。及至1941年,以米高梅为代表的"财大气粗"的制片厂对PCA及布瑞恩的权威地位已经构成直接威胁,以至于后者于1941年黯然离职,转任雷电华的总经理一职,直到1943年才重新回到原来的岗位(Wheeler, 2006, p. 61)。

整个20世纪40年代,PCA对好莱坞的控制力呈现出不断衰弱的趋势。许多电影导演甚至将与PCA斗智斗勇当成了一种趣味盎然的"游戏"。"黑色电影"(film noir)著名导演比利·怀德(Billy Wilder)在40年代拍摄的两部重要作品《双重保险》(*Double Indemnity*)和《日落大道》(*Sunset Boulevard*),就因广泛探讨谋杀、欲望以及通奸等社会问题而饱受PCA的指责。作为应对策略,制片人查尔斯·布莱克特(Charles Brackett)甚至会专门准备一部经过删减的"干净"剧本送给布瑞恩审查,而最后放映所用的仍是未经删减的原始剧本。若干年后,怀德竟"回味无穷"地说:"有时我真怀念有内容审查的年代,因为与那帮人斗智斗勇实在太好玩了"(转引自Staggs, 2002, p. 34)。采用类似策略来规避内容审查的著名导演还包括奥托·普雷明格(Otto Preminger)、泰·加尔奈特(Tay Garnett)与阿尔弗莱德·希区柯克(Alfred Hitchcock)等。在1946年的影片《美人计》(*Notorious*)中,为了躲避PCA对银幕上男女演员接吻时间的限制,导演希区柯克竟然

安排两位主演英格丽·褒曼与凯利·格兰特（Cary Grant）进行翻来覆去的"啄吻"，这样既完成了长时间接吻的情节，又避免了"单次"接吻时间超过"海斯法则"的限制。

不过，不可否认，"海斯法则"和 PCA 对 20 世纪 30 至 40 年代好莱坞影片内容的形塑力仍然是巨大的。毕竟，并不是每个制片厂都如米高梅一样"财大气粗"，也并不是每个电影导演都愿意顶着舆论的压力与保守势力对抗。但呈现在我们面前的史料也清晰地表明：内容审查政策的施行远非一帆风顺，而始终在矛盾、争斗和妥协中不断放松着标准。将这一状况发生的原因全部归结于个体的抗争精神显然是非历史的，原因仍然存在于深层的社会文化结构之中。

第一，前文强调过，"影院"这一特殊的空间存在决定了电影作为一种文化传播媒介与报纸、杂志和书籍的本质不同：前者具有天然的大众审美特质和民主主义倾向，后者则偏重内省、沉思和精英主义特征。因此，仅仅控制影片的内容不足以从根本上影响电影业的既存结构。一旦内容审查制度触怒了大众审美的底线，站出来反抗审查的将是愤怒的电影观众而非那一小撮犹太制片人。在这里不妨举一个显见的例子。1939 年 9 月 9 日，大卫·塞尔兹内克带着尚未完成后期制作的影片《乱世佳人》来到加州河滨市（Riverside）的福克斯剧院（Fox Theatre），准备在一批尚不知情的观众面前进行一场突然的试映，以预测影片正式上映后可能带来的经济效益。结果令所有制作人员震惊：全体观众以饱满的热情看完了这部长达 4 个小时的电影，对其报以狂热的拥护和盛赞，更强烈要求制片方不要对影片进行任何删减。这种场面对制片方的震撼是无比巨大的：

> 他们欢呼，他们站到椅子上呐喊……影片的音乐和音效声音

很大，却还是被淹没在观众的欢呼声中。塞尔兹内克夫人见此场景，激动得热泪盈眶，像个孩子。大卫和我也哭得一塌糊涂。啊，那是一种怎样的壮观！当"乱世佳人"四个字出现在银幕上时，我们听见了雷鸣般的掌声（Thomson，1992，p.77）。

同年12月15日，影片在佐治亚州的亚特兰大市正式首映，同样立刻在观众中引发狂潮。时任亚特兰大市市长的威廉·哈茨菲尔德（William B. Hartsfield）立即组织整个城市展开了为期三天的狂欢庆祝活动，佐治亚州州长尤里斯·里福斯（Eurith D. Rivers）则将影片首映的这一天确立为全州的法定节日。

面对如此"万人空巷"的场面，PCA自然很难再坚持自己的强硬态度。正是《乱世佳人》这样的影片让试图控制电影文本的文化政治精英看到了电影媒介中包孕的巨大力量——专属于20世纪的、大众化的、民主的、自下而上的反抗性力量。可以说，决定了好莱坞在对抗内容审查的"战争"中渐趋上风的，是好莱坞背后的强大民众基础。经过半个世纪的发展，渐入佳境的电影媒介终于将刻写时代风貌、引导文化潮流的旗帜从WASP精英的手中夺下，交付到大众手里。这一重要的文化断裂是在20世纪40年代中后期、第二次世界大战结束后正式完成的。

第二，文化文本自身有其独特的发展规律，支配这一规律变迁过程的因素除了生产者自身的经济目标与意识形态倾向外，还包括电影受众的政治需求和审美趣味。文本的形成便如同葛兰西所谓之"均势妥协"（Gramsci，2009，p.76），是自上而下的精英主义意识形态与自下而上的大众文化意识形态博弈的力场。20世纪40年代初期兴起的"黑色电影"，就因强调"善恶难辨的道德观"与"性冲动对行为的影

响"而饱受保守势力的指责（Naremore，2008，p.163），受天主教势力影响的评论界将这种以黑帮、犯罪和社会问题为主要题材的影片类型"简单粗暴地指控为空虚、怪异、色欲、暧昧与残忍"（Ballinger and Graydon，2007，p.4），是内容审查的"重点防范对象"。然而及至20世纪70年代，电影研究者却近乎一致地发现这些一度游走于"主流"边缘的B级片竟然包含着深刻的美学与社会意蕴。一如齐泽克所"惊呼"的那样：

> （黑色电影）作为一种高雅电影的存在是从其在50年代获得法国批评家关注的那一刻才开始的（于是，即使在英文中，对这种电影类型的表述也仍然采用法文原文）。在美国，这些起初是低成本、粗制滥造且恶评如潮的电影竟发生了奇迹般的变化。经由法国评论界的瞩目，黑色电影成了一种崇高的艺术，俨然已是存在主义哲学的装饰物。原本只被人们视作匠人的美国电影导演，如今摇身一变，成了电影作者，每个人都在自己拍摄的影片中上演了关于外部世界的悲剧影像（Zizek，1991，p.112）。

当然，并不是说一切曾被主流"厌弃"的文本都包含着常人无法获知的文化潜力，但黑色电影的例子至少证明单凭主流意识形态和严苛的内容审查制度是无法完全左右文本自身变迁的规律的。对于电影这种带有显著大众文化色彩的传播媒介而言，更是如此。在这个意义上，黑色电影就是在20世纪40年代这一"冲突"的高峰时期大众文化趣味与主流意识形态互相"角力"的产物，身兼妥协性、对抗性与进步性等多重特征。权力阶层若要维系自身对文化发展的领导权，就必然要在某种程度上与大众达成妥协，这既是不得已而为之的无奈之举，

亦是维护自身权力合法性的内在需求。

第三，前文亦曾简略涉及电影在民众观念和国家政治文化谱系中的地位的重大变迁：从单纯的商品变成了如报刊、杂志、书籍一样的传播媒介。尽管直到1952年最高法院才做出最终裁决，认定电影享受宪法第一修正案对言论自由的保护，但这毋宁说只是国家权力结构对既成事实的某种"追认"罢了。早于1942年美国政府成立战时信息办公室（OWI），便已经把电影和报刊、广播共同纳入言论管理的范畴（Schatz, 1999, p.141）。在整个20世纪40年代，为维护自身的表达自由而不惜与政治宗教组织对簿公堂的电影人比比皆是，最著名的莫过于来自意大利的著名导演罗贝尔托·罗西里尼（Roberto Rossellini）及其发行人约瑟夫·博尔斯汀（Joseph Burstyn）与天主教势力之间针锋相对的斗争。罗西里尼于1948年拍摄的短片《奇迹》（The Miracle）因讲述一位农村少女被谎称自己为"圣约瑟夫"的陌生人欺骗而意外怀孕的故事，被纽约区红衣主教弗朗西斯·斯拜尔曼（Francis Spellman）怒斥为"应遭天谴"，并被吊销了播映许可。此前，好莱坞著名女星英格丽·褒曼与罗西里尼之间的婚外情已然遭到天主教会的猛烈抨击，并最终导致前者离开美国，前往意大利发展。在专事电检制度研究的学者布莱克看来，这其实已是天主教会"最后的挣扎"，因为二战结束之后日益高涨的反传统文化潮流与世俗精神已经成为好莱坞背后最大的支持者，赋予电影以言论媒介地位并将其纳入第一修正案的保护伞之下只是时间早晚的问题而已（Black, 1998）。

其实，若对上述三种原因做一简单归纳，那就是大众文化时代的全面来临。这一全球性的时代特征颠覆了既有的精英—大众权力格局，其最显著的特征就是知识阶层与文化宗教精英的决裂，知识分子

开始"将自己视为全民族的文化、道德和政治领袖而非某一阶层的代言人,这在美国历史上也许是头一次"(Ross,1989,p.43)。二战之后在美国国内成功形成了一种文化与政治的共识,这种共识建立在自由主义、多元主义和对阶级概念加以淡化的基础之上,而美国知识阶层所树立的文化权威则是此共识的主要来源(Storey,2009,p.28)。秉承自由多元主义的知识阶层控制着大学、传媒、专业协会、非政府组织等多种"意识形态国家机器",而保守主义精英除了教会之外一无所有。在英格丽·褒曼与罗西里尼的婚外情事件中,绝大多数媒体都对当事人采取了支持的态度,这使得天主教会显得势单力薄。而在安德鲁·罗斯(Andrew Ross)看来,促成这一改变的则是一种"新型民族文化"的形成(Ross,1989,p.42)。对于此时的知识阶层和美国民众而言,所谓"美利坚民族"的文化基础已经牢不可摧。这种文化基础,如好莱坞从一开始就致力于营造的那样,并非建立在种族、信仰与阶级差异之上,而是奉行着自由多元主义的立场和温情脉脉的世俗精神。这种为美国电影在世界上赢得了无数观众的气质,最终帮助改写了美国国内的政治文化权力格局,一个由内而外高度坚实统一的"美利坚文化帝国"已在大众文化的土壤中深深扎根。

4.4 好莱坞与华盛顿的决裂

有学者认为,盛行于1930年至1952年的"海斯法则"作为美国电影业的一种自我审查制度,在最大程度上避免了各州及国家直接的电检立法(Wheeler,2006,p.63)。同时,还应看到,MPPDA和"海斯法

则"的存在其实是电影业中文化力量(犹太电影巨头)、资本力量(华尔街)和政治权力(东海岸精英集团)互相钳制、互相妥协、共同分享利益的产物。因此,并非"海斯法则"导致了电检立法的缺失、在一定程度上保护了好莱坞的创作自由,而是好莱坞、华尔街和华盛顿以"海斯法则"为缓冲区而结成了一种临时的、不稳定的同盟关系。这种关系从罗斯福总统对好莱坞的态度问题上可见一斑:

> 罗斯福这个人可不是什么追星族。他只是利用好莱坞来强化自己的权力、提升公众形象。他十分聪明,尽管威尔·海斯是一位共和党政治家,但他仍然与后者保持着融洽的关系。此外,他还将查努克(著名电影大亨)奉为白宫的座上宾;塔尔伯格去世后,他又第一时间向其遗孀表示慰问……20世纪30年代末,他阻止了司法部对制片厂的指控……以此来获取好莱坞对其连任的支持。罗斯福深知对于电影大亨们而言,一封来自白宫的晚宴邀请函不啻意味着社会地位的象征(Wheeler,2006,p.79)。

PCA的权力从20世纪30年代的"如日中天"到第二次世界大战结束后的"日薄西山",其实预示着这种同盟关系已经走向破裂,而1952年最高法院的裁决则成了好莱坞与华盛顿关系发展中最具里程碑意义的事件。整个20世纪60至70年代,好莱坞的电影创作者在重大政治事件如越战等问题上,大多站到与政府相反的立场之上。两者的再次"共谋",则是80年代新自由主义思潮勃兴、里根政府对社会经济体系"放松管制"之后的事。

1952年最高法院的判决并未涉及PCA的存废问题,但毫无疑问有了第一修正案这把"尚方宝剑",布瑞恩的职位和"海斯法则"已然

形同虚设。1954 年，失望至极的布瑞恩黯然隐退，接替他的是杰弗里·舍洛克（Geoffrey Shurlock）。后者试图重振 PCA 在布瑞恩时代的强悍霸权，但时过境迁，以取悦天主教会为主要诉求的"海斯法则"在冷战时期显得不合时宜（Wheeler，2006，p.64）。从 1952 年开始，对"海斯法则"深恶痛绝的好莱坞导演便开始公开忽视 PCA 的存在，其先驱者当属前文提到的普雷明格，他于 1953 年第一次在完全绕过 PCA 的情况下公开发行自己执导的性喜剧《蓝月亮》（The Moon Is Blue）。其后，仿效者络绎不绝，一些在当时大受欢迎的影片如《飞车党》（The Wild One）、《伊甸之东》（East of Eden）和《玩偶》（Baby Doll）也纷纷在没有 PCA 签封的情况下发行。其中很多影片不但在商业上获得成功，更在评论界赢得广泛赞誉。无奈之下，舍洛克只好对"海斯法则"做出重大修改，这实际上已经标志着 PCA 的名存实亡了（Lewis，2000，p.114）。

不过从 20 世纪 50 年代至 60 年代前期，很多制片厂还是能够基本遵循自我检查法则的，其原因在于各州仍然存在着零星的地方电检法案，因此各类诉讼仍在继续。1965 年，在著名的"弗里德曼诉马里兰"（Freedman vs. Maryland）案中，最高法院再度做出有利于好莱坞的裁决：只要影片未违反联邦法律中关于淫秽内容传播的规定，地方政府即无权对影片进行检查或封禁。判决生效后，位于堪萨斯、弗吉尼亚和马里兰州的几个仅存的地方内容审查委员会在一年之内相继解散。1966 年，施行了三十余年的"海斯法则"正式作废，取而代之的是强制力远逊于斯的分级系统（ratings system），不过这已不在本书讨论范围之内了。在此之后，对电影业的生存和繁荣构成威胁的，已经不再是天主教保守势力和欧洲文化精英，而是电视——一种更为强大的新媒介——的兴起与发展了。

行文至此,我们需要回到本书的基本研究问题:好莱坞、MPPDA(包括 PCA)和华盛顿三者之间的错综复杂的权力关系对于美利坚民族性的想象和输出究竟产生了怎样的影响?或者说,这种权力关系在美利坚帝国的建构过程中发挥了怎样的功能?

福柯曾经创造性地将权力视为一种生产性而非破坏性力量:

> 我们必须从现在开始停止用种种消极的语汇来描述权力效应;"排斥"、"抑制"、"掩饰"、"隐瞒"等等,这些表述应统统摒弃。事实上,权力是一种生产性的力量,它生产了现实,生产了客体领域,也生产了关于真理的种种仪式(Foucault, 1979, p.194)。

因此,尽管好莱坞与华盛顿之间的权力关系是特定社会结构与历史形态的产物,但这种权力关系也反过来生产出某些权力话语,参与了对社会现实的建构。权力"生产了知识……两者关系密切,相互依存……若离开了对相关知识领域的建构,权力关系将不复存在……所有的知识都在生成的过程中预示并建构了权力关系"(Foucault, 1979, p.27)。由此可见,社会机体的运转是一个循环往复的过程。社会中的权力关系自然是由社会政治、经济与文化结构决定的,但这种权力关系也能生产性地对社会政治、经济与文化结构产生反作用。这一机制,在很大程度上,是通过"话语构型"(discursive formation)实现的。具体到我们所要解答的问题上,我们不妨将"好莱坞—华盛顿"与"建构美利坚文化帝国"之间的关系看作三套"话语置换机制"的总和。

第一,是民族主义话语对种族主义话语的置换。

区分"民族"(nationality)和"种族"(race)的差别是理解早期美国

电影史的一个重要前提。从一般意义上看,"民族"是一个政治概念而"种族"是一个生物概念,前者强调对某一种文化基础或思想信仰的共享,后者则主张用肤色来区分某一人群与另一人群的差别。然而在现代社会的演进历程中,"种族"被赋予了强烈的政治色彩,甚至成为某些极右翼独裁政权滥杀无辜的合法性凭据。对于美国这个以移民为主体的国家而言,种族主义是一个难以绕开的话题,也是贯穿于一切媒介史的重要线索。前文曾做出专门的比较分析,考察从《一个国家的诞生》到《乱世佳人》,美国电影是如何通过对同一历史事件做出不同角度的诠释而"化解"阻碍美利坚民族统一性的种族主义因素的。MPPDA 和"海斯法则"的存在,正是使民族主义话语掩盖种族主义话语的努力在社会权力结构层面得以延续的策略。内容审查所遵循的所谓道德规范,其实是给种族之间不可调节的政治文化矛盾披上了一层温情的面纱。在其掩盖之下,种族冲突的双方可以形成一种暂时的"均势妥协",共同完成建设"文化帝国"的大业:

> 在美国,基督徒和犹太人于 20 世纪 30 年代就电影业严苛的道德法则达成了一致,这正应了葛兰西对霸权意识形态的描述。冲突双方将海斯法则视为特定时期的某种共识,这样原本势如水火的阶级和信仰的代言人可以维持暂时的和平(Trumpbour, 2002, p.57)。

可以说,正是在建构美利坚帝国这一共同目标和共同利益的指引下,美国国内的种族主义(同时也包括信仰冲突)问题才得以被冷却、搁置及至在 20 世纪 60 年代的民权运动中最终得以基本解决。而强调多元主义的美利坚民族性,也便在电影——这一 20 世纪上半叶最

为强大的大众媒介——的文本内外得到了同时的强化。社会理论家在探讨社会主义、自由主义和民权思想在20世纪60年代的美国蓬勃发展时，有意无意忽略了"黄金时代"的好莱坞电影为这场重大社会变迁所打下的"群众基础"，是有失偏颇的。

第二，是经济话语对政治话语的置换。

现代美国奉行三权分立的政治体制，由民主、共和两党轮流执政。在国内事务上，多股政治势力往往犬牙交错、互相掣肘，甚至矛盾重重。但在美国文化的海外输出问题上，无论民主党、共和党还是犹太电影大亨，其利益都是高度一致的。正因如此，作为中介的MPPDA和威尔·海斯才敢于在国内争议不断、国外强烈抵制的情况下高调宣称"要通过美国电影来将美国推销给全世界"（转引自Trumpbour，2002，p.17）。在回忆录中，海斯道出了此举背后的原因："外国对我们的抵制……将会很快解决，因为我们完全可以依靠出色的国务院"（Hays，1954，p.18）。

黄金时代的好莱坞经历了从胡佛政府到罗斯福政府在大萧条巅峰期的权力交替，但电影业自身的产业结构与文本特征却得以朝着良性的方向平稳发展，就是因为无论好莱坞还是华盛顿均在美国电影的海外传播问题上存在高度一致的利益。矛盾双方正是抓住了这一点，才得以巧妙地回避了国内的道德危机，从而实现了暂时的"利益最大化"。

支持这一观点的最具说服力的论据，莫过于如下事实：司法部与FTC从1921年即开始频频"骚扰"大制片厂的各色反托拉斯诉讼，竟然直到1948年的"派拉蒙判决"才取得一个形式大于意义的"成果"。罗斯福总统曾几次直接干预诉讼，充当"和事佬"角色。这固然是维护

既得政治利益的需要,在名义上却因为好莱坞电影乃是美国最受欢迎的出口商品之一,它所承载的经济、政治与文化效益是其他类型的商品难以企及的。若寡头垄断的格局与垂直兼并的结构有利于双方对共同利益的攫取,华盛顿和好莱坞自然愿意心照不宣地将现状维持下去。以经济话语替代政治话语来形塑美国电影业的海外传播政策,是将业已成熟的"美利坚民族"及其代表的世界新秩序推向全球的另一股强力。

第三,是大众文化话语对精英主义话语的置换。

大众社会的形成和大众文化的发生是20世纪上半叶美国最为显著的社会潮流之一。在这一潮流的作用下,以平民和工人阶级为主要创作主体和服务对象的文化艺术样式,纵然无法完全主导审美趣味的发展方向,至少也获得了与"高雅文化"分庭抗礼的力量,正如爱德华·希尔斯(Edward Shils)所总结的那样:

> 尽管当下工人阶级和下层中产阶级所追求的快感毫无深刻的美学、道德与知识价值,但在那些从中世纪起一直到19世纪持续不断地给他们的欧洲祖先带来快感的邪恶之物面前,这两个阶级没什么可羞耻的……那些指责大众文化为导致20世纪知识颓败的罪魁祸首的想法是完全错误的……事实上,在过去的那几个晦暗、残酷的世纪里,下层阶级所遭受的迫害远比今日大众文化带来的多(Shils, 1978, pp.35—36)。

大众文化对西方社会方方面面的影响十分深远:精英主义的式微和大众文化(乃至民粹主义)的渐强在很大程度上确保作为大众传媒的电影能够在相对稳定的、有利于自身发展的社会氛围中发展,从而

也就相应地延续了好莱坞从 20 世纪 20 年代初期就被证明为有效的政策及产业格局。如果说精英阶层醉心于美国电影的海外输出更多出于经济或政治利益的考量,那么对于日渐争得主流文化领导权的大众而言,对"帝国"的憧憬则是出于对自身美利坚民族性的文化认同。而这也是文化帝国主义的真正含义:文化强势国对自身民族性的展示与输出。

在本章的讨论中,我们并没有涉及第二次世界大战时期好莱坞与国家权力机构的关系。对此,我们将在下一章中进行深入的考察与讨论。

第 5 章　帝国的建成与好莱坞的衰落

美国电影史学者托马斯·沙茨(Thomas Schatz)曾不无感慨地说:

> 对于美国电影业来说,第二次世界大战是最好的时代,也是最坏的时代。那是一个充满挑战与变革的时代,一个洋溢着激情与不安的时代,一个一面履行职责、一面对叵测的未来心怀惴惴的时代(Schatz, 1999, p.131)。

将第二次世界大战视为美国成功建立全球霸权的标志,以及好莱坞在电视兴起之际一度衰落之前的最后繁荣期,是学界普遍的观点。据乔尔·芬勒(Joel Finler)统计,从 1940 年到 1950 年,美国电影业年度总票房收入从 7.4 亿美元增长至 14.5 亿美元,几乎翻倍(Finler, 1988, p.32)。至于好莱坞八大制片厂的净利润,则从 1940 年的 2000 万美元迅速涨至 1945 年的 6000 万美元,赢利规模翻了三倍,大大超过了行业平均增速,这也意味着寡头垄断机制的进一步强化(Schatz, 1999, p.131)。这种"鲜花着锦、烈火烹油"的繁荣景象是 20 世纪 30 年代大制片厂黄金时期也难以企及的。然而,及至第二次世界大战结束、派拉蒙判决的生效以及电视媒体的迅速崛起,好莱坞在战时的无

限风光似乎成为绝响。

当然,经济收入并不必然决定文化功能与社会效应,不可仅仅从产业数据上来理解第二次世界大战期间美国电影工业的"繁荣"景象。事实上,考察好莱坞文化影响力的两个重要指标,即文本的演进与受众的规模,都在第二次世界大战期间得到了显著提升。在文本上,战争片和纪录片得到了制片厂和美国政府的空前重视。很多影片虽然带有显著的战时宣传色彩,但好莱坞独特的体制总是能够将其转化为风靡全球的大众文化产品。至于受众规模,尽管战争将许多青壮年男性送上了欧洲和太平洋战场,但国内年度观影人次仍然从1941年的8500万人次上升至1945年的9500万人次(Finler, 1988, p. 15)。对于饱受战争之苦的美国人来说,看电影无疑成了一种暂时脱逃困境的仪式,正如战地记者罗伯特·圣约翰(Robert St. John)所感慨的那样:"人们自作聪明地对好莱坞指手画脚的日子,已经随着战争的爆发而一去不复返了"(St. John, 1945, p. i)。第二次世界大战是作为文化势力与社会机构的好莱坞最"美好"的时期(Schatz, 1999, p. 132)。

在本章中,我们将探讨第二次世界大战时期形塑美国电影业及其全球扩张过程的社会因素,对重要影片文本做出分析,并扼要探讨好莱坞从繁荣到衰落的转变。

5.1 二战时期的美国社会

日本对珍珠港的空袭,将美国社会迅速由战前的繁荣稳定拖入战时状态,这对美国社会结构的方方面面都产生了不可忽视的影响。

首先，与战争直接相关的军工产业和制造业得到迅速发展，这是罗斯福政府与民间的基本共识。正如一位史学家所总结的那样："优化资源是赢得战争的不二法门，胜利者不但要拥有大量的人力资源，更要有能力生产大量武器"（Parker, 1989, p.131）。军事工业的蓬勃发展直接导致美国劳动力结构的变迁。在整个 20 世纪 30 年代，全美大约有 800 万人处于失业状态，工厂的周均营业时间则维持在 40 小时左右。然而到了 1942 年，即美国正式加入第二次世界大战的时候，政府开始以国家财政大力扶植军工企业（总金额达到 2400 亿美元），失业人口数量迅速减至 360 万人。及至 1944 年战争结束前夕，这一数字更是达到 80 万人的新低，工厂的周均营业时间也增加至 90 小时（Kirkendall, 1974, pp.121, 214）。另外，二战期间全世界有 40% 的武器是由美国生产的，美国军工企业的生产效率是德国的 2 倍、日本的 5 倍（Keegan, 1989, p.219）。

由于青壮年男性大量应征入伍，导致劳动力中女性的比例直线上升。战争期间，大约有 600 万名妇女走出家庭、走进工厂，这一数字比战前提高了 50%。她们的出现打破了旧式劳动力市场的性别樊篱，很多人开始从事原来只有男性才能"胜任"的工作。以飞机制造业为例，1941 年从事这一行业的女性人数仅占从业者总人数的 1%，而 1943 年这一数字变成了 39%。此外还有约一百万名女性响应政府号召，直接投身战场，承担护士、司机等服务性军职（Chafe, 1975, p.155）。

战时制造业的繁荣，以及罗斯福政府对战争相关工业的有力支持大大提升了工人阶级的收入水平。全年用于给付工资的金额从 1939 年的 520 亿美元飙升至 1944 年的 1130 亿美元，普通工人的平均周薪亦从 1942 年的 32.18 美元提高到 1945 年的 47.12 美元，上涨了 65%

(Lichtenstein，1982，p. 111）。

除劳动力市场的变迁外，二战时期最显著的社会特征莫过于人口的大规模迁移。与战争密切相关的工业中心和军港，如洛杉矶、圣迭戈、西雅图、底特律和波特兰等，均迎来常住人口的大规模增长。从1942年到1945年，全美共有10%的人口完成了从一地向另一地的迁居，其主要规律大致有二：从郊区和近郊迁往市区；从其他城市迁往工作机会更多的工业中心城市。与之相应的，是结婚率和生育率的增长。越来越多的女性倾向于与未婚夫完婚，再将对方送上战场，而婴儿出生的数量也比战前提高了15%。丈夫远离、妻子在家工作及育婴的家庭数量，从1940年的77万增长为1945年的277万（Lingeman，1970，p.54）。

除军事工业的蓬勃发展之外，对美国社会结构产生深刻影响的另一因素是种族冲突的再次尖锐化。随着战争的推进和工业的发展，在军队和工业中心城市里种族融合日趋显著，尤其是黑人在劳动力市场和军队中的比例得到极大提高。在争取与白人同等工作待遇的过程中，大规模种族冲突成了不可避免的悲剧。其中最著名的事件，莫过于1943年发生在底特律的种族仇视暴动。事件缘起于几百名白人展开罢工游行，反对黑人经营的商店与白人经营的商店合并。同年6月，当著名汽车制造企业帕卡德（Packard）委任两名黑人担任一度只有白人才能担任的机械师一职时，该企业的2.5万名白人工人掀起了长达一星期的抗议活动（Lichtenstein，1982，p. 125）。最终，局面失控，工人们冲上底特律街头火并，酿成二战时期最为惨烈的种族冲突，导致25名黑人和9名白人被杀，另有800人身负重伤（Lingeman，1970，p.388）。除黑人之外，因战争而大量涌入传统工业领域的拉丁

美洲移民也面临着严重的种族歧视问题。

不过,正如沙茨总结的那样,尽管战争扰乱了美国传统城市生活,却也"以积极的方式为美国城市注入了活力"(Schatz, 1999, p. 138)。战时美国城市文化的繁荣,自然以电影业的大本营洛杉矶为代表。由于洛杉矶紧邻太平洋,于是顺理成章地成为军队往返于太平洋战场和美国本土的重要中转站。其时,好莱坞地区影剧院、饭店和各种俱乐部鳞次栉比,各色艺术家涌入洛杉矶为即将奔赴前线的士兵以及从事武器生产的工人提供文化娱乐。毫无疑问,这一情势对于"发迹"于镍币剧院、以新移民和工人阶级为最初受众群的好莱坞而言,是极为有利的。在某种程度上,二战时期美国城市呈现出的种种结构特征与19世纪末、20世纪初期的进步主义时期有很高的相似度:一方面,大规模的社会迁徙随着工业的飞速发展而不断进行,大城市重新在社会文化生活中获取中心地位;另一方面,原本于20世纪30年代被暂时"搁置"的种族冲突问题再次浮出水面,成为左右文化发展的重要因素。将好莱坞在二战期间"回光返照"式的繁荣简化为单纯的经济数据,是片面且曲解的。

除了社会结构的重大变迁外,罗斯福政府的战时文化政策亦对电影业的发展产生了深刻的影响。珍珠港事件爆发后不久,罗斯福总统即委任原《华盛顿每日新闻》(*Washington Daily News*)著名记者罗威尔·马莱特(Lowell Mellett)为"特使",专门负责协调白宫与好莱坞之间的关系,以促使好莱坞支持政府的战争政策。在委任信中,罗斯福如是说:

> 美国电影是为公民提供信息和娱乐的最强有力的媒介。只要不与国家安全发生冲突,就要确保电影业享有充分的创作自

由。我反对任何针对好莱坞的审查政策(转引自 Jowett,1976,p. 311)。

罗斯福这番话无疑让好莱坞的电影大亨们吃了一颗定心丸,这意味着电影在不危及国家安全的前提下,可以享有和新闻业一样的自由,而不必如钢铁、汽车和飞机制造等行业一样必须完成从"民用"到"军用"的转型。此处,罗斯福的远见是令人钦佩的,因为他深知只有以"纯粹"娱乐的形态出现的宣传才是最有效的宣传。而作为对白宫的回报,好莱坞的大制片商几乎一致以高调姿态对罗斯福政府的战争政策表示了支持,包括自行出资拍摄军队训练影片、新闻片和战争宣传片。于是,政府的政治与军事议程与好莱坞根深蒂固的大众文化属性达成共识,结成了某种行之有效的战时同盟(Schatz,1999,p. 139)。

为了更好地与好莱坞合作,马莱特在西海岸成立了专门的办公室,由同为自由派新闻记者的尼尔森·波恩特(Nelson Poynter)负责。但罗斯福政府并没有忘记反复强调:无论马莱特还是波恩特,其扮演的角色都只是"顾问"。他们从未直接干涉制片机制和影片内容,而只是通过与大制片厂负责人、制片人以及剧作家们不定期会晤的方式,向好莱坞传达白宫对于战时宣传的最新策略。

随着1942年6月战时信息办公室(OWI)的成立,好莱坞与华盛顿之间的关系进入了更加"正式"的阶段。OWI以报刊记者、广播新闻评论员艾尔默·戴维斯(Elmer Davis)为主任,其主要使命在于强化美国及世界其他国家人民对战争的理解,协助政府完成战争信息的管理工作。被纳入 OWI 管理范畴的媒介包括报刊、广播和电影,这也从另一个侧面印证了电影业在美国社会共识中已经完成了从纯粹商品到文化媒介的转变。而马莱特的职务,则变成了电影局(BMP)主任,

该局是 OWI 下属的专门管理机构。

一个值得注意的现象是从事战时电影管理的主要负责人的自由派背景:无论马莱特、波恩特还是戴维斯,均曾供职于自由派新闻媒体并有十分丰富的传媒从业经历。这显然与由天主教会控制的内容审查组织 PCA 有很大不同,无论在政治倾向上还是在意识形态上。正如两位学者所总结的那样:PCA 的极端保守主义及其对性道德的过分强调已经在时代面前显得格格不入,而罗斯福政府所持之"温和社会民主和自由主义"意识形态受到好莱坞的欢迎也就不足为奇了(Koppes and Black, 1987, p. 69)。尽管 1942 年共和党在国会选举中的优势,导致若干保守派议员通过削减预算的方式扼制了 BMP 在国内发挥的作用并逼迫马莱特和波恩特辞职,但以尤里克·拜尔(Ulric Bell)——也曾是一位自由派记者——为首的海外分支机构却始终确保输出至世界各地的美国电影中包含着有利于罗斯福政府的思想观念。这一机构直到战争结束仍然发挥着重要作用,源源不断地通过好莱坞电影"向世界各地输出着民主与自由主义"(Schatz, 1999, p. 142)。

5.2　战时好莱坞的机构变迁

历史数度证明好莱坞的大制片厂体制具有很强的生命力和适应力,这在第二次世界大战期间体现得尤为淋漓尽致。

战争给美国社会带来的直接后果,是物质资源和人力资源的相对稀缺,这对美国电影制片业也产生了严重影响。相关数据显示,1942

年年底,总计约4000名电影从业者离开制片厂,参军入伍,大约占到当时制片业从业者总人数的22%(Schatz,1999,p.142)。大量优秀的男性演员和男性导演从电影业中流失,其中不乏克拉克·盖博、詹姆斯·斯图亚特(James Stuart)、亨利·方达(Henry Fonda)、罗伯特·泰勒(Robert Tayler)等享誉国际的人物。及至1944年年底,这一人数达到了6000人。很多在电影界呼风唤雨的大人物甚至接受军队授衔,成为军官,如杰克·华纳(Jack Warner)、达利尔·查努克(Darryl Zanuck)等。请参见主要制片厂战时人力流失数据[表5.1(同上)]:

表5.1 战时好莱坞主要制片厂人员流失数量(人)

米高梅	福克斯	华纳兄弟	派拉蒙	环球	哥伦比亚	雷电华
1090	755	720	525	418	289	224

至于从业人数众多的发行业与放映业,情况更不消说。战争开始后的第一年,在各级影剧院工作的人数骤减了12%,其中绝大部分都是男性(同上)。这一状况的直接后果,就是原本由男性主导的美国电影业的劳动力性别结构发生了明显变化。在过去只能从事售票员、领位员和服务员等职业的女性从业者开始在制片、发行和放映等主干环节发挥作用。1943年,美国甚至出现了第一家完全由女性经营的电影院。

如果说人力资源的流失只是改变了电影业从业者的性别结构,那么物质资源的匮乏则从根本上影响了好莱坞,尤其是其制片业的生产方式。由于全国工业都进行了从民用到军用的转型,因此电影制作所需之物质原料也面临着诸多限制,其中最主要的就是生胶片供应不足和拍摄场地建筑材料的稀缺。战争爆发后,全国生胶片供应量立刻比战前下降了25%,因为政府需要征用大量胶片拍摄军训录像和战争新

闻片。于是,各大制片厂只能强行减少单部影片的胶片消耗,同时也相应地降低了影片生产的数量。有鉴于此,为了确保利润,制片厂只能通过延长单部影片的上映时间来收回成本。例如,米高梅于1942年出品的影片《忠勇之家》(Mrs. Miniver)竟然创下了首轮放映超过10周的纪录,仅在纽约的无线电城音乐厅一个剧院就赢得103万美元的票房收入,相当于直接收回影片制作成本的一半。[①] 事实证明,这一策略调整与战时观众的观影习惯十分契合,从而"因祸得福",反而大大提高了电影业的生产效率和资金回收速率。相关数据请参见表5.2(Finler, 1988, pp.186—187):

表5.2　20世纪40年代好莱坞八大制片厂影片产量及利润

年份	1940	1941	1942	1943	1944	1945	1946	1947	1948	1949
产量*	358	379	358	289	262	234	252	249	248	234
利润**	19.1	34.0	49.5	60.6	59.0	63.3	119.9	87.3	48.5	33.6

*　仅指剧情类长片的产量,不包括纪录片、短片和新闻片;单位:部。
**　单位:百万美元。

从表中不难发现,第二次世界大战期间,尽管好莱坞影片出现大幅减产,但利润却得到成倍提高。单从产业经济的角度看,称二战时期为好莱坞黄金时代的巅峰,是毫不为过的。

不过,正如第1章中反复论证的那样,主导着电影这种大众传播媒介的发展与变迁的,是受众的文化消费能力而非生产者的创造性劳动。单从机构角度看,降低产量和延长放映时间并不必然导致利润的提高,真正决定电影业繁荣的是战争时期各行各业的从业者对电影的强烈消费需求。战时工业的迅猛发展导致美国出现了一股反常的"重

① 参见 *Motion Picture Herald*, June 27, 1942, p. 29。

新城市化"（re-urbanization）趋向，原本以中产阶级与近郊为核心的身份—地域结构因中产阶级男性的大量参军入伍和中产阶级女性大量走出家庭、参加工作而发生了根本变化，大量劳动力从近郊涌入工业中心城市，美国社会重现20世纪初期进步主义时代"热火朝天"的场景，而工人阶级则取代中产阶级，重新成为观影人群的"主力军"。因此，若要理解二战时期好莱坞极尽繁荣的史实，仍需将注意力集中于放映环节而非制片环节。

前文论述过，美国工业从民用向战时的转变所产生的重要后果，是劳动力结构的变化与人口从近郊向工业中心城市的大规模迁移。对放映业来说，这种社会结构产生的直接影响就是大城市的首轮放映影院在电影票房总收入中扮演了主要的角色。正如一位学者描述的那样："位于市中心的影院总是宾客盈门，而近郊的影院要么门可罗雀，要么每况愈下"（Lingeman，1970，p.189）。尽管战争使影院流失了大量中产阶级男性观众，但城市就业率的大大提升使一度为电影业所排斥的工人阶级、女性和移民的消费能力得到大幅度提高，反而使美国电影观众的数量得以增长。由于战时民用建筑受到限制，影院无法扩建或设立新的连锁店，因此城市中的首轮影院不得不通过延长营业时间的方式来满足日益高涨的观影需求。以汽车业制造中心底特律为例，在行业工会的呼请下，拥有5000个座位的福克斯剧院甚至安排了从凌晨1点到凌晨5点的夜间剧场来为夜间工作的约10万汽车工人服务。及至1942年年底，夜场放映甚至已经成为全国绝大多数首轮剧院的经营常态。到了1943年，即使是仍然居住在郊区的人们也大多乐意驱车数十英里赶往市中心看电影，而不愿去近在咫尺的郊区影院。究其原因，大致有两点。其一，战时工业的繁荣使国内工资

水平大大提高——从 1942 年到 1945 年,美国工人的平均工资增长了 65%(Lichtenstein,1982,p.111)——民众可将更多的收入用于文化消费;而在电视诞生之前,电影始终是最受欢迎的大众文化形式。其二,由于单部影片首轮放映时间大大延长,位于郊区的次轮剧院往往要在影片首映两个月之后才能得到放映拷贝,这对于追求时髦感和新奇性的电影观众而言是不可忍受的。

不过问题也相应而来:面对如此强大的受众需求,仅凭延长单部影片上映时间的方式很难弥补因影片生产数量锐减而导致的产品稀缺,战时的美国电影业仍然是一个严重供不应求的行业,需要通过其他产业策略加以弥补。于是,位于制片和放映中间的发行业也相应地调整了产业策略,开始对旧电影进行大规模的重新发行(re-release)以填补影院放映时间的空当。及至 1943 年年底,米高梅正式对外公布了旧片重发的规划,哥伦比亚将其王牌导演卡普拉(Frank Capra)的旧作重新打包上市,RKO 则将迪士尼的大热卡通电影《白雪公主与七个小矮人》作为重点产品重新推向市场(Schatz,1999,p.152)。在坚挺的观影需求的支撑下,这些"新瓶旧酒"大多取得了令人瞠目的成功,比如《白雪公主与七个小矮人》的重映版总计获得 130 万美元的票房收入,而大多数旧片也能赢得 40 至 60 万美元的票房[①],对于成本几可忽略不计的旧片而言,这些经济收入几乎是"飞来横财"。于是,华纳兄弟、福克斯和派拉蒙都加入了重发旧片的行列。到 1945 年夏天,即第二次世界大战结束之时,重发旧片已然成为发行业的一个惯例。旧片的重新流通,既填补了产量低下和需求强烈之间的巨大罅隙,又成

[①] 参见 *Variety*, 3 January, 1945, p.1; *Motion Picture Herald*, 16 June, 1945。

为电影业在战时得以正常运行的重要手段。

相对于国内市场的资源短缺与机构变迁,美国电影在海外的传播则因第二次世界大战对盟国相对有利的战场形势而直接受益。美国军队所到之处,必会带来好莱坞电影的风靡。从1942年2月第一批16毫米电影随美国军队"赶赴"太平洋战场开始,美军的飞机和舰船就成了好莱坞海外发行的最有效的免费运输工具。战争爆发后,在OWI的直接干预下,无论美国军队在何处建立据点,电影拷贝必如影随形。除了通过战机、战舰和吉普车运输外,带伞空投也成为常见的"发行"方式。将电影送入军事基地的直接目的,自然是为官兵提供文化娱乐;但这种强大的媒介显然可以做得更多:

> 士兵们通常将看电影戏称为"开心120分"。看电影的时候,前线的战士不但放松了紧张的神经,更能通过银幕上的景象联想起自己的家乡。由是,电影既缓解了严酷的战争导致的疲惫,又潜移默化地提升了军队的道德水准和忠诚度(Schatz, 1999, p. 145)。

电影在军营中如此受欢迎,以至于到1943年很多制片公司甚至把制作完成的电影先送上前线,一至两个月后才在国内上映。华纳兄弟发行的影片《砒霜与旧蕾丝》(*Arsenic and Old Lace*)甚至直到随军在世界各地传播了一整年之后才在美国国内的剧院上映(Kopps and Black, 1987, p. 79)。到了战争后期,随着盟军势如破竹的反攻,好莱坞电影也顺理成章地"抢占"了欧洲和太平洋地区的剧院,其中尤以意大利、德国和日本为甚。这些国家的法西斯主义独裁者上台后,一度对外国电影采取拒斥态度。以意大利为例,从1938年12月开始,墨

索里尼即下令禁止一切美国电影的进口。而意大利军队的溃败和盟军在其国土的登陆，使好莱坞电影重获意大利市场的霸主地位。意大利战败后不久，OWI 就精心选择了 40 部长片和 120 部短片迅速填满了意大利国内影院的时间表。至于日本，尽管战火摧毁了战前 2000 余家影院中的 1100 家，但麦克阿瑟（Douglas MacArthur）占领其国土后仍然立即选择了 45 部配有日语字幕的好莱坞电影，在大城市的影院中滚动上映，源源不断地对深受军国主义影响的日本国民进行"洗脑"。

此时，无论对于美国政府还是好莱坞而言，这些影片都已不仅仅是赚钱的工具，而是肩负着无可替代的意识形态使命：在战争胜负已无悬念的前提下，当务之急变成了如何将以美国为中心的全球新秩序的想象迅速输出至世界各地，在共产主义之前占得先机，赢得世界秩序重建的话语权。1945 年 1 月，OWI 甚至吊销了联艺出品的《明日世界》(*Tomorrow the World*) 的出口许可证，只因影片对纳粹的态度"太温和"（Schatz，1999，p. 159）。

第二次世界大战是美国最终在政治和文化上全面超越西欧、成为超级"帝国"的重要历史转机，而好莱坞无疑于其中发挥了至关重要的作用。通过对二战时期美国电影业机构演变历程的考察，我们不难做出如下一些判断：

第一，美国电影业在二战时期的"逆势"繁荣，与其说是自身产业调整得当的结果，不如说是好莱坞与华盛顿"共谋"的产物。美国宪法第一修正案虽然为传媒业的报道与出版自由提供了保护伞，但在战争时期政府出于国家安全之需对信息传播进行事先审查却是通行的做法。尤其是，在第二次世界大战时期，罗斯福总统将业已确立的战时

新闻审查制度发展得更加完善。他于1939年签署著名的《史密斯法》，对言论自由做出了比较重大的限制，后又于太平洋战争爆发后不久即设立了文讯检查局（Office of Censorship），专门负责媒体信息的内容控制。此外，政府还相继通过了《美国报界战时行为准则》和《美国广播界战时行为准则》，严格禁止在媒体报道中涉及与战争密切相关的信息，包括兵力情况、战时生产情况、军火信息等等。就连天气预报都要经过官方的首肯。但耐人寻味的是，尚未被最高法院纳入文化媒介范畴、不受第一修正案保护的电影，却享受着连报纸和广播都无法奢求的自由经营权。这与罗斯福政府笃信"娱乐即最好的宣传"的信条密切相关：尽管报刊和广播也同样拥有为数众多的受众和深远的社会影响力，但在提供娱乐方面却是远远不及电影。赫伯特·米德（Herbert Mead）曾指出信息传播首先应当为读者带来满意的审美体验，帮助读者诠释自己的人生，使其融入所属的国家、城镇或阶层。信息的真正价值在于"欣赏性"和"消费价值"（Mead, 1926, p.390）。这与我们对传媒和文化身份想象机制的考察不谋而合。相对于倾向用直白言语传达意识形态的报刊与广播而言，电影这种兼具艺术与工业双重属性的大众传播媒介更擅长不动声色地将观念掩藏在景观中出售给大众。尽管大众对文本的解读并不会完全遵循生产者的意图，但文本毕竟大大限制了受众解读的边界。深谙此道的罗斯福政府与好莱坞的结盟，无疑是走了一步高棋。

第二，所谓"美利坚民族"已然形成，拥有牢固的内涵和外延，无论社会结构如何动荡、人口结构如何变迁，都难以撼动。这也是好莱坞在"审时度势"地进行了诸多产业调整的同时，其生产的影片文本始终延续着以往风格的原因。无论什么阶层、在什么时间和什么地点看电

影,他们所默认的关于自身文化身份和美利坚民族性的想象都不会发生实质性的改变。战争扰乱了社会秩序,重构了社会阶层,却反而巩固了美国民众对文化身份的认知。在剑拔弩张的国际局势下,好莱坞坚持不断地输出着在黄金时代形成的文化观和价值观,以及承载着世界秩序想象的"美国式英雄",这并非某种惯性或策略,而是已然内化在电影工业从业者和一切电影观众心目中的定势。正因如此,好莱坞才能在战乱频仍的国际市场如鱼得水,一边高调支持着美国政府的战争政策,一边按部就班地自我调整、追逐利润。

第三,观众始终是左右电影工业发展的决定性因素。以往的绝大多数电影史家都以制片业(生产层面)为主要视角来阐述,只有斯科拉等少数学者坚持以放映业(消费层面)为主线来诠释电影业的演进与变迁。及至第二次世界大战,电影已然成为美国乃至全世界所共享的共同文化(common culture)形态。观众的重要性,一如保罗·威利斯(Paul Willis)所言:

> 是人,将鲜活的身份带入商业与文化商品的消费过程中;是人,带来了与商业遭遇的经验、感觉、社会地位与社会归属。因此,人带来了创造性的象征快感,不仅让文化商品自身产生了意义,更在一定程度上通过文化商品使自己在学校、大学、生产、社区以及特定的性别、种族、阶级与年龄族群中面临的矛盾与结构产生了意义。经由上述象征机制所产生的结果,或许早已与最初包孕在文化商品中的代码相去甚远(Willis,1990,p.21)。

归根结底,只有以受众为中心,我们才能真正理解为什么华盛顿要对好莱坞频频抛出橄榄枝,为什么好莱坞电影会成为美国士兵打仗

行军的必需品,为什么盟军占领了意大利、德国和日本后第一件要做的事就是用好莱坞电影填满全国的银幕。让电影享受到如此礼遇的并非制片人和导演的艺术天赋,而是电影媒介赖以生存的社会文化结构及其对"电影受众"这一物质的、文化的存在。

完成了对二战时期美国电影业社会史和机构史的分析和评述,我们将在下一节中对二战时期最为著名的美国影片《北非谍影》(Casablanca)进行文本细读,以考察文本如何通过综合生产者和消费者双方的力量向战时的世界传递"美国式文化想象"。

5.3 《北非谍影》:文化帝国成功的隐喻

二战时期好莱坞生产的最重要的影片非《北非谍影》莫属。第一,该片无论在票房收入还是评论界口碑上,都取得了令人瞩目的成就,不但在第16届美国电影学院奖(奥斯卡奖)颁奖典礼上荣膺最佳影片奖,更成为1943年度最具全球票房号召力的影片之一。在解释该片缘何获取成功时,有学者曾如是评价:"这是一部观众需要的电影……其内包含着值得我们做出牺牲的价值……更重要的是,它以纯粹的娱乐形态呈现"(Sperling and Millner, 1994, p.249)。第二,该片并未随着战争的结束而销声匿迹,而是对大众文化产生着持续的影响力,几乎成为一个足以代表"战时好莱坞"和"战时美国电影"的标志性符号。著名学府哈佛大学至今仍保留着一个传统,即在每个学期的期末考试周放映该片;另据相关学者考证,在1977年之前,《北非谍影》是在美国电视上播放率最高的影片(Hermetz, 1992, p.346)。

影片的情节既不复杂,也不新鲜。故事发生在1942年的北非国家摩洛哥的口岸城市卡萨布兰卡(Casablanca)。当时的摩洛哥尚处于维希法国治下,在理论上并非纳粹占领地,因此汇集了成千上万自欧洲国家逃亡而来的难民,他们梦想着获得一张出境许可,飞往自由大陆——美国。男主角是一位名叫瑞克·布莱恩(Rick Blaine)的美国人,经营着一间在当地广受欢迎的酒吧。一次意外事故,使瑞克拥有了两张价值连城的许可证,可以将任意两个人送出卡萨布兰卡,前往美国。正在这时,捷克地下抵抗运动的领导人维克多·拉斯洛(Victor Laszlo)携挪威籍妻子伊尔莎·隆德(Ilsa Lund)逃离盖世太保的沿途追杀,来到卡萨布兰卡,希望能够取得通行证前往美国。然而,瑞克惊讶地发现,伊尔莎正是自己以前在巴黎相识的恋人。巴黎沦陷之前,两人曾相约一起乘火车逃离,可伊尔莎却最终食言,令伤心欲绝的瑞克黯然离去。得知瑞克手中拥有两张通行证,伊尔莎夜访昔日恋人,试图解释自己当年不辞而别的原因,并恳求瑞克站在正义的立场将通行证送给维克多,助他前往美国继续抵抗运动。面对昔日恋人的恳求、纳粹军官的阻挠和自己难以化解的心结,瑞克最终令理智战胜了情感,放弃了可以让自己逃离卡萨布兰卡的机会,将两张通行证送给了维克多和伊尔莎,并目送他们的飞机徐徐离开。

面对如《北非谍影》这样一部文本意涵丰富的影片,人们几乎可以使用任何理论框架对其加以分析:结构主义、精神分析、马克思主义、女性主义,等等。鉴于本书以文化帝国主义为主要理论视角,因此这里将注意力集中于下述三个问题上:第一,影片如何呈现并输出了一种"美利坚民族性"?第二,影片中包孕着关于世界秩序的何种想象?第三,上述"呈现"和"包孕",是如何在视听符号和意识形态层面上实

现的？

《北非谍影》对战争和法西斯主义的批判态度是丝毫不加掩饰的。华纳兄弟原本计划于1943年上映该片，后专门提前至1942年11月26日，正是为了配合盟军在北非地区对轴心国的反攻计划。不过若仅仅将其视为美国在二战时期生产出来的宣传片，也有失偏颇。此处，有必要分别从微观的视听符号层面和宏观的意识形态层面，对其加以细致分析。

在第2章中，我们曾讨论过好莱坞电影对"异国元素"的偏爱。这种偏爱并非单纯出于猎奇性或观赏性，而是蕴含着更为深刻的政治文化意图。《北非谍影》以维希法国治下的北非城市卡萨布兰卡为背景，自是将"异域风情"发掘到极致。在瑞克的酒吧里，我们能够看到形形色色的人：北欧人、东欧人、犹太人、俄国人、阿拉伯人、黑人，甚至还有讲广东话的中国人。特殊的时间因素（战争）与特殊的地域因素（卡萨布兰卡）在最大程度上为影片营造了"国际性"的氛围。在这里，国籍是一个被淡化的概念，瑞克的酒吧就是一个小小的世界，而每个国家、每个民族都有自己的代表。

毫无疑问，美国人瑞克就是这个"小世界"的领导者。他以相对中立的身份周旋于各种权力中间，左右逢源，却又坚守着某些原则。他的赌场从来不对德国人开放，向来拒收德国人的支票。酒吧里的背景音乐，是20世纪20年代美国最风靡的爵士曲。卡萨布兰卡的地方治安官路易·雷诺（Louis Renault）在对纳粹军官介绍瑞克时，屡次评价此人擅长"外交辞令"，是个谁也不得罪的人，然而其他背景信息却显示瑞克曾先后在埃塞俄比亚和西班牙参与过抗击法西斯主义的武装力量。在自己所能掌控的范围内，瑞克竭尽全力依照自己的原则行

事,既维持着表面的权力平衡,又在一定程度上践行着自己笃信的正义法则。

对异国元素的呈现并不仅仅体现在影片所营造的虚构世界中,更体现在真实的制片环节里。整部《北非谍影》,除瑞克的扮演者汉弗莱·鲍嘉(Humphrey Bogart),其他主要演员几乎全是外国人,其中有相当一部分是二战爆发后由欧洲逃亡至好莱坞发展的欧洲一线明星,相关情况如表5.3所示:

表5.3 《北非谍影》部分演员国籍情况列表

演员名	角色名	演员国籍	备注
Ingrid Bergman	Ilsa Lund	瑞典	
Paul Henreid	Victor Laszlo	奥地利	
Claude Rains	Louis Renault	英国	
Conrad Veidt	Heinrich Strasser	德国	因反纳粹立场而在二战时期流亡美国,在诸多好莱坞影片中出演纳粹军官角色。
Sydney Greenstreet	Signor Ferrari	英国	
Peter Lorre	Signor Ugarte	奥地利	原在德国发展,纳粹上台后流亡美国。
Madeleine LeBeau	Yvonne	法国	
S. Z. Sakall	Carl(侍者)	匈牙利	1939年纳粹上台后被迫流亡美国,三个姐姐均死于集中营。
Curt Bois	扒手	德国	
Leonid Kinskey	Sascha(调酒师)	俄国	
Marcel Dalio	发牌员	法国	曾是法国著名电影明星,纳粹占领巴黎后流亡美国,在好莱坞饰演小角色。
Torben Meyer	银行家	丹麦	
Norma Varden	英国女人	英国	20世纪40年代英国最著名的女演员之一。

这样,无论在具体还是在象征范畴内,《北非谍影》都将一个战争

胶着时期的凝缩"世界景观"呈现给观众。在这个世界里,通行着美国的价值观、使命感和正义标准。

另一个值得剖析的问题是瑞克这个男性角色的一些符号特征。第2章中考察的"美国式英雄",是以影星克拉克·盖博及其在20世纪30年代塑造的一系列银幕形象为典范来分析的。在《北非谍影》中不难看出瑞克这一人物仍然遵循着典型的美国式英雄的模型:举止纨绔、玩世不恭、言辞犀利,有包括吸烟、酗酒和赌博在内的不良嗜好,有时会天马行空地说谎,但行为却遵循着严格的原则和底线,绝对不容任何人挑战。当然,若仅仅将瑞克视为一个和30年代克拉克·盖博塑造的诸多男性银幕形象相同的符号,就不免过于简单了。在同盟国和轴心国的较量进入关键时期的1942至1943年,在与美国政府有密切合作关系的好莱坞电影大亨手中,瑞克这一人物其实蕴含着更为深刻的象征意义。对此,霍华德·寇奇(Howard Koch)的观点是颇有见地的:

> 瑞克这个人物,简直就是罗斯福总统的化身。起初,他怀着赌博的心态来衡量参战与否的利弊得失;直到有一天,环境发生了变化,他自身的崇高品格也出现"大爆发",于是便义无反顾地关闭赌场,奔赴前线,为人类的幸福贡献一切(Koch, 1973, p.166)。

至此,瑞克已经成为第二次世界大战时期美国国民心态的代表,在他的身上凝结了华盛顿与好莱坞的双重期望,寄托着美国政治经济精英与大众文化消费者对未来的预期和幻想。在世界各地堕入惨绝人寰的战争之中时,美国仍为渴望自由与正义的人们提供宝贵的庇

护,而"新世界"的到来与否势必取决于美国"崇高品格的大爆发"。

如此一来,不仅瑞克其人,就连他的一系列行为举止都相应地具有高度的象征意味。瑞克此前的"事不关己高高挂起"的态度和对赌场的经营,象征着美国在二战爆发初期的迟疑和犹豫;当瑞克送走自己深爱的女人并决定离开卡萨布兰卡、加入布拉柴维尔的自由法国军队时,美国已经摆脱了困扰自己的"中立"国策,积极参与到维护世界正义与和平的战斗中去。影片中的著名一幕,描述几位醉酒的纳粹军官在瑞克的酒吧里高唱德国歌曲《莱茵河之卫》(*Die Wacht am Rhein*),而其他深为纳粹行径不齿的乐师和客人在老板瑞克的点头首肯下,高唱法国的《马赛曲》,声调高昂嘹亮,完全盖过了势单力薄的纳粹,形成洪流般的昂扬气势。这导致瑞克的酒吧被迫关张,也意味着一度置身事外的"美国"在"德国"与"法国"的较量中坚定不移地支持了后者。而对于全世界的电影观众而言,在上述二元对立的象征体系中,凸显出某种对正义的判断标准:

> 《北非谍影》的主题,是一种关于"投身"的神话……正是这一主题在战时的世界受众心中激发起强烈的共鸣。种种隐喻让人们感觉将生命投身于痛苦的战争之中会是一件异常浪漫之事,因为这种"投身"为的是实现更加伟大的"善"(Gabbard and Gabbard, 1990, pp.6—17)。

不过,仅止于在象征层面上考察人物及其言行举止的意义,也只能得到过于简单化的结论,我们尚需在宏观意识形态的层面上发掘隐而未言的"潜文本"(Barthes, 1973, p.11),以及其中蕴含的更为深刻的权力结构。

在影片中,"卡萨布兰卡"是一座国际性的城市,是无数渴望逃往美国的欧洲难民的临时落脚点。它既带有北非国家典型的"东方风情",又富含令人忘形的纸醉金迷。盖世太保之所以不敢在这里公然杀害捷克地下抵抗组织的领导者,原因在于这里仍是"法国的领地"。在这般特殊的战争环境里,"法国"是与"德国"对抗的最具合法性的符号(众人高唱《马赛曲》和瑞克最终加入"自由法国"都是佐证),尽管维希政府是一个唯纳粹马首是瞻的傀儡政权。然而这种不动声色的叙事,显然掩盖了一个更加深刻的事实:摩洛哥和卡萨布兰卡本身也是西方国家的殖民地,这里的人民在殖民主义的历史中饱受剥削和压迫,三色旗和《马赛曲》并不属于这个民族。对于土生土长的摩洛哥人而言,所谓二战或许与自己毫不相关,民族独立才是更加急迫的主题。

然而在《卡萨布兰卡》中,影片生产者用"世界大战"这个带有显著西方中心主义色彩的话语掩盖了彼时世界上存在的其他冲突。"卡萨布兰卡"这个存在中包孕的历史意涵被消解了,从而简化为一个纯粹的东方主义式的表征:这座城市是旧世界与新世界的分界线,是告别过去、拥抱未来的接合点,是西方文明从一种秩序更换为另一种秩序的中转站。因此,在本质上,这部电影与摩洛哥、与卡萨布兰卡、与战争本身,都没有必然的联系,而只能是好莱坞在历史中为锻造美利坚帝国所做出的种种努力中的一环——"卡萨布兰卡"这个能指几乎完全脱离了其固有的所指,成了一个普世性的指称,正如意大利符号学家安贝托·艾柯(Umberto Eco)所分析的那样:

> 所以说,《北非谍影》并不是"一部"电影,而是许多电影集合体,是一部"电影集"……当所有的原型肆无忌惮地拼成杂烩,便

需要我们读《荷马史诗》般地去挖掘文本深度了……我们隐隐感觉到,影片里的种种不合理之处似乎同时遵循着某个可以自圆其说的逻辑,并最终将叙事导向某个终极的意义(Eco, 1994, pp. 260—264)。

因此,是某种以美国为核心的世界新秩序的话语"创造"了"卡萨布兰卡",这座城市的符号特征已经远远超越其物理特征所能涵盖的范围,成为一个超时空的所在。在《北非谍影》风靡全球的同时,卡萨布兰卡成了非洲大陆最著名的城市之一,直至今日仍是某种与自由、逃亡、漂泊和流浪有关的乌托邦式的存在。在影片营造的虚构时空坐标系中,"卡萨布兰卡"这个概念原有的历史与文化内核被掩盖、剥离乃至倾覆,取而代之的是一套全新的文化殖民主义话语——只有在电影所设定的那个时间、那个情境、那个历史氛围中,卡萨布兰卡才有意义。

二战时期好莱坞产量最大的类型片是战争片,而最为成功的影片却是《北非谍影》这部极富浪漫色彩的爱情片,这再一次印证了罗斯福总统的观点:以纯粹娱乐形式出现的宣传才是最好的宣传。而《北非谍影》的成功,也为美利坚文化帝国的巩固提供了文本佐证——第二次世界大战成为对美国而言最为重要的历史转折点。当亚欧非各国在战火中饱受煎熬时,美国却收获了工业的复兴、军事的壮大与文化的繁荣。二战结束后,英法等欧洲强国已无法与美国分庭抗礼,美国在世界上"老大"的位置已然不可撼动。

5.4 好莱坞的衰落

很多学者将好莱坞在第二次世界大战之后的衰落归咎为电视在美国家庭的普及,而历史一再表明,新媒介的崛起并不必然导致旧媒介的衰落,将媒介技术视为左右人类信息获取路径的主导型因素,必然掉入技术决定论的窠臼,无益于在深层社会结构中把握大众传媒的演变过程。

其实,早在电视风靡之前,广播便已经对电影的统治地位构成了威胁。拉扎斯菲尔德(Paul Lazarsfeld)等人于 1945 年主持的一项调查表明:67% 的美国民众认为在公共服务问题上广播发挥了最积极的作用,其次是报纸(17%),电影则居于末尾(4%)。在被问及"如若必须让一种媒介在生活中消失,你希望是哪种"时,84% 的人选择了电影(Lazarsfeld and Field,1946,p.101)。这表明尽管在第二次世界大战期间电影业迎来了自诞生起最繁荣的时代,但电影媒介在美国大众的日常消费中已渐渐被以广播为代表的电子媒介全面超越。对此,罗伯特·斯科拉有个精妙的比喻:广播如同私家车,电影如同赶公车。他如是比较两者的关系:

> 有了广播,人们不必走出家门就能获得娱乐。尤其是,人们不必穿上盛装,"风尘仆仆"地奔到犯罪丛生、脏兮兮、冷冰冰的市区去……尽管广播无法取代歌剧院、交响乐剧场、美术馆和首轮影院,但人们却可以穿着睡袍,以自己最舒服的姿势,随时随地收听广播。相比昂贵的电影入场门票,收听广播的人所付出的代价

几可忽略不计——只有电费而已。另外,听广播的时候人们可以同时做饭、洗衣服、阅读、煲电话粥。对某个频道的节目不满,可以随时调整音量、更换频率(Sklar,1994,p.270)。

因此,与其说是新媒介技术本身加速了电影的衰落,不如说是以广播、电视为代表的家庭娱乐媒介比电影更加适应战后媒介消费者的消费习惯,从而在短期内赢得了广泛支持。诞生初期深受工人阶级喜爱的镍币剧院经由半个世纪的工业化发展,已经演变成一门昂贵的艺术。对于渐渐成为美国社会主体的中产阶级而言,看电影更像一种仪式,需要履行装扮、出门、入场、观看、离场、回家等一系列必要程序,其意蕴早非初期的"纯粹娱乐"概念所能涵括。

遗憾的是,好莱坞并未意识到电影受众的结构特征已在短短半个世纪间发生了颠覆性的变化,美国的电影从业者始终坚信自己的首要服务对象乃是工人阶级和移民,以及"为数庞大的文盲与半文盲阶层"(Ramsaye,1947,p.1),然而二战之后方兴未艾的媒介受众调查则表明,观影主体已经变成受教育程度较高、收入水平较高、年纪较轻的中产阶级男性。

据斯科拉考察,电影受众的上述转型是在1935至1945年这10年间完成的。在此期间,以米高梅为代表的大制片厂确立并完善了以大成本、高票房与明星制为主要特色的制片风格。潜在观众占美国总人口的比例从1935年的31%飙升至1945年的73.6%,其中绝大多数来自原本对电影不屑一顾的中产阶级和富裕阶层(Sklar,1994,p.271)。然而对于好莱坞的制片人和导演们而言,"大众情结"似乎是一个永远挥之不去的梦魇,他们似乎始终将"精英"视为敌人而将"人民"当作天然的朋友,其导致的直接后果就是好莱坞生产的影片的内容越来越

无法满足中产阶级的审美趣味。总而言之,二战结束后,好莱坞没有认清媒介环境的陡然变化,做出了"逆历史潮流而动"的决策,从而失去了主要受众群的支持。

因此,实际上从1946年开始,在二战期间达到巅峰的美国电影业便已面临票房收入大幅度下滑的状况,而此时家庭电视尚未开始普及。及至1953年,当46.2%的美国家庭已经拥有属于自己的电视机时,全国观影人数已经跌落到不及1946年水平的一半(Sklar, 1994, p.272)。对于好莱坞的衰落,电视的普及只是催化剂,根本原因在于社会结构与受众消费习惯的变迁,以及电影从业者在面临历史转折的关头做出的错误判断与错误决策。电视作为日常娱乐媒介在美国家庭中的普及,对于业已每况愈下的电影业而言不啻雪上加霜。电视不但与广播一样易于接收、方便消费,更同时兼容听觉和视觉两大符号系统。因此,甫一降生,立即成为电影业的头号敌人。然而,电影从业者仍天真地以为观众的大量流失乃是由于"电影拍得不好看",正如米高梅著名制片人塞缪尔·哥德温(Samuel Goldwyn)所言:"如果我们拍不出好看的电影来,就难怪人们宁愿待在家里看内容平庸的电视节目了"(Goldwyn, 1949, p.146)。

当然,好莱坞也曾试图通过与电视业"结盟"来实现共赢,这种努力主要包括两种方式:一是文本层面的内容合作,二是机构层面的资本并购。

在家庭电视普及早期,节目制作经验的匮乏和传媒人才的稀缺是阻碍电视产业迅速发展的最大瓶颈,而经历了黄金时代洗礼的好莱坞则正处于影片储备充足、各类人才济济的巅峰时期。一些电影大亨开始通过向电视台租售影片的方式与电视业合作,希求开拓新的赢利模

式。然而,这种合作很快变成了电影业的一场噩梦:当人们可以舒舒服服地坐在家里观赏旧片,就没人愿意花钱去电影院看什么新片了,反正新片迟早会变旧、迟早会在电视上播映。暂时的经济效应反而伤害了电影业最主要的利润来源,最终导致影视两大行业的内容合作迅即流产。

至于资本并购,早在电视尚未诞生的年代,以楚柯尔为代表的好莱坞先驱便已经尝试收购方兴未艾的广播网。1927年,派拉蒙以现金收购了纽约一家广播网49%的股份——这家广播网就是后来大名鼎鼎的哥伦比亚广播公司(CBS)。然而突如其来的大萧条给电影业带来了致命打击,派拉蒙影业一度面临破产窘境,CBS遂相时而动,及时购回派拉蒙所持的全部股份。二战结束后,资金丰盈的制片厂再度萌动收购广播网的心思,却又赶上司法部掀起对好莱坞的大规模反托拉斯诉讼,其结果就是"派拉蒙判决"的出台——自顾不暇的制片厂纷纷被迫与放映部门脱离,收购广播网成了更加遥不可及的梦想。

除却上述两种不甚成功的尝试外,在广播和电视蓬勃发展的初期,好莱坞对新媒介技术始终抱持冷漠甚至敌视的态度(Sklar, 1994, p.277)。整个20世纪30年代,大制片厂甚至禁止自己的签约演员以嘉宾身份参与电台节目的录制。直到30年代末,由于广播拥有的受众数量已大大超过了电影,好莱坞才不得不破例允许明星在电台节目中宣传自己的新片。广播电视业触怒好莱坞的另一举措,是对电影人才的大规模"挖角"。20世纪40年代晚期,电影业的日渐衰败导致大批B级片导演的出走,其中绝大部分人才都流入了电视业。对于他们来说,电视拍摄所要求的"低成本"、"高效率"与B级片的制作风格有很高的相似性,反而是拍惯高成本大片的著名电影导演无法适应电视

业更加显著的工业流水线风格。及至 60 年代早期,电视已经彻底取代了电影和广播,成为当之无愧的"第一媒介"。在一项关于受众对各类媒介态度问题的调查中,只有 2% 的受访者认为电影是日常生活中最重要的媒介。很多学者在比较电视与其他主要媒介在信息传播与提供娱乐方面的功能问题时,甚至只罗列广播、杂志与报纸,电影几乎被完全遗忘(Steiner, 1963, pp.29—30)。

当然,作为社会科学研究者,我们不能将电视的崛起和电影的衰落单纯视为新技术对旧技术的简单取代。电视对电影的超越并不表明电子传播技术比摄影传播技术高级,而毋宁说是前者的传播及经营模式更加符合二战之后迅速形成的以中产阶级为主体、以近郊为中心的城市文化格局。理论上,电视节目的制作者无法通过卖票收费的方式实现赢利,只能将播出时段打包卖给广告商;为获取更多的广告收入,电视网大量运用日渐成熟的受众调查技术,尽量制作风格不同的节目,分别迎合工人阶级、中产阶级和富裕阶层的口味,从而吸引不同层次的广告商,极大降低了自己运营的风险。因此,电视业的直接产品是"广播时段",借用约翰·费斯克的说法,电视节目传播的方式是两种金融经济的并行:生产者先将广播时段转化为电视节目,卖给潜在受众,再将潜在受众群卖给广告商,最终实现赢利(Fiske, 1987, p.311)。至于电影,则遵循着最传统的工业生产逻辑:生产者以文化创作的方式制作影片,借由交通运输的方式发行,并直接从受众手中收取"观看费"来实现赢利。在一部电影完成整个放映周期之前,没有任何可靠的方法能够预测受众是否"买账"。由是,在内容上电视得以比电影更加准确地预测受众的喜好,从而做到"弹无虚发";在经营中,借助广告商的资金维持运营也比呆板的"生产—销售"模式更少风险、

更易于维持政策的延续和稳定。

除受众结构变化和电视媒介挑战等"内忧"外,战后的好莱坞还面临着来自国际市场的"外患"。

美国电影业在二战时期的全面繁荣,在战争结束初期为制片厂带来了巨大利润。以意大利为例,仅1946年,意大利总计进口了600余部美国电影;至1948年,这一数字升至668部,而这一时期美国年均电影产量才不过460余部(Schatz,1999,p.463),这意味着意大利不但对当年的好莱坞新片"照单全收",更可消化相当数量的"库存"。再如1946年的英国,美国影片年纯收入高达6000万美元,几乎与八大片厂在美国本土的纯收入持平(Finler,1988,pp.286—287)。法国、德国和日本的情况也大抵如此。然而随着战后各国文化体系的重建和民族主义情绪的崛起,好莱坞电影再度被各国精英阶层视为"文化帝国主义"的帮凶而遭遇抵制。1947年8月,英国政府开始对美国电影开征高达75%的关税,征税的基准是影片的预期票房收入。这一严苛的限制政策导致整整七个月没有一部好莱坞影片在英国上映。其他两大欧洲电影生产国——法国和德国——在重建配给制度的同时竭力鼓励本国电影的生产,意大利的新现实主义影片甚至成功出口至美国,对僵化的好莱坞技术主义传统构成了严重的冲击。正如著名电影理论家安德烈·巴赞(André Bazin)中肯的评价:和意大利电影相比,好莱坞的一切"都如同玻璃板下压着的日本枯花一样呆滞"(Bazin,1973,p.94)。战争结束不到5年,原本占据好莱坞收入来源半壁江山的海外市场在各国政府的本土保护主义政策的作用下,迅速退化至边缘地位。在整个20世纪50年代,好莱坞不得不依靠与外国片商联合制片的方式来分一杯羹。

综上所述,好莱坞于第二次世界大战结束后的倾颓,其直接原因在于媒介环境的巨大变化,尤其是同为视听媒介的电视在美国普通家庭的迅速普及。然而从根源上看,造成好莱坞观众大量流失的原因则在于新媒介更加适应战后形成的社会文化结构。当以广播和电视为代表的新兴电子媒介以更加"体贴"的传播方式深入大众日常生活时,电影从业者却依旧沉浸在黄金时代的光荣与梦想之中,不但对社会变迁规律做出了错误的判断,更以因循守旧的姿态拒斥变革。可以说,好莱坞之"逆潮流而动"才是导致美国电影业在二战之后衰落的根源所在。而电视技术的成熟与普及,充其量只是催化剂。

随着电视逐渐成为最具全球影响力的大众媒介,电影在"美利坚文化帝国"的传播格局中长期稳居的"头把交椅"亦被电视取代。好莱坞的重振旗鼓,要待20世纪60年代晚期"新好莱坞"(new Hollywood)的复兴与崛起方能实现了(King, 2002, pp.1—4)。

结论　从好莱坞到第三世界

总体上,本书试图通过对早期电影业的历史进行"考古式"的发掘,来探寻美利坚文化帝国的"基因"与源流。文化帝国的建构是一个由内而外的过程。借助20世纪初期美国社会独特的结构,刚刚诞生的电影媒介得以迅速发展,并经过一系列文本及经营层面的调整,不但成为工人阶级和中产阶级共享的文化,更在很大程度上缓解了进步主义时期美国社会尖锐的阶级、种族与信仰冲突,将以移民为主体的美国社会整合为"美利坚民族"。早期好莱坞一方面通过制作娱乐性极强的电影文本,在美国与其他国家观众头脑中建构了以美国为中心的全球新秩序的想象;另一方面也在与国家权力和资本力量的博弈中"左右逢源",形成最有利于国际文化传播的产业格局,帮助美国完成了打造"美利坚帝国"的"大业"。

经过社会史、文本史和机构史三个维度的考察,文本旨在以好莱坞为切入口,考察美国建立全球文化帝国的权力机制。研究表明,文化帝国主义并非经济或军事帝国主义的附庸,而具有更加独特和深刻的历史渊源。本书认为,文化帝国的形成,体现在文化宗主国建构文化附属国国民关于文化身份的想象的过程之中。文化帝国主义是历

史地形成的,是社会变迁、文本变迁和机构变迁合力作用的结果。对文化帝国主义"基因"的考察,有助于我们在当代世界文化差序格局中反思民族文化的发展方向。

当然,研究他国媒介史,旨在为理解本国媒介的历史、现状和未来提供参照。"好莱坞"与"美利坚帝国"之间形成的历史性关系,给中国媒介研究者和媒介政策制定者,带来了哪些启示呢?

中国电影导演贾樟柯曾在一篇文章中这样写道:"不要担心我们的偏执,电影应该是一种娱乐,我们中的大部分人过去、现在都在捍卫电影作为娱乐的权利。但是,多元的态度不应该是专属于娱乐的专利,文化失去最后的栖身之地,大众的狂欢便开始成就新的专制。"①这大体上体现了许多当代电影导演的政治诉求。作为一个近代历史命运多舛、灾难频仍的国家,中国电影人运用这种传播媒介来表达政治理想、激励社会变革的愿望丝毫不亚于美国。

电影这种媒介与印刷术的不同之处在于,它在全世界范围内的发展与普及基本是同步的。中国第一部电影诞生于1905年的北京丰泰照相馆,拍的是京剧名宿谭鑫培的《定军山》,这比卢米埃尔兄弟最早在巴黎的咖啡馆里放映《园丁浇水》仅仅晚了10年。到20世纪30年代,好莱坞迎来"黄金时代",八大片厂竞相繁荣,而中国上海也出现了"明星"与"艺华"引领的左翼电影运动。不同的是,在面临空前民族危机的中国,将电影这一极富感染力与穿透力的新媒介视为大众娱乐的工具只能是种奢望。这就为以后半个多世纪中国电影的发展定下了基调:在这个国家里,电影通常是精英阶层的禁脔,它的使命是向芸

① 参见贾樟柯:《我不相信,你能猜对我们的结局》,载《南方周末》2010年7月22日。

芸众生传递民主、自由、启蒙、现代,以及民族独立的精神。1949年后的中国,政治运动频仍,政治力量对文化领域的干预时强时弱,而电影往往是政治空气宽松时所有艺术样式中取得成就最显眼的一种。例如1964年的《早春二月》,以及1986年的《芙蓉镇》。因此,在相当长的时间里,中国电影不是大众文化(尽管拥有良好的大众基础),而毋宁说是典型的葛兰西意义上的权力场,承载着官方意识形态与大众情绪的冲突与妥协。电影导演的阶级身份是很暧昧的,尽管他们无一例外地怀着大众情怀和娱乐精神,但体制内的稳固位置又似乎是无法抹除的记号。准确地说,电影导演是中国知识分子的一部分,在儒家传统的深刻影响下,他们既要忠心耿耿地维护"政统"和"法统",又要像古代的一切忠臣良将般坚守自己信仰的"道统"。这一状况,直到20世纪90年代中期才发生改变。

中国电影与西方电影的不同,不仅体现在社会功能上,更存在于文本特征之中。由于电影在中国一诞生就带有明确的政治意图,所以中国电影中甚少存在那种风靡于战后西方世界的名唤"后现代性"的东西。换言之,中国电影一定要表达些什么,肯定也好否定也好,总之要有价值判断。叙事结构的游戏在中国并不受欢迎,即使颇富异端色彩的第六代导演也在竭尽全力地表达(如贾樟柯所言),而不会赞同"没有价值判断的政治"(politics with no judgement)。

2010年夏天,洛杉矶一个独立电影节推出了中国导演娄烨的《春风沉醉的夜晚》,现场人满为患,基本都是西方人。影片在戛纳电影节拿了最佳剧本奖,又要去角逐台湾的金马奖。一周之后,《纽约时报》影评人丹尼斯·林(Dannis Lim)发表了不无溢美色彩的评论,核心要点就是影片虽背负着政治压力与文化禁忌的双重负担,却坚持捍卫着

"表达的自由"。① 相比之下，娄烨12年前那部略带实验色彩却几无政治表达的旧作《苏州河》就未曾引发强烈反响。显然，这是一个略带东方主义色彩的命题：后现代主义是西方世界的玩物，而中国导演当下的任务是引领中国民众走向现代。娄烨的影片借洛杉矶的剧院和《纽约时报》的评论站稳了脚跟，这是全球化时代里的常态。

无论如何，一个事实已是无法打破的，那就是无论在何种情况下谈论中国电影，好莱坞已经成了一个绕不开的话题。这对于第三世界的电影研究者和电影爱好者而言，都是无可奈何的事。无论将其树为学习的榜样抑或反抗的标靶，好莱坞作为一种特殊的精神存在已经在各国电影业的土壤里扎下深深的根基。诞生一百年来，好莱坞得以建构起一套如此光怪陆离的谱系，无所不包又无所不用其极，终于变成了电影领域内的"元概念"，就像"现代性"或"无意识"一般。由是，解读好莱坞就不仅仅是理解美国电影与美国文化的问题，而泛化为理解一切大众媒介文化的一个基本前提。

电影同时兼有犬牙相错的三种属性：一为艺术属性，二为工业属性，三为媒介属性。前两种为人所广泛熟知，第三种则甚少有人提及。作为艺术的电影，专注于影片自身，亦即"文本"；作为工业的电影，专注于影片生产的体系与过程，亦即"机构"；而作为媒介的电影，则将电影视为人与自身所处环境沟通的中介。在这个意义上，无论影片，还是影片的观众，都是嵌合在某种社会情境之中的。无论电影文本还是电影工业，离开了这一情境便毫无意义。例如，今天我们回过头看格里菲斯拍摄于1915年的《一个国家的诞生》，会觉得它从里到外透露

① 参见 Dannis Lim, "Parting Twin Curtains of Repression", in *The New York Times*, July 30, 2010。

着邪恶:对南北战争意义的误读、对三K党的歌颂以及对种族仇视的煽动,构成了这部"伟大影片"的主要内容。影片的美学水准深得彼时文化精英推崇,更取得超过一千万美元的天文数字般的票房收入(以1915年的标准来看)。只有在进步主义时代特殊的社会情境中把握电影观众与社会之间的关系,才能理解一部政治错误的电影缘何能在艺术与工业上大获成功。

20世纪人类社会的发展对既有社会等级、认识论传统、道德体系和美学思想的全面冲击是令人难以想象的,而好莱坞扮演了自下而上的文化力量,与自上而下的象征主义、表现主义、未来主义和唯美主义分庭抗礼,在危机深重、脆弱不堪的现代世界体系内建构了一种稳定的文化想象。正如苏珊·桑塔格所言,在人文主义与科学思维的挺进之中,旧的宗教与政治幻想并未如预想中那样制造大规模投奔现实的叛逃;相反,新的无信仰时代加强了对影像的效忠(Sontag, 1977)。在英法德意等老牌强国饱受战争之苦时,美国的制造业、运输业和军工业反而大发其财,兼其社会基本稳定、经济繁荣发展、政治大抵清明,无疑成了许多人向往的"乌托邦"。好莱坞的大行其道持续冲击欧洲根深蒂固的作者电影与写实传统,大成本剧情片、崭新的传播技术与制片实践、昂贵的明星制以及高不可攀的行业壁垒使得一战前旧秩序的回归变成了天方夜谭。好莱坞提升了电影在文化体系中的位置,当残酷的战争肆无忌惮地摧毁19世纪的传统、家庭、劳动与价值秩序时,卓别林与嘉宝扮演了救主的角色。

当然,阐述好莱坞的发迹史并非本书的主要议题。笔者无外乎想表明任何概念从无到有、从小到大、从地域到国际、从短暂到持久,莫不是嵌合在特定的社会语境之内的。电影的意义由拍摄者和观众共

同决定,而无论拍摄者还是观众都是无比复杂的历史概念。传统电影美学认定影片的品质是凝固、结晶、亘古不变的,如此非历史、非辩证的思维方式,其实干扰了我们对电影这一特殊大众媒介的理解。一代又一代的电影人与理论家,将观众视为丧失自我、缺乏独立思想与决断力的梦游人,如让·爱普斯坦(Jean Epstein)所喻,毒品招徕吸毒者,电影也有它的"瘾君子",影片与观众之间乃是生理需求关系(Epstein, 1925)。在用电影麻醉观众的问题上,好莱坞更是众矢之的。早在半个世纪之前,克拉考尔便语带讥讽地说:好莱坞影片将造梦的元素生硬地加入情节,除反映某些潜在的社会倾向外,毫无美学意义(Kracauer, 1997, p. 212)。这些说法不但非历史,而且都不利于全面认识电影。

新的民主化的电影美学本质上应当是一种媒介思想,从一开始就不承认艺术电影与商业电影的二分法。一部影片,无论采用何种手法拍摄、无论其导演拥有何种学位或技能、无论是改编自普利策奖小说还是意识流式的梦呓独白,都是由特定机构协作制作出来、经投影机投放至大屏幕并在影院连续上映给观众看的文化体,都遵循着相同的生产逻辑与传播模式。新技术(如 3D 和巨幕)与新技能(如蒙太奇或场面调度手段的革新)改变的只是电影传播链条中某一环节的形态,一如水彩或油彩、画布或铜版纸、马奈或毕沙罗,均无碍绘画依旧是绘画。以往对于电影本性的争论,常常纠结于文本一端;如今,研究者应当还原整个系统,在意义的生产、传播与消费之中展开民主化的电影研究。

旧式美学的颠覆意味着对传统电影研究方法的扬弃。没有任何亘古不变的"经典"标准,也不存在任何历久弥新的"品质"。优秀的

影片文本往往具有高度开放性,欢迎多种观点与思潮的解析,并竭尽所能使自己得以在较长一段时间内满足观众与社会之间沟通的需求。总而言之,就是要摒弃判断"好"与"坏"、"优秀"与"平庸"的绝对标准,在历史的框架里还原影片的本质。那些认定《一个国家的诞生》为伟大影片、认定里芬斯塔尔(Leni Riefenstahl)无论如何都是伟大导演的人,大多认定电影的本质存在于摄影术的技术特征之中,简而言之就是镜头的运动。看似冷峻中立,实则犯了一叶蔽目的错误。电影过去是,且一直会是艺术、工业与媒介的混合体,是社会建构的产物。《意志的胜利》(Der Sieg des Glaubens)无论将镜头运用得多么不凡与壮丽,都无法否认其效命于法西斯主义、将大众视为洗脑与教育对象的传统美学观。脱嵌于社会本应是电影人违背民主誓言的失格之举,却最终反讽地被尊奉为"永恒"或"历久弥新",这恰恰验证了本雅明对"暴力美学化"的疑虑远未因时代的进步而涤清,所谓电影艺术或艺术电影,依旧是权力差序格局顶端少数人的禁脔。

由是,在民主化新美学的谱系中,"价值判断"就成了核心概念,无论对影片的拍摄者还是观众而言。对此,苏珊·桑塔格的观点更加激进:艺术要求主观性、艺术可以说谎、艺术予人审美乐趣——但电影首先就根本不是一种艺术。电影像语言一样,是一种创造艺术作品的媒介。影片不但是对客观存在的事物的证明,更是一个人眼中所见到的事物的证明;不但是对世界的记录,更是对世界的评价(Sontag, 1977)。客观主义或写实主义,如新闻业的专业主义一样,更多是从业者将自身与其他行业区隔开来的理想状态;宣称电影应与宣传水火不容是一回事,两者的区别是否真能如理想主义者期盼的那样泾渭分明则是另一回事。宣传意味的不可避免决定了电影导演和电影观众必

然要对世界上通行的种种价值观做出判断与选择。为鼓吹战争的《铁翼雄鹰》和倡导和平的《西线无战事》赋予同等的历史地位,无疑是自欺欺人的[一个有趣的事实是,这两部影片分别为第一届与第三届美国电影学院奖最佳影片得主;另,近期美国电影艺术与科学学院为具有反犹主义倾向的法国导演让·吕克·戈达尔(Jean Luc Godard)颁发终身成就奖引发的争议,亦很耐人寻味,不免让我们思考"奥斯卡奖"在看待艺术与政治关系问题上的某些态度]。

由于电影的存在,影像与现代社会之间的关系远远超越绘画与照片社会功效的总和。费尔巴哈(Ludwig Andreas Feuerbach)对现代社会的评价是:重影像而轻实在,重副本而轻原件,重表现而轻现实,重外表而轻本质(Feuerbach,1957)。这已经是个没什么人会质疑的事实。多元化、无头绪的现代生活非但无法驾驭,甚至难以捕捉,而电影银幕则将流动的现实禁锢起来,赋予其一定的可供理解的意义,并填补过去、现在与未来之间的罅隙。同时,每一个人和每一种势力都在竭尽全力争夺对影像的解释权:资本主义追求电影带来的感官刺激与奇观体验,以此来软化阶级、种族与性别之间的伤痕;而芸芸众生则希图从影像中发掘激进政治的意图,改善自身生存的处境。

可这样一来,是否实在的社会变革就被虚拟的影像变革所取代了呢?或者说,消费影像的自由已被等同于自由本身?答案显然是否定的。从前文的论述中不难看出,电影作为一种天然具有文化民主化潜力的媒介,必然也是注定要与实际的、可感可触的社会变迁嵌合在一起的。本雅明和桑塔格高明地解释了电影的民主化力量,却在最后一刻站到了大众的对立面。无论将希望寄托于精英化的艺术电影,还是认定影像时代的到来注定了激进政治的终结,均体现出他们对旧式电

影美学的一分难以割舍的牵挂,以及对大众力量的一丝不信任。事实上,只要电影媒介的生产与传播模式尚未发生颠覆性变革,其与现实的关系就永不可能颠倒过来。如今,电影诞生已百余年,尽管曾遭遇电视的冲击和互联网的劫持,却始终未曾出现一种新的媒介形态可以完全替代电影的社会功能。穿着舒适的衣服走出家门、聚合于影院这一特殊空间、共享一种偏重视觉奇观的文化产品,并在集体的氛围中讨论影片之于自己大脑的种种可能,难道还有比这更具民主色彩的景象吗?事实上,电影之所以成为一种拥有巨大威望的艺术,在很大程度上恰恰源于其自身包孕着某些哪怕最高深艰涩的艺术理论也无法解释的东西。

至于"文化帝国主义"的命题,英国学者保罗·吉尔罗伊(Paul Gilroy)在其名著《帝国之后》(*After Empire*)中有一段精彩的评述:

> 社会的差异性日益显著,个体的焦虑感与日俱增,我们究竟该以何种姿态面对人们对陌生事物的恐惧与敌视,又该借由什么方式迎接相应而生的种种挑战?我们需弄清楚衡量相似性与差异性的标准是否已经发生有益的转变,进而淡化了人与人之间的疏离感、强化了人们对亲缘性的认识与重视。此外,还应明白,对20世纪种族迫害史的亲历可以让我们深刻理解"他者"的遭遇与痛楚,进而在普遍人性的基础上缔建和平……总而言之,人与人之间的共同之处远远多于相异之处,我们有能力互相对话、互相尊重。如果我们不想再犯错误,就必须在普遍人性的规范下约束自己的行为(Gilroy, 2004, pp.3—4)。

笔者认为,从这段话出发,可以为一切站在中国民族文化的立场

上从事媒介研究的学者提供一套可贵的向导。

第一，反对将"差异"政治化的一切企图。综观1950年之前的美国电影史，不难发现特定时期内的种族与阶级关系对社会文化的发展发挥着重要的作用。作为一种基于视觉符号系统的"想象共同体"，早期电影在提高民族凝聚力和建构文化身份问题上具有其他媒介"望尘莫及"的优势。但我们也必须看到，文化帝国的建立是一个由内而外的过程。美国之所以能在好莱坞的帮助下坐上全球文化霸主的宝座，一方面固然得益于其强大的经济实力，另一方面也与美国社会和人民做出的种种努力密切相关。好莱坞的诞生，是犹太人、新移民和工人阶级捍卫自身的文化生产及文化消费权利的过程；好莱坞的倾颓，也是电影生产者思维僵化、拒绝正视差异和社会变迁的结果。归根结底，全球性文化帝国的内核，是以尊重差异为基础的、具有高度向心力和凝聚力的民族国家。这一思路，是第三世界国家发展民族电影、鼓励本土传媒业的基本前提。

第二，无远弗届、自上而下的文化帝国，是不存在的。某一类文化产品对异文化的侵犯与征服，其成功与否并非取决于文化的生产者，而取决于文化的消费者。在文化生产过程和文化消费行为之间始终存在着密切的对话，消费者所面临的文本或实践是由生产条件决定的物质存在，而文本与实践所面临的消费者同时也是将一系列潜在意义为我所用的生产者（Storey，2009，pp.233—234）。好莱坞影片之所以风靡全球，并不因其是"同质化、麻痹性"的"文化工业"，而源于其在特定的历史与社会条件下为全球观众提供了想象的空间与抵抗的武器。而以"非民族"为特色的"美利坚民族性"，正是在略带民粹主义倾向的文化文本中，被潜移默化地输出至世界每个角落。

第三,在文化的生产和传播领域,"民族性"和"世界性"如鸟之两翼,是不可分割的。缺乏民族精神和独立意识的文化产品,纵然能取得无与伦比的商业成功,也无法为"文化帝国"的建构做出半点功效,从而纯粹沦为伪装成世界文化的异文化的注脚。所谓"互相对话"与"互相尊重",只能发生在互相平等的两个文化体之间。好莱坞的成功,恰恰源于其对美利坚民族性的重视。当代中国电影业是在对好莱坞的模仿和学习过程中逐步形成今日规模的,但时至今日仍无一人可以明确说出中国电影究竟包孕着怎样的中国形象。中国人的民族性有什么特征?这些特征是否足以克服社会变迁中出现的种种困顿?作为大众媒介的中国电影究竟为消除阶级差异和种族差异做出了哪些贡献?尤其重要的是,中国电影中有哪些元素可以被外国受众转化为可供消费的"乌托邦"或"抵抗力"?在这个意义上,由好莱坞倾力打造的"美利坚文化帝国"实际上提供给中国的民族电影很多深刻的警示——在欣赏、研究和批判的基础上,中国的电影研究者应当从事更具建设性的劳动。诚如尹鸿所言:

> 对于中国这个有着几千年东方文化历史和承受着浩大的现实磨难的民族来说,好莱坞电影不可能替代我们对本土现实、本土文化和本土体验的殷切关怀。因而,中国的本土电影也许应该成为一种艺术的力量……形成与好莱坞电影不同的……多元电影思潮……保持这种多元,当然不是根源于一种复活传统文化符号、推广民族神话、创造保守的国族一体的狭隘民族主义,也不是用"文化帝国主义"的借口来自我封闭,而是试图维护一种能够相互补充、相互借鉴、相互影响的世界格局……从一定程度上说,文化的多元,是文化活力的前提(尹鸿,2000,p.107)。

本书对美国电影业与文化帝国主义之间关系的考察止于20世纪50年代，原因是电视作为一种影响力更大的商业媒体走进千家万户之后，电影在美国乃至全世界传媒格局中的地位已大大衰落，其对文化帝国建构的重要性也有所降低。然而，在20世纪50年代之后的历史中我们看到，文化帝国主义在当代的发展有了很多新的内容与含义。例如，从乔治·赫伯特·布什发动海湾战争开始，到最近的阿富汗、伊拉克战争和利比亚军事冲突，一度在后殖民时代甚为少见的跨国军事行动似乎有了"复兴"的倾向；另外，从20世纪末开始，跨国公司成为全球信息流通的重要媒介，这也大大改变了20世纪50年代之前形成的传统文化传播形态。这些变化对文化帝国主义的内涵产生了哪些影响，甚至颠覆？在全球化浪潮难以逆转的今天，又应当如何廓清"民族"、"国家"和"民族文化"的边界？这些问题，需要通过后续的研究来解答。

参考文献

英文部分

Addison H. 2006. Must the Players Keep Young? Early Hollywood's Cult of Youth. Cinema Journal. 45: 3—26.

Adorno T, Horkheimer M. 1979. Dialectic of Enlightenment. London: Verso.

Allen R C, Gomery D. 1985. Film History: Theory and Practice. New York: Alfred A. Knopf.

Alexander C. 2003. The Bounty: The True Story of the Munity on the Bounty. New York: Penguin.

Althusser L. 1969. For Marx. London: Allen Lane.

Altman R. 1999. Film/Genre. London: BFI.

Anderson B. 1991. Imagined Communities: Reflections on the Origin and Spread of Nationalism. New York: Verso.

Ang I. 1985. Watching Dallas: Soap Opera and the Melodramatic Imagination. London: Methuen.

Ang I. 1996. Culture and Communication: Towards an Ethnographic Critique of Media Consumption in the Transnational Media Systen// Story J. What is Cultural Studies:

A Reader. London: Edward Arnold.

Ballinger A, Graydon D. 2007. The Rough Guide to Film Noir. London: Rough Guides.

Balio T. 1985. Struggles for Control. 1908—1930// Balio T. The American Film Industry. Madison: The University of Wisconsin Press.

Balio T. 1995. Selling Stars// Balio T. Grand Design: Hollywood as a Modern Business Enterprise. 1930—1939. Berkerly: University of California Press.

Barnett V L. 2008. The Novelist as Hollywood Star: Author Royalties and Studio Income in the 1920s. Film History. 20(3): 281—293.

Barrier M. 1999. Hollywood Cartoons: American Animation in Its Golden Age. New York: Oxford University Press.

Basinger J. 2006. The World War II Combat Film: Definition// Slocum J D. Hollywood and War: The Film Reader. New York: Routledge.

Barrett J. 2009. Shooting the Civil War: Cinema. History and American National Identity. New York: I. B. Tauris.

Barthes R. 1973. Mythologies. London: Paladin.

Bazin A. 1973. Jean Renoir. New York: Simon and Schuster.

Benjamin W. 2002. The Work of Art in the Age of Mechanical Reproduction// Benjamin W. Selected Writings. Cambridge: The Belknap Press of Harvard University Press.

Berger J. 1990. Ways of Seeing. London: Penguin.

Betts E. 1928. Heraclitus, or the Future of Films. London: Dutton.

Bhabha H K. 1990. Narrating the Nation// Bhabha H K. Nation and Narration. London: Routledge.

Bjork U J. 2000. The U. S. Commerce Department Aids Hollywood Exports. 1921—33. The Historian. 62: 1—7.

Black G D. 1998. The Catholic Crusade against the Movies, 1940—1975. Cambridge: Cambridge University Press.

Black G D. 1994. Hollywood Censored: Morality Codes, Catholics and the Movies. Cambridge: Cambridge University Press.

Borneman E. 1976. United States versus Hollywood: The Case Study of an Anti-trust Suit// Balio T. The American Film Industry. Madison: University of Wisconsin Press.

Bowser E. 1990. The Transformation of Cinema, 1907—1915. Berkerley: University of California Press.

Boyd-Barrett O. 1977. Media Imperialism: Towards an International Framework for the Analysis of Media Systems// Curran J, et al. Mass Communication and Society. London: Edward Arnold.

Boordwell D, et al. 1985. The Classical Hollywood Cinema: Film Style and Mode of Production to 1960. New York: Columbia University Press.

Castonguay J. 2006. The Spanish-American War in United States Media Culture// Slocum J D. Hollywood and War: The Film Reader. New York: Routledge.

Chafe W H. 1975. The American Woman: Her Changing Social, Economic and Political Roles, 1920—1970. New York: Oxford University Press.

Chambers II J. 2006. All Quiet on the Western Front: The Antiwar Film and the Modern Image of War// Slocum J D. Hollywood and War: The Film Reader. New York: Routledge.

Collins J. 1989. Uncommon Cultures: Popular Culture and Post-Modernism. London: Routledge.

Connor R P, et al. 1998. Cassell's Encyclopedia of Queer Myth. Symbol and Spirit: Gay, Lesbian, Bisexual, and Transgender Lore. New York: Cassell.

DeBauche L M. 2006. The United States' Film Industry and World War One// Slocum

J D. Hollywood and War: The Film Reader. New York: Routledge.

Debord G. 1995. The Society of the Spectacle. New York: Zone Books.

Dench E A. 2007. Advertising by Motion Pictures. Whitefish, MT: Kessinger Publishing.

Derrida J. 1978. Positions. London: Athlon Press.

Derrida J. 1998. Of Grammatology. Baltimore: Johns Hopkins University.

Deutsch J I. 1997. Coming Home from the Great War: World War I Veterans in American Film// Rollins P C, O'Connor J E. Hollywood's World War I: Motion Picture Images. Bowling Green State University Popular Press.

Dissanayake W. 2000. Issues in World Cinema// Hill J, et al. World Cinema: Critical Approaches. Oxford: Oxford University Press.

Doane M A. 1991. Femmes Fatales: Feminism, Film Theory and Psychoanalysis. New York: Routledge.

Doherty T. 1996. Hollywood, Main Street, and the Church: Trying to Censor the Movies before the Production Code// Couvares F G. Movie Censorship and American Culture. Washington D. C. : Smithsonian Institution Press.

Doherty T. 1999. Pre-Code Hollywood: Sex, Immorality, and Insurrection in American Cinema, 1930—1934. New York: Columbia University Press.

Doherty T. 2006. Leni Riefenstahl's Contribution to the American War Effort//Slocum J D. Hollywood and War: The Film Reader. New York: Routledge.

Dunning W. 1965. Essays on the Civil War and Reconstruction. New York: Harper and Row.

Dyer R. 1999. Entertainment and Utopia// Frith S, Goodwin A. The Cultural Studies Reader. London: Routledge.

Eagleton T. 1983. Literary Theory: An Introduction. Oxford: Blackwell.

Eco U. 1994. Casablanca, or the Clichés are Having a Ball// Maasik S, Solomon J.

Signs of Life in the USA. ; Readings on Popular Culture for Writers. Boston: Bedford Books.

Engels F. 2009. Letter to Joseph Bloch// Storey J. Cultural Theory and Popular Culture: A Reader. Harlow: Pearson Education.

Epstein J. 1925. Cinema. Paris: émile-Paul Frère.

Everson W K. 1978. American Silent Film. New York: Da Capo Press.

Facey P W. 1974. The Legion of Decency: A Sociological Analysis of the Emergence and Development of a Social Pressure Group. New York: Arno Press.

Feuerbach L. 1957. The Essence of Christianity. New York: Harper.

Fiedler L. 1957. The Middle against Both Ends// Rosenberg B, White D M. Mass Culture: The Popular Arts in America. New York: Macmillan.

Finler J. 1988. The Hollywood Story. New York: Crown.

Fiske J. 1987. Television Culture. London: Routledge.

Fiske J. 1989. Understanding Popular Culture. London: Unwin Hyman.

Fiske J. 1992. British Cultural Studies and Television// Allen R. Channels of Discourses, Reassembled: Television and Contemporary Criticism. Chapel Hill: The University of North Carolina Press.

Fredrickson G M. 1971. The Black Image in the White Mind: The Debate on Afro-American Character and Destiny, 1817—1914. New York: Harper.

Frith S. 1983. Sound Effects: Youth, Leisure and the Politics of Rock. London: Constable.

Ford H. 2009. The International Jew. New York: General Books LLC.

Foucault M. 1979. Discipline and Punish. Harmondsworth: Penguin.

Foucault M. 1989. The Archaeology of Knowledge. London: Routledge.

Gabbard K, Gabbard G O. 1990. Play It Again, Sigmund: Psychoanalysis and the Classical Hollywood Text. Journal of Popular Film & Television, 18(1).

Gabler N. 2007. Walt Disney: The Biography. Sight and Sound, 7(17).

Gilroy P. 2004. After Empire. London: Routledge.

Girous H A. 2008. Hollywood Film as Public Pedagogy: Education in the Crossfire. Afterimage, 35(5): 7—13.

Girveau B. 2006. Once upon a Time—Walt Disney: The Sources of Inspiration for the Disney Studios. London: Prestel.

Gish L. 1969. The Movies, Mr. Griffith and Me. Upper Saddle River, NJ: Prentice Hall.

Goldwyn S. 1949. Hollywood in the Television Age. Hollywood Quarterly, Vol. 4.

Gomery D. 1997. The Hollywood Studio System// Nowell-Smith G. The Oxford History of World Cinema. New York: Oxford University Press.

Gomery D. 2005a. Economic and Institutional Analysis: Hollywood as Monopoly Capitalism// Wayne M. Understanding Film: Marxist Perspectives. London: Pluto Press.

Gomery D. 2005b. The Hollywood Studio System: A History. London: BFI.

Grainge P, et al. 2007. Film History: An Introduction and Reader. University of Toronto Press.

Gramsci A. 1971. Selections from Prison Notebooks. London: Lawrence & Wishart.

Gramsci A. 2009. Hegemony, Intellectuals, and the State// Storey J. Cultural Theory and Popular Culture: A Reader. Harlow: Pearson Education.

Green T A. 1997. Folklore: An Encyclopedia of Beliefs, Customs, Tales, Music and Art. Santa Barbara, CA: ABC-CLIO.

Grieveson L. 2007. Why the Audience Mattered in Chicago in 1907// Grainge P, et al. Film History: An Introduction and Reader. University of Toronto Press.

Guback T H. 1985. Hollywood's International Market// Balio T. The American Film Industry, Revised Edition. Madison: The University of Wisconsin Press.

Hall B H. 1961. The Best Remaining Seats: The Story of the Golden Age of Movie Palace. New York: C. N. Potter.

Hall S. 1996. Race, Culture and Communications: Looking Backward and Forward at Cultural Studies// Storey J. What is Cultural Studies: A Reader. London: Edward Arnold.

Hall S. 2002a. Introduction// Hall S. Representation: Cultural Representation and Signifying Practices. London: Sage.

Hall S. 2002b. The Work of Representation// Hall S. Representation: Cultural Representation and Signifying Practices. London: Sage.

Hall S. 2003. Encoding/Decoding// Nightingale V, Ross K. Critical Readings: Media and Audiences. Maidenhead: Open University Press.

Harmetz A. 1992. Round Up the Usual Suspects: The Making of Casablanca: Bogart, Bergman, and World War II. New York: Hyperion.

Harris W G. 2002. Clark Gable: A Biography. New York: Harmony.

Hays W. 1954. Memoirs. Garden City, NY: Doubleday.

Herman E, Chomsky N. 1988. Manufacturing Consent: The Political Economy of the Mass Media. New York: Pantheon Books.

Hodges G R. 2004. Anna May Wong: From Laundryman's Daughter to Hollywood Legend. Basingstoke: Palgrave Macmillan.

Hoggart R. 1990. The Use of Literacy. Harmondsworth: Penguin.

Horen G. 2001. Class Struggles in Hollywood 1930—1950: Moguls, Mobsters, Stars, Reds and Trade Unionists. Austin: University of Texas Press.

Hüppauf B. 2006. Experiences of Modern Warfare and the Crisis of Representation// Slocum J D. Hollywood and War: The Film Reader. New York: Routledge.

Irwin W. 1975. House That Shadows Built. Manchester, NH: Ayer Co. Publishers.

Isenberg M. 2006. War on Film: The American Cinema and World War I. 1914—

1941// Slocum J D. Hollywood and War: The Film Reader. New York: Routledge.

Jacobs L. 1979. The Emergence of Film Art: The Evolution and Development of the Motion Picture As an Art, from 1900 to the Present. New York: Norton.

James D E. 2006. Film and the War: Representing Vietnam// Slocum J D. Hollywood and War: The Film Reader. New York: Routledge.

Jarvie I. 1992. Hollywood's Overseas Campaign, the North Atlantic Movie Trade 1920—1950. Cambridge: Cambridge University Press.

Jowett G. 1976. Film, the Democratic Art: A Social History of American Film. Boston: Little Brown.

Kaplan A. 2009. Imperial Melancholy in America. Raritan, 28(3): 13—32.

Katz E, Liebes T. 1985. Mutual Aid in the Decoding of Dallas: Preliminary Notes from a Cross-Cultural Study// Drummond P, Paterson R. Television in Transition. London: BFI.

Keegan J. 1989. The Second World War. New York: Viking.

Kelly A. 1997. Military Incompetence and the Cinema of the First World War: Paths of Glory// Rollins P C., O'Connor J E. Hollywood's World War I: Motion Picture Images. Bowling Green, OH: Bowling Green State University Popular Press.

Kent S R. 1927. Distributing the Product// Kennedy J P. The Story of the Film. Chicago: A. W. Shaw.

King G. 2002. New Hollywood Cinema: An Introduction. London: I. B. Tauris.

King G. 2006. Seriously Spectacular: "Authenticity" and "Art" in the War Epic// Slocum J D. Hollywood and War: The Film Reader. New York: Routledge.

Kirkendall R S. 1974. The United States, 1929—1945: Years of Crisis and Change. New York: McGraw-Hill.

Kitamura H. 2006. Hollywood's America. America's Hollywood. American Quarterly, 58(4): 1263—1274.

Klingsporn G. 2006. War, Film, History: American Images of "Real War"// Slocum J D. Hollywood and War: The Film Reader. New York: Routledge.

Koch H. 1973. Casablanca: Script and Legend. Woodstock, NY: Overlook Press.

Koppes C R, Black G D. 1987. Hollywood Goes to War: How Politics, Profits, and Propaganda Shaped World War II Movies. New York: Free Press.

Koppes C R, Black G D. 2006. Will This Picture Help to Win the War? // Slocum J D. Hollywood and War: The Film Reader. New York: Routledge.

Koszarski R. 1994. An Evening's Entertainment: The Age of the Silent Feature Picture, 1915—1928. Berkerly: University of California Press.

Kracauer S. 1997. Theory of Film. Princeton: Princeton University Press.

Kroeber A L, Kluckhohn C. 2001. Culture: A Critical Review of Concepts and Definitions. Santa Barara: Greenwood Press.

Lacan J. 1989. Four Fundamental Concepts in Psychoanalysis. New York: Norton.

Lacan J. 2009. The Mirror Stage// Storey J. Cultural Theory and Popular Culture: A Reader. Harlow: Pearson Education.

Laclau E. 1993. Discourse// Goodin R E, Pettit P. A Companion to Contemporary Political Philosophy. London: Blackwell.

Lang K, Lang G. 2000. How Americans View the World// Tumber H. Media Power, Professionals and Policies. London: Routledge.

Lash S M, Urry J. 1994. Economies of Signs and Space. London: Sage.

Lazarsfeld P F, Field H. 1946. The People Look at Radio. Chapel Hill, NC: The University of North Carolina Press.

Leavis Q D. 1978. Fiction and the Reading Public. London: Chatto and Windus.

Lee Chin-chuan. 1979. Media Imperialism Reconsidered. Beverly Hills: Sage.

Lenin V I. 1963. Imperialism: The Highest Stage of Capitalism// Lenin V I. Selected Works. Moscow: Progress Publishers.

Lewis J. 2000. Hollywood versus Hardcore: How the Struggle over Censorship Saved the Modern Film Industry. New York: New York University Press.

Liebes T, Katz E. 1990. The Export of Meaning: Cross-Cultural Readings of "Dallas." Oxford: Oxford University Press.

Lichtenstein N. 1982. Labor's War at Home. New York: Cambridge University Press.

Lingeman R R. 1970. Don't You Know There's a War On? The American Home Front, 1941—1945. New York: Putnam's.

Lippmann W. 1925. The Phantom Public. New York: Harcourt Brace.

Lipsitz G. 1990. Time Passages: Collective Memory and American Popular Culture. Minneapolis: University of Minnesota Press.

Maltby R. 1983. Harmless Entertainment: Hollywood and the Ideology of Consensus. Metuchen, NJ: Scarecrow Press.

Maltby R. 1995. The Production Code and the Hays Office// Balio T. Grand Design: Hollywood as a Modern Business Enterprise, 1930—1939. Berkeley: University of California Press.

Maltin L. 1973. Pinocchio// Maltin L. The Disney Book. New York: Crown Publishers.

Mann A. 1963. The Progressive Era: Liberal Renaissance or Liberal Failure? New York: Holt, Rinehart and Winston.

May L. 1980. Screening Out the Past: The Birth of Mass Culture and the Motion Picture Industry. New York: Oxford University Press.

May L. 2006. Hollywood and the World War II Conversion Narrative// Slocum J D. Hollywood and War: The Film Reader. New York: Routledge.

McIntosh W D, et al. 2003. Are the Liberal Good in Hollywood? Characteristics of Political Figures in Popular Films from 1945 to 1998. Communication Reports, 16: 1—57.

Mead G H. 1926. The Nature of Aesthetic Experience. International Journal of Ethics,

36: 13—17.

Merritt R. 1985. Nickelodeon Theaters, 1905—1914: Building an Audience for the Movies// Balio T. The American Film Industry. Madison: The University of Wisconsin Press.

Miller T, et al. 2001. Global Hollywood. London: BFI.

Morley D. 2006. Globalization and Cultural Imperialism Reconsidered: Old Questions in New Guises// Curran J, Morley D. Media and Cultural Theory. London: Routledge.

Mulvey L. 1975. Visual Pleasure and Narrative Cinema. Screen, 16(3): 6—18.

Musser C. 1991. Before the Nickelodeon: Edwin S. Porter and the Edison Manufacturing Company. Berkeley: University of California Press.

Musser C. 2002. Introducing Cinema to the American Public: The Vitascope in the United States, 1896—1897// Waller G. Moviegoing in America: A Sourcebook in the History of Film Exhibition. Oxford: Blackwell.

Naremore J. 2008. More Than Night: Film Noir in Its Contexts. Berkeley: University of California Press.

Nash G D. 1991. Creating the West: Historical Interpretations, 1890—1990. Albuquerque: University of New Mexico Press.

Negus K, Román-Velázquez P. 2000. Globalization and Cultural Identities// Curran J, Gurevitch M. Mass Media and Society. London: Arnold.

Nordenstreng K, Varis T. 1973. The Nonhomogeneity of National State and the International Flow of Communication// Gerbner G, et al. Communication Technology and Social Policy. New York: John Wiley.

Nowell-Smith G. 1997. General Introduction// Nowell-Smith G. The Oxford History of World Cinema. New York: Oxford University Press.

Perker R A C. 1989. Struggle for Survival: The History of the Second World War.

New York: Oxford University Press.

Parkinson D. 1995. History of Film. London: Thames and Hudson.

Pearson R. 1997a. Early Cinema// Nowell-Smith G. The Oxford History of World Cinema. New York: Oxford University Press.

Pearson R. 1997b. Transitional Cinema// Nowell-Smith G. The Oxford History of World Cinema. New York: Oxford University Press.

Powdermaker H. 1950. Hollywood, The Dream Factory: An Anthropologist Looks at the Movies. Boston: Little Brown.

Puttnam D. 1997. The Undeclared War: The Struggle for Control of the World's Film Industry. London: HarperCollins.

Ramsaye T. 1947. The Rise and Place of the Motion Picture. The Annals of the American Academy of Political and Social Science, 254.

Ray R B. 1985. A Certain Tendency of the Hollywood Cinema, 1930—1980. Princeton: Princeton University Press.

Roeder Jr. G H. 2006. War as a Way of Seeing// Slocum J D. Hollywood and War: The Film Reader. New York: Routledge.

Rogin M. 2006. Make My Day! Spectacles as Amnesia in Imperial Politics// Slocum J D. Hollywood and War: The Film Reader. New York: Routledge.

Ross A. 1989. No Respect: Intellectuals and Popular Culture. London: Routledge.

Ross S J. 1999. Working-Class Hollywood: Silent Film and the Shaping of Class in America. Princeton, NJ: Princeton University Press.

Rothman W. 2004. The "I" of the Camera: Essays in Film Criticism, History and Aesthetics. Cambridge: Cambridge University Press.

Said E. 1985. Orientalism. Harmondsworth: Penguin.

Said E. 1993. Culture and Imperialism. New York: Vintage Books.

Salwen M B. 1991. Cultural Imperialism: A Media Effect Approach. Critical Studies

in Mass Communication, 8: 29—38.

Sbardellati J. 2008. Brassbound G-Men and Celluloid Reds: The FBI's Search for Communist Propaganda in Wartime Hollywood. Film History, Vol. 20 (4): 412—436.

Schatz T. 1999. Boom and Bust: American Cinema in the 1940s. Berkeley: University of California Press.

Schatz T. 2006. World War II and the Hollywood War Film// Slocum J D. Hollywood and War: The Film Reader. New York: Routledge.

Schiller H I. 1969. Mass Communication and American Empire. New York: Kelly.

Schudson M. 1978. Discovering the News: A Social History of American Newspapers. New York: Basic Books.

Schudson M. 2000. The Sociology of News Production Revisited (Again)// Curran J, Gurevitch M. Mass Media and Society. London: Arnold.

Scott A J. 2005. On Hollywood: The Place, The Industry. Princeton University Press.

Segrave K. 1997. American Film Abroad: Hollywood Domination of the World's Movie Screens. Jefferson, NC: McFarland.

Shils E. 1978. Mass Society and Its Culture// Davison P, et al. Literary Taste, Culture, and Mass Communication, Volume I. Cambridge: Chadwyck Healey.

Shindler C. 1996. Hollywood in Crisis: Cinema and American Society, 1929—1939. New York: Routledge.

Simon S. 1993. The Film of D. W. Griffith. Cambridge: Cambridge University Press.

Sinclair J. 1996. Culture and Trade: Some Theoretical and Practical Considerations// McAnany E G, Wilkinson K T. Mass Media and Free Trade: NAFTA and the Cultural Industries. Austin: University of Texas Press.

Sklar R. 1994. Movie-Made America: A Cultural History of American Movies. New York: Vintage.

Smith A. 1991. National Identity. London: Penguin.

Smyth J E. 2006. Reconstructing American Historical Cinema: From Cimarron to Citizen Kane. Lexington: The University Press of Kentucky.

Sontag S. 1977. On Photography. New York: Farrar, Straus and Giroux.

Sorlin P. 2006. War and Cinema: Interpreting the Relationship// Slocum J D. Hollywood and War: The Film Reader. New York: Routledge.

Southern D W. 2005. The Progressive Era and Race: Reaction and Reform, 1900—1917. Wheeling, IL: Harlan Davidson.

Sperling C W, Millner C. 1994. Hollywood Be Thy Name: The Warner Bros Story. Rocklin, CA: Prima.

St. John R. 1945. Movie Lot to Beachhead: The Motion Picture Goes to War. Garden City, NY: Doubleday.

Stacey J. 1994. Star Gazing: Hollywood and Female Spectatorship. London: Routledge.

Staggs S. 2002. Close Up on Sunset Boulevard: Billy Wilder, Norma Desmond and the Dark Hollywood Dream. New York: St. Martins's Griffin.

Steiner G A. 1963. The People Look at Television: A Study of Audience Attitudes. New York: Knopf.

Storey J. 2002. The Articulation of Memory and Desire: From Vietnam to the War in the Persian Gulf// Grainge P. Memory and Popular Film. Manchester University Press.

Storey J. 2009. Cultural Theory and Popular Culture: An Introduction. Harlow: Pearson Education.

Taylor C. 1996. The Re-Birth of the Aesthetic in Cinema// Bernardi D. The Birth of Whiteness: Race and the Emergence of U.S. Cinema. New Brunswick, NJ: Rutgers University Press.

Thompson K. 1986. Exporting Entertainment: America in the World Film Market, 1907—1934. London: BFI.

Thomson D. 1992. Showman: The Life of David O. Selznick. New York: Knopf.

Tompson E P. 1980. The Making of the English Working Class. Harmondsworth: Penguin.

Tomlinson J. 1991. Cultural Imperialism: A Critical Introduction. London: Pinter Publishers.

Trumpbour J. 2002. Selling Hollywood to the World: U. S. and European Struggles for Mastery of the Global Film Industry 1920—1950. Cambridge: Cambridge University Press.

Uricchio W. 1997. The First World War and the Crisis in Europe// Nowell-Smith G. The Oxford History of World Cinema. New York: Oxford University Press.

Vasey R. 1997. The World-Wide Spread of Cinema// Nowell-Smith G. The Oxford History of World Cinema. New York: Oxford University Press.

Veitch J. 2000. Reading Hollywood. Salmagunde, 126/127: 192—221.

Weeler M. 2006. Hollywood: Politics and Society. London: BFI.

Wechsler J. 1953. The Age of Suspicion. New York: Random House.

White L A. 2001. Reconsidering Cultural Imperialism Theory. Transitional Broadcasting Studies, 6.

Williams R. 1983. Keywords. London: Fontana.

Willis P. 1990. Common Culture. Buckingham: Open University Press.

Winter J M. 1989. The Experience of World War I. New York: Oxford University Press.

Winter T. 1997. The Training of Colored Troops: A Cinematic Effort to Promote National Cohesion// Rollins P C, O'Connor J E. Hollywood's World War I: Motion Picture Images. Bowling Green, OH: Bowling Green State University Popular Press.

Woll A L. 1977. The Latin Image in American Film. Los Angeles: UCLA Latin American Center Publications.

Wright W. 1975. Sixguns and Society: A Structural Study of the Western. Berkeley: University of California Press.

Young C. 2006. Missing Action: POW Films, Brainwashing and the Korean War, 1954—1968// Slocum J D. Hollywood and War: The Film Reader. New York: Routledge.

Young R A. 2003. Munity of the Bounty and the Story of Pitcairn Island: 1790—1894. Honululu: University Press of the Pacific.

Zizek S. 2006. Passions of the Real, Passions of Semblance// Slocum J D. Hollywood and War: The Film Reader. New York: Routledge.

Zizek S. 1991. Looking Awry: An Introduction to Jacques Lacan through Popular Culture. Cambridge, MA: MIT Press.

中文部分

陈静瑜. 2007. 美国史. 台北：三民书局.

陈南. 2004. 外国电影史教程. 上海：同济大学出版社.

程国强. 1985. 美国史. 台北：华欣文化事业中心.

邓烛非. 1996. 世界电影艺术史纲. 北京：中国广播电视出版社.

韩莓. 2002. 流转的星河：欧美电影发展史. 长沙：湖南人民出版社.

何建平. 2006. 好莱坞电影机制研究. 上海：三联书店.

何顺果. 2001. 美国史通论. 上海：学林出版社.

华明. 2006. 西方先锋派电影史论. 北京：中国电影出版社.

滑明达. 2009. 美国电影的跨文化解读. 北京：中国社会科学出版社.

黄安年. 1989. 二十世纪美国史. 石家庄：河北人民出版社.

黄文达. 2004. 外国电影发展史. 上海：华东师范大学出版社.

纪令仪. 2003. 世界艺术史(电影卷). 北京：东方出版社.

姜玢. 2002. 凝视现代性：三四十年代上海电影文化与好莱坞因素. 史林, 3：98—105.

蓝爱国. 2003. 好莱坞主义：影像民间及其工业化. 桂林：广西师范大学出版社.

蓝爱国. 2008. 启示与借鉴：好莱坞的意识形态策略. 艺术广角, 1：4—9.

李彬, 常江. 2009. 视觉文化视域中的传媒政治：对奥斯卡提名影片"对话尼克松"的解读. 岭南新闻探索, 2：65—68.

李道新. 2001. 好莱坞电影在中国的独特处境及历史命运. 当代电影, 6：85—88.

李少白. 1991. 电影历史及理论. 北京：文化艺术出版社.

李亦中. 2008. 好莱坞影响力探究. 现代传播, 2：71—75.

凌振元. 1989. 中外电影简史. 上海科学技术文献出版社.

卢燕. 2006. 聚焦好莱坞：文化与市场对接. 北京大学出版社.

潘天强. 2007. 新编西方电影简明教程. 上海：复旦大学出版社.

邵牧君. 1988. 美国电影史事拾零. 桂林：漓江出版社.

邵牧君. 2005. 西方电影史论. 北京：高等教育出版社.

沈寂. 2008. 话说电影. 上海三联书店.

石同云. 2002. 好莱坞阴影笼罩下的英国电影. 北京电影学院学报, 2：7—18.

屠明非. 2009. 电影技术艺术互动史. 北京：中国电影出版社.

王晓德. 2009. 文化帝国主义命题源流考. 学海, 2：28—37.

王宜文. 1998. 世界电影艺术发展史教程. 北京师范大学出版社.

萧知纬, 尹鸿. 2005. 好莱坞在中国：1897—1950 年. 何美, 译. 当代电影, 6：65—73.

杨伯溆. 2002. 全球化：起源、发展和影响. 北京：人民出版社.

杨生茂, 陆镜生. 1994. 美国史新编. 北京：中国人民大学出版社.

尹鸿. 2000. 全球化、好莱坞与民族电影. 文艺研究, 6：98—107.

尹鸿，邓光辉. 2000. 世界电影史话. 北京：国际文化出版公司.

张爱华. 2009. 当代好莱坞：电影风格与全球化市场策略. 北京：中国电影出版社.

张专. 1999. 西方电影艺术史略. 北京：中国广播电视出版社.

郑亚玲，胡滨. 1995. 外国电影史. 北京：中国广播电视出版社.

周宪. 2008. 视觉文化的转向. 北京大学出版社.

周星，王宜文，等. 2005. 影视艺术史. 桂林：广西师范大学出版社.

左孝本. 1993. 世界战争电影奇观. 北京：海潮出版社.

附录 文中所涉影片列表

影片	年代	发行公司	导演	制片人	类型	备注
The Birth of a Nation 一个国家的诞生	1915	Epoch	D. W. Griffith	D. W. Griffith H. Aitken	剧情/历史/爱情/战争/西部	第一部真正意义上的成功商业片,默片。
The Thief of Bagdad 巴格达大盗	1924	UA	Raoul Walsh	D. Fairbanks	冒险/家庭/幻想/爱情	
The Gold Rush 淘金记	1925	UA	C. Chaplin	C. Chaplin	冒险/喜剧/家庭/爱情/西部	AFI百年百片第74位(1998年版)、第58位(2007年版),默片。
Wings 铁翼雄鹰	1927	Paramount	W. Wellman	L. Hubbard	剧情/爱情/战争/动作	第一部奥斯卡最佳影片(1929),默片。
The Broadway Melody 百老汇之歌	1929	MGM	H. Beaumont	I. Thalberg L. Weingarten	音乐/爱情	奥斯卡最佳影片(1930),第一部真正意义上的歌舞长片。

（续表）

影片	年代	发行公司	导演	制片人	类型	备注
All Quiet on the Western Front 西线无战事	1930	Universal	L. Milestone	C. Laemmle, Jr.	动作/剧情/战争	奥斯卡最佳影片（1930），AFI百年百片第54位（1998年版）。
City Lights 城市之光	1931	UA	C. Chaplin	C. Chaplin	喜剧/剧情/爱情	AFI百年百片第76位（1998年版）、第11位（2007年版）。
Cimarron 壮志千秋	1931	RKO	W. Ruggles	W. LeBaron	剧情/西部	奥斯卡最佳影片（1931）。
Ground Hotel 大饭店	1932	MGM	E. Goulding	I. Thalberg	剧情/爱情	奥斯卡最佳影片（1932）。
Cavalcade 乱世春秋	1933	Fox	F. Lloyd	F. Lloyd W. Sheehan	剧情/爱情/战争	奥斯卡最佳影片（1934）。
King Kong 金刚	1933	RKO	M. Cooper	E. Schoedsack M. Cooper, et al	动作/冒险/幻想/惊悚/爱情/科幻	AFI百年百片第43位（1998年版）、第41位（2007年版）。
It Happened One Night 一夜风流	1934	Columbia	F. Capra	F. Capra H. Cohn	喜剧/爱情	奥斯卡最佳影片（1935），AFI百年百片第35位（1998年版）、第46位（2007年版）。
The Merry Widow 风流寡妇	1934	MGM	E. Lubitsch	E. Lubitsch I. Thalberg	音乐/喜剧/爱情	
Mutiny on the Bounty 叛舰喋血记	1935	MGM	F. Lloyd	I. Thalberg	冒险/剧情/历史	奥斯卡最佳影片（1936），AFI百年百片第86位（1998年版）。

(续表)

影片	年代	发行公司	导演	制片人	类型	备注
Barbary Coast 北非海岸	1935	UA	H. Hawks	S. Goldwyn	冒险/剧情/爱情/西部	
Anna Karenina 安娜·卡列尼那	1935	MGM	C. Brown	D. O. Selznick	剧情/爱情	
A Tale of Two Cities 双城记	1935	MGM	J. Conway	D. O. Selznick	历史/战争/爱情/剧情	
Modern Times 摩登时代	1936	UA	C. Chaplin	C. Chaplin	喜剧/剧情/爱情	AFI百年百片第81位(1998年版)、第78位(2007年版)。
The Great Ziegfeld 歌舞大王齐格飞	1936	MGM	R. Z. Leonard	H. Stromberg	传记/剧情/音乐/爱情	奥斯卡最佳影片(1937)。
Tarzan Escapes 泰山大逃亡	1936	MGM	R. Thorpe et al	B. H. Hyman	动作/冒险	
Klondike Annie 克朗迪克·安妮	1936	Paramount	R. Walsh	W. LeBaron	喜剧	
The Life of Emile Zola 左拉传	1937	Warner Bros.	W. Dieterle	H. Blanke	传记/剧情	奥斯卡最佳影片(1938)。
Snow White and the Seven Dwarfs 白雪公主与七个小矮人	1937	Disney	D. Hans, et al	W. Disney	动画/家庭/幻想/音乐/爱情	总共发行8次,美国有史以来最赚钱的影片之一,AFI百年百片第49位(1998年版)、第34位(2007年版)。

（续表）

影片	年代	发行公司	导演	制片人	类型	备注
The Good Earth 大地	1937	MGM	S. Franklin	I. Thalberg	剧情/爱情	改编自诺贝尔文学奖得主赛珍珠的小说,获两项奥斯卡奖（1938）。
You Can't Take It with You 浮生若梦	1938	Columbia	F. Capra	F. Capra	喜剧/爱情	奥斯卡最佳影片（1939）。
A Christmas Carol 圣诞颂歌	1938	MGM	E. L. Martin	J. Mankiewicz	幻想/剧情	
The Wizard of Oz 绿野仙踪	1939	MGM	V. Fleming	M. LeRoy	冒险/幻想/音乐/家庭	获两项奥斯卡奖（1940），AFI百年百片第6位（1998年版）、第10位（2007年版）。
Gone with the Wind 乱世佳人	1939	MGM	V. Fleming	D. O. Selznick	剧情/爱情/战争	奥斯卡最佳影片（1940），AFI百年百片第4位（1998年版）、第6位（2007年版）。
The Great Dictator 大独裁者	1940	UA	C. Chaplin	W. Dryden C. Chaplin	喜剧/剧情/战争	
Pinocchio 木偶奇遇记	1940	Disney	B. Sharpteen	W. Disney	动画/剧情/家庭/幻想/音乐	总共发行8次。
Foreign Correspondent 驻外记者	1940	UA	A. Hitchcock	W. Wanger	悬疑/爱情/惊悚/战争	
Waterloo Bridge 魂断蓝桥	1940	MGM	M. LeRoy	D. Franklin	剧情/战争/爱情	在中国内地极受欢迎。

（续表）

影片	年代	发行公司	导演	制片人	类型	备注
Rebecca 蝴蝶梦	1940	UA	A. Hitchcock	D. O. Selznick	悬疑/爱情/惊悚	奥斯卡最佳影片(1941)。
How Green Was My Valley 青山翠谷	1941	20th Century Fox	J. Ford	D. F. Zanuck	剧情/家庭	奥斯卡最佳影片(1942)。
Citizen Kane 公民凯恩	1941	RKO	O. Welles	O. Welles	悬疑/剧情/传记	AFI百年百片第1位(1998年版)、第1位(2007年版)。
Casablanca 北非谍影	1942	Warner Bros.	M. Curtiz	H. B. Wallis	剧情/爱情/战争	奥斯卡最佳影片(1943)，AFI百年百片第2位(1998年版)、第3位(2007年版)。
Double Indemnity 双重保险	1944	Paramount	B. Wilder	B. DeSylva J. Sistrom	犯罪/惊悚/黑色电影	AFI百年百片第38位(1998年版)、第29位(2007年版)。
Notorious 美人计	1946	RKO	A. Hitchcock	A. Hitchcock	爱情/惊悚/黑色电影	
Sunset Boulevard 日落大道	1950	Paramount	B. Wilder	C. Brackett	剧情/黑色电影	AFI百年百片第12位(1998年版)、第16位(2007年版)。
The Moon is Blue 蓝月亮	1953	UA	O. Preminger	O. Preminger	喜剧	
The Wild One 飞车党	1953	Columbia	L. Benedeck	S. Kramer	剧情	
East of Eden 伊甸之东	1955	Warner Bros.	E. Kazan	E. Kazan	剧情	
Baby Doll 玩偶	1956	Warner Bros.	E. Kazan	E. Kazan T. Williams	剧情	

后 记

人们告诉我,一切学术著作都应有个叫作"致谢"的部分,尤其是以博士论文为基础的专著——这大抵是我们无可选择的社会风习使然。而实际情况是:对于应当深深感谢的人,书后几段浮光掠影的文字根本不足表达本人心意之万一;对于无需感激却又出于种种原因必须被提及的人,一套套空洞无物的致辞又会显得格外徒劳。所以,不如换个方式,用讲故事的方式,把生命关键节点上出现的人物串联起来,以表明他们如何影响并改变了一个有志以学术为毕生事业的年轻人的生命。

我出生于中国东北一个普通的城市家庭。我的父母都是平凡无奇的普通人,生于"大跃进"时期,在"文化大革命"中接受教育,并在那个混乱时代行将就木之前,顶着"知识青年"的光环在农村长期生活。在 90 年代初的经济狂飙中,父亲曾拥有相当成功的从商经验,但随之而来的经济冷却及东北老工业基地的衰落,令身在国企的他坠入了人生的谷底,并最终彻底离开曾经将他推上事业巅峰的体制。我的母亲身上,则集中体现着中国传统女性的一切美德——她以不可计数的自我牺牲,维护并成全着我与父亲的进取。她智商极高,心思缜密,

曾就读东北地区最好的中学——东北师大附中（与我是校友），并使自己成为整个长春市数一数二的胶片冲印师。我读小学时，她曾因业务出色而被俄罗斯的企业聘请，却因外婆病危而中断海外事业归国。不过，她的人生低谷，源自摄影技术的进步：当数码取代胶片成为主流视觉传播介质，她所掌握的那套复杂的光化学技术在几年间成了鸡肋，任何一个会用制图软件的大学毕业生都能胜任她的工作。黯然之下，她提前退休，草草终止了自己无比热爱的事业。

这就是我的父母。在长春这样的老牌工业城市，他们都是再平凡不过的平凡人。他们生于政治运动频仍的年代，品尝过改革开放的成果，也在传统工业衰落的进程中遭遇挫折；尽管一生坎坷，却始终保持着乐观积极的生活态度，并时刻以这种精神感染着我。直到 19 岁离开家乡，他们是我最有力的支持者，不但给了我安定的生活，还尽力给了我选择活法的自由——对于他们那个年代的人而言，能做到后一点很难。如今，我远离他们已整整十年，只在逢年过节才能短暂团聚。在这个剧烈变动的年代里，远离家乡与父母、去大城市生活是很多年轻人的选择，这似无可指摘；但在最累、最辛苦、最孤独的时候，总是会下意识地哼起罗大佑的那首歌："岁月掩不住爹娘纯朴的笑容，梦中的姑娘依然长发迎空。"

离开父母后，我只身一人开始了远在北京的求学生涯，成为北京大学恢复新闻教育后的第一届大学生。不过，我们这届"黄埔一期"不但远没有想象中那样光鲜，反而比其他院系的北大人承担了更多的压力。虽然号称"恢复新闻教育"，但毋宁说是从零开始。入学前两年，就连专业必修课的老师都参差不齐，这一状况直到程曼丽和徐泓等名师加盟后，才有显著改观。我至今仍记得，第一门专业课是陈昌凤先

生的"中国新闻传播史"。她那时身兼副院长和新闻学系的系主任,是北大恢复新闻教育"筚路蓝缕"的奠基人。在一节课上,她带我们讨论名噪一时的"蓝极速网吧大火"事件。做总结发言时,她说:"你们以后可能做媒体,也可能不做媒体,无论怎样,都请记住,新闻教育的价值核心是悲天悯人,这不会变。"那是我在迷茫许久后,第一次从自己的专业学习中找到"感觉";也是从那一刻开始,我有了建构世界观的基础。先生言中了:"黄埔一期"的很多同学并未进入传媒业,我们散落在地产业、金融业、教育业等各行各业,但有了这个"悲天悯人",我们都成了新闻教育的受益者。

用句从英文套用过来的别扭中文来说:陈昌凤先生对我的影响,是如何强调也不为过的。她的学养,她的善良,她的美,"润物细无声"般哺育了我们这帮贸然闯入新闻传播世界的孩子。她的教育理念,大致可用两个词来形容。一是上文提到的"悲天悯人",不再赘述。二是"有教无类",这个倒可细说。"黄埔一期"总计40余人,我的成绩始终排在第20—30名之间,算是中下游;但先生待我般劣等生与成绩顶尖的优等生,绝无半点差别。大学四年级时,我赴丹麦哥本哈根大学交流,迷上西方文艺理论,打算转行去读文学。尽管明知她对我寄予厚望,却仍残忍地对她汇报了这一消息。这在过去,算是"叛徒"了。但先生以毫无保留的态度支持了我的选择,并为我推荐名师。像一切不知如何出现也不知如何消失的白日梦一般,我的"文艺理论梦"并未成真。一年后,我考回北大新闻与传播学院读研,成为陈老师的"正牌"弟子。多年之后,再回首这段历史,深感这般"阴差阳错"是自己一生的幸运。而进入陈门那一刻起,我渐渐收敛起顽劣不堪的天性,开始打心眼里热爱自己的专业、研究和整个领域赖以生存的理念。我的

专业启蒙恩师、美丽的陈昌凤先生让我明白：天赋、禀性和人格固然重要，但要真正快乐与充实起来，还需拥有改变自己的勇气。

七年北大生涯，在 2008 年画上句点。经历了惨绝人寰的汶川地震和"烈火烹油"般的北京奥运，我迈进清华园的大门，师从李彬先生，成为一位博士生。李门高手如云，我只是资质平平的一个。导师为人严肃、治学严谨，故常给人留下保守、刻板的错觉；但同门兄弟姐妹均知：先生最是好欺负的。两周一次的学术沙龙，开始总是有板有眼，及至后来，竟完全变作七嘴八舌的大杂烩，极端的、中庸的并理智的观点觥筹交错，反而学养最深的先生坐在沸扬的人群中显得有点懵。至于他办公室的好茶好酒、精致点心，学生们从来都如鬼子进村般"吃拿卡要"，比在自己家里还随便。在先生看来，门生就如儿子、女儿一般。胡闹也好，混蛋也罢，都是心头肉。正因如此，每到毕业季，先生的情绪都会格外敏感。而我们，也只好小心翼翼地回避离别的话题。

生活中"好欺负"的导师，在学术上却是半点容不得杂质的。只举一例：博士论文完稿后交给他审阅，大半月后拿回"修改稿"，之间字里行间全是密密麻麻的批注，就连每一个错别字和每一个标点符号误用，都得到纠正。这简直令一度打算吃文字饭的我无地自容。李门学术的另一特征，是"兼容并包"。先生名满新闻传播学界，虽精通史论、饱读诗书，却从不会以命令口吻规定弟子应当做什么。他的严格，体现在评判选题的可行性，以及对学术研究相关底线的捍卫上。他指导的学生，有批判学派的，有实证主义的，有沉醉于故纸堆的，也有执迷于视听媒介的（如我）。在这个素来讲究门派差别与秉承师业的圈子，在一贯追求理性与秩序的清华园，我们这一小撮不知天高地厚的研究生，居然享受着奢侈的学术自由！在这个人人皆曰礼崩乐坏的时代

里,李彬先生是一位痛苦的理想主义者。但于学生而言,他的痛苦反而是一生享用不尽的财富。在对我们进行最严格的学术训练的同时,他也使我们明白:在内心深处最纯净的角落保留一方小小的乌托邦,是多么重要。

其实,仔细想来,对我产生积极且深远影响的人,又何止陈、李两位先生呢?在北大时,昔日叱咤风云的名记者徐泓先生手把手教我写最简单的"倒金字塔";在以爽朗著称的李琨先生的课堂上,我"被迫"用英文阅读写作并最终掌握了这一威力无远弗届的"利器";我曾给美丽典雅的程曼丽先生写信,问些不知所谓的问题,而八年后,在我的论文答辩会上,程先生竟然取出了当年那封信,用一个信封装着交给我,作为毕业的"礼物";清华的尹鸿先生与郭镇之先生,为"半路出家"的我提供了视听传播研究的启蒙;名满天下的郭庆光先生,数次审阅我的论文并提出了大量修改意见;精通量化研究的金兼斌先生,使我经历了有史以来最痛苦、却也收获最大的研究方法课;还有年纪相仿、亦师亦友的周庆安博士、卢嘉博士和张梓轩博士,总是竭尽所能为我的前行提供帮助……没有一个简单的故事能够容纳这么多美好的情感和记忆,这里的罗列不过是表达心意的拙劣手法罢了。

最后,还须对下述师友表达谢意,与他们的交往和交流,是我的一切研究工作不可或缺的养料。他们是享誉国际的华人学者李金铨先生、我留美期间的老师 Robert Hariman 教授、南加州大学的谭佳博士、加州大学洛杉矶分校的张晖博士(如今已执教上海华东师大)、加州大学圣迭戈分校的 Michael Schudson 教授、北京语言大学的任海龙博士,以及北大、清华诸多不便——列出名字的学长学姐学弟学妹。

好了,为一部不算很厚的学术专著写这么长的后记,已是无比啰

嗦。本想以自己为素材讲个好听的故事,却仍落入了传统致谢的俗套。对于一个想象力渐渐枯竭且即将踏入而立之年的老博士来说,这似乎是件无可奈何的事。幸运的是,北京大学出版社给了我这样的机会,不但使我多年思考、钻研的成果得以公诸于世,还给了我这样一方"非学术"的天地,让我畅快地怀想学生时代那些美好的日子、美好的人。我与北大出版社结缘甚久,曾在好友周丽锦编辑的"青睐"下出版过三部译著。本书的问世,也算是我与这家令人尊敬的文化传播机构之间缘分的见证吧!

<div style="text-align:right">

常江

2011 年 8 月于北京寓所

</div>